Yチェアの秘密

坂本茂　西川栄明

誠文堂新光社

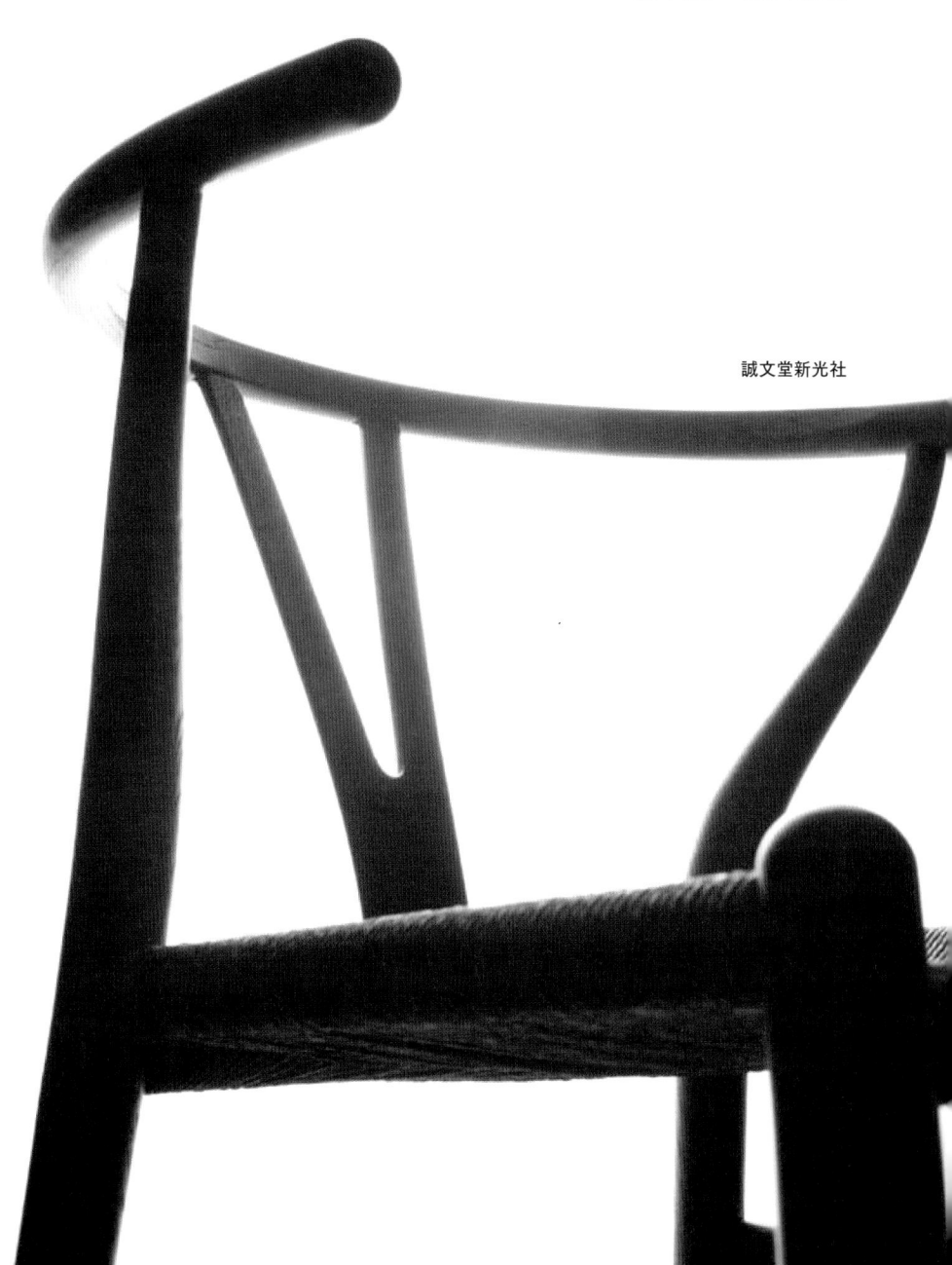

はじめに

　デンマークを代表する家具デザイナーであるハンス J. ウェグナーが手掛けた名作椅子の中でも、特に有名で人気の高いYチェア。本書は、その人気の秘密、デザインや構造の秘密、誕生の背景と経緯、座面の張り方など、様々な観点からYチェアについて記しています。

　Yチェアは1950年の発売以来、何十万脚も生産されてきました。世界中で多数の人に愛されている木製椅子で、日本でも毎年5,000～6,000脚ほど販売されています。私も日常的に愛用しています。
　では、なぜそれほど人気があるのか。Y字型の特徴のある背板や美しいカーブを描く後脚は、なぜそのような形をしているのか。かねてから素朴な疑問を抱いていたのです。ある時、カール・ハンセン＆サン ジャパン社に24年間在籍してYチェアの販売促進や商品管理に携わっておられた坂本茂さん（木工デザイナー）を取材する機会がありました。その折に、Yチェアについて各部材のデザインや構造には意味があるというお話をうかがい、次々と疑問が解けていきました。Yチェアという名称についても、発売当時はこのような呼び方はされていませんでした。ウェグナーが名付けたわけではなく、いつの頃からかYチェアと呼ばれ始めたのです。
　日々、Yチェアと接している愛用者や販売店のみなさんでも、ご存じないことが多いと思います。そこで、自分も勉強しながら、読者の皆さんにもYチェアの奥深さを知ってもらえたらと思い、本書を企画した次第です。
　以下に各章のポイントを記します。

第1章
　Yチェアが人気のある理由を、デザイナー、木工家、販売店、日常生活で使っている人などの感想を踏まえて、探っていきました。様々な座り方の実例写真も掲載しています。

第2章
　それぞれの部位のデザインや構造には意味があります。なぜ、背板はY字形をしているのかなど、一つ一つの部位について詳細に解説していきます。Yチェアの源である中国・明代の椅子「圏椅（クァン・

イ)」から2種類のチャイニーズチェアを経てYチェアに至ったデザインの展開を、写真でお見せしています。

第3章
　Yチェアが誕生する背景を探ります。当時のデンマーク家具の状況、ウェグナーの生い立ち、Yチェア製造会社のカール・ハンセン&サンとウェグナーとの出会い、発売後の営業活動などについて紹介しました。

第4章
　戦後日本に世界のデザインが紹介されていった経緯、Yチェアが日本でいつ頃から紹介され始めたのか、どのようにして日本で年間5,000脚以上も販売されるようになったのかなどを、雑誌のバックナンバー記事などを引用しながら解説します。

第5章
　一時期、数多くのYチェアの模倣品(コピー商品)が出回りました。章の前半では、本物と模倣品との見分け方を示しています。後半は、模倣品対応策としてカール・ハンセン&サン　ジャパン社が取得した立体商標について詳細に解説します。模倣品対策で悩んでおられる関係者にとっては必見の章です。

第6章
　座面のペーパーコード編みについて、日本で最も早く正確に編み上げるといわれる坂本茂さんが実技写真に沿って解説します。メンテナンスの仕方についても紹介します。

　執筆の分担については、1章は西川、2〜6章は坂本茂さん執筆原稿を西川が加筆修正し、最終的に二人の合議で原稿を完成させました。なお、文中に掲載した氏名は、基本的に敬称を略しています。
　では、Yチェアの魅力や奥深さについて、本書で改めてご確認いただければ幸いです。

西川栄明

目 次

- 2　はじめに
- 6　Yチェアの基本情報
- 7　Yチェアの系統
- 8　いろいろな場所で使われているYチェア
　　美術館のカフェで ／ 蕎麦屋で ／ 蔵を改装した空間で ／ 自宅で　など

12　第1章　人気の秘密
――Yチェアはなぜ人気があるのか。Yチェアの魅力とは――

- 13　様々な要素が絡み合って根強い人気を醸成
- 16　Yチェアには色気がある。いい椅子の条件に欠かせないセクシーな要素
- 17　販売店の立場からのYチェア ／ 18　使う側の立場からのYチェア
- 20　作り手の立場からのYチェア ／ 22　特に日本で人気のある理由
- 24　いろいろな座り方ができるYチェア

28　第2章　デザイン・構造の秘密
――それぞれの部位のデザインや構造には意味がある――

- 29　1　中国の圏椅からチャイニーズチェア、そしてYチェアへ
- 38　2　それぞれの部位のデザイン、構造、加工法、素材
　　　～なぜ、そのようなデザインなのか、どのように加工するのか～
- 39　　Yチェアの部材
　　　39 [1]アーム ／ 43 [2]Yパーツ（背板） ／ 45 [3]後脚
　　　46 [4]前脚 [5]座枠のフロントサポート、サイドサポート ／ 47 [6]座枠のバックサポート
　　　48 [7]サイドバー ／ 49 [8]フロントバー（前貫）、バックバー（後貫） ／ 50 [9]ペーパーコード
　　　51 [10]塗装（ワックス、ソープ、オイル、ラッカー） ／ 56 [11]Yチェアに使われている木材
- 59　3　Yチェア全体のデザイン・構造の特徴

66　第3章　Yチェア誕生の秘密
――Yチェアが生まれた背景や普及していった状況を、デンマーク家具や製造会社の歴史、
ウェグナーの生い立ちなどから探る――

- 67　1　20世紀前半から注目され出したデンマーク・デザイン
- 69　2　カール・ハンセン社創業と若かりし頃のウェグナー
- 80　3　Yチェアの誕生と営業活動

96	第4章	日本でどのようにして評判になっていったのか
		─ Yチェアの日本での普及の変遷 ─
97	1	戦後の日本に紹介された世界のデザイン
103	2	日本でYチェアはどのように紹介され、販売されていったのか
114	3	Yチェアをどのような人たちが購入したのか ─ 建築家などがYチェアを導入 ─
118	4	カール・ハンセン&サン(CHS)社の日本法人設立

128	第5章	Yチェアの模倣品を見分ける方法とコピー対策
		─ Yチェアの立体商標登録までの道のり ─
130	1	様々なタイプのYチェア模倣品が出回り始めた
131	2	本物のYチェアと模倣品を比べてみると…
		134 本物とニセモノ(模倣品)の比較 / 135 [1]細部の比較 / 138 [2]接合部分の比較
140	3	Yチェアの立体商標登録
		140 [1]商標権での対応策 / 143 [2]意匠権での対応策
		145 [3]不正競争防止法での対応策 / 147 [4]なぜ、Yチェアに立体商標が必要だったのか
154	4	Yチェア模倣品問題は氷山の一角

162	第6章	Yチェアの修理とメンテナンス
		─ 座編みの技を一挙公開 ─
163	1	ペーパーコードの張り方
166		編み方実演
		166 [1]基本の編み方 / 174 [2]釘を打つ回数が2回だけの編み方
		175 [3]20年ほど前までに多かった編み方 / 176 [4]その他の方法
177	2	ペーパーコードのメンテナンス

179	2年間のデンマークでの研究とウェグナーの椅子　島崎信

182	「ウェグナー、Yチェア関連」年表
186	1970年代以降発行の雑誌などに掲載された、Yチェア関連記事の一部抜粋
188	参考文献
189	協力
190	あとがき

コラム

26	Yチェアの座り心地 〜人によって感じ方はさまざま〜
64	Yチェアとテーブルの高さ 〜テーブルにYチェアは収まるのか〜
94	Yチェアという呼び方 〜いつ誰が呼び始めたのだろうか〜

Yチェアの基本情報

椅子名
商品番号：CH24
通称：Yチェア（Y Chair、デンマーク語：Y-stolen）
ウィッシュボーンチェア（Wishbone Chair）

デザイナー
ハンス J. ウェグナー
（Hans J. Wegner　1914～2007　デンマークを代表する家具デザイナー）

製造会社
カール・ハンセン＆サン
（Carl Hansen & Son　デンマークの家具メーカー）

デザイン年、発売年
デザイン年：1949年　発売年：1950年

使用素材
木材（ビーチ、オーク、アッシュ、ウォルナット、チェリーなど）　＊P56参照
座はペーパーコード

サイズ
＊座高（SH）は、発売時から2003年頃までは43cmタイプのみ。2003年頃から欧米向けに座高45cmタイプが発売され、日本向けは43cmタイプとして生産。2016年からは、45cmタイプに統一。43cmは受注生産となる。

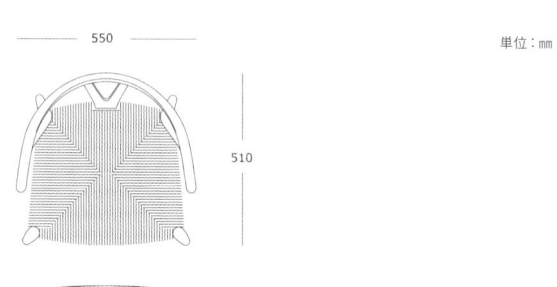
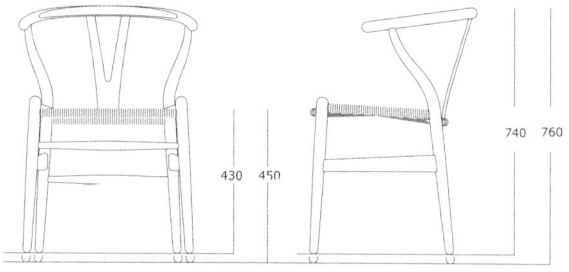

Yチェアの系統

中国・明代（1368〜1644）の椅子、圏椅（クァン・イ）を源として、チャイニーズチェアが生まれ、Yチェアやザ・チェアへと発展していった。
＊圏椅、ヨーロッパの農家の椅子、チャーチチェア以外は、ウェグナーがデザイン。

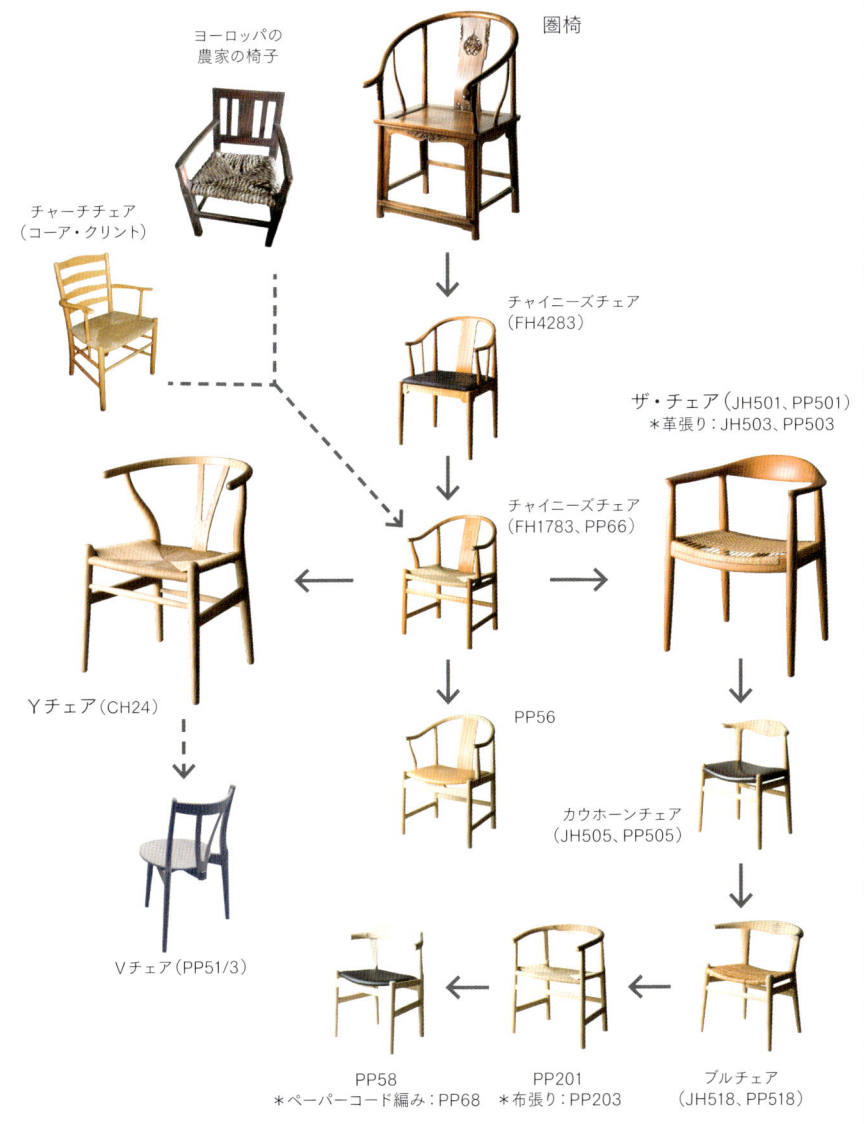

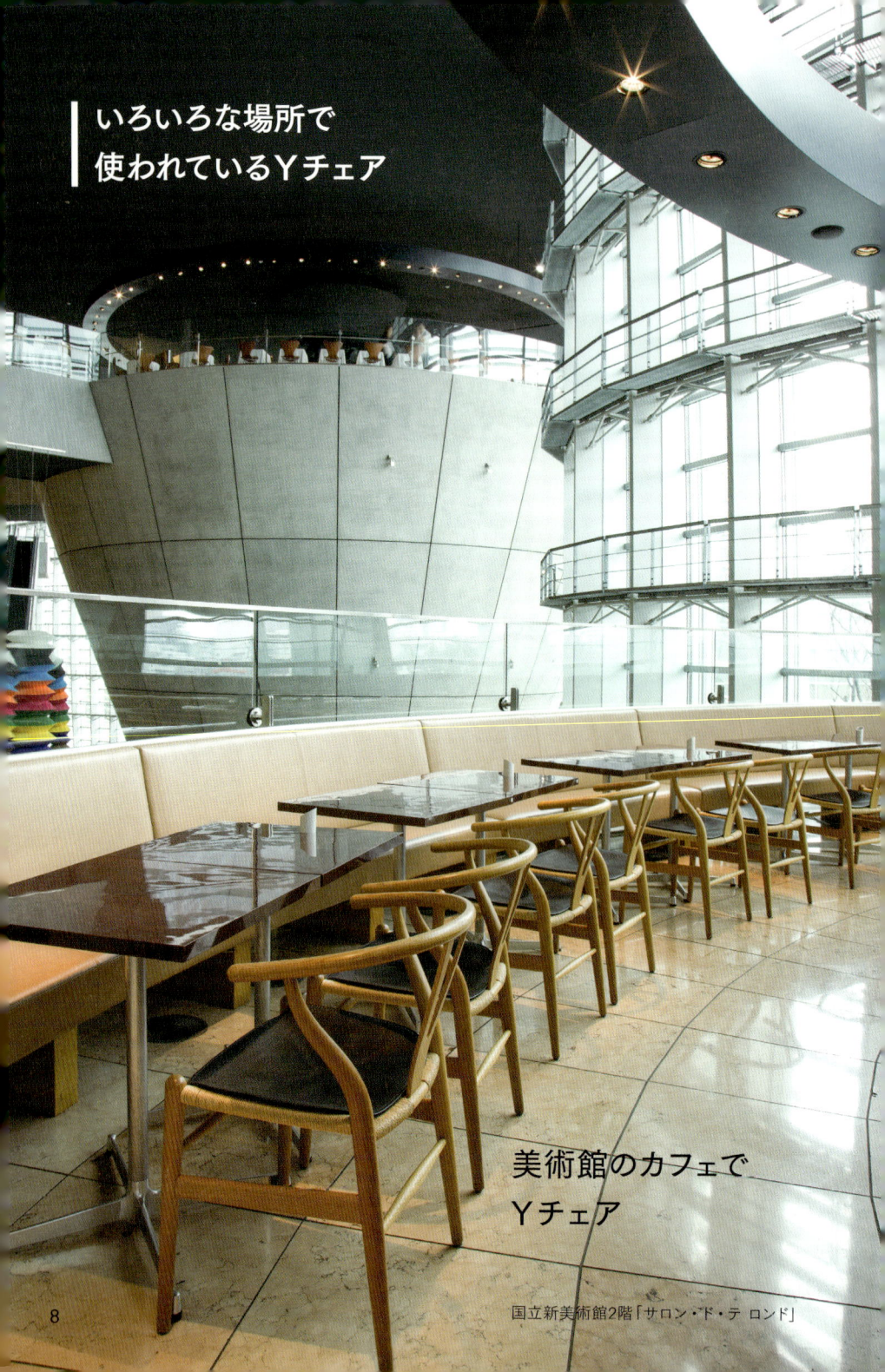

| いろいろな場所で
使われているYチェア

美術館のカフェで
Yチェア

国立新美術館2階「サロン・ド・テ ロンド」

蕎麦屋でYチェア

ちひろ美術館・東京「絵本カフェ」　　　　たなか

人が集う場所でYチェア

キリスト 品川教会のロビー

ハーブショップでYチェア
HOMEGROWN

蔵を改装した空間でYチェア

自宅でYチェア

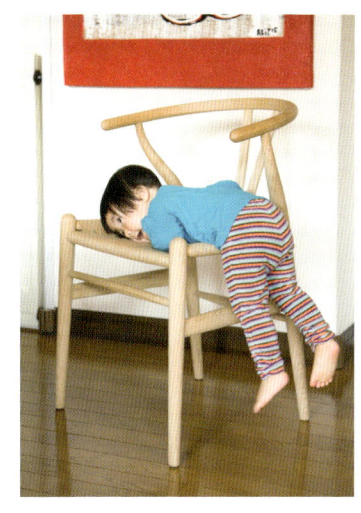

子どもとあそぶ

夫婦でくつろぐ

第1章

人気の秘密

―Yチェアはなぜ人気があるのか。Yチェアの魅力とは―

　日本国内だけでも年間5,000〜6,000脚売れているというYチェア。有名建築家が設計した建物やおしゃれなカフェに置かれているだけではなく、一般住宅でも日常的に使われている。家具販売店には、最初からYチェアを購入すると決めて訪れるお客さんが多いという。では、なぜこれほどまでに人気があるのか。この章では、その秘密を探っていく。

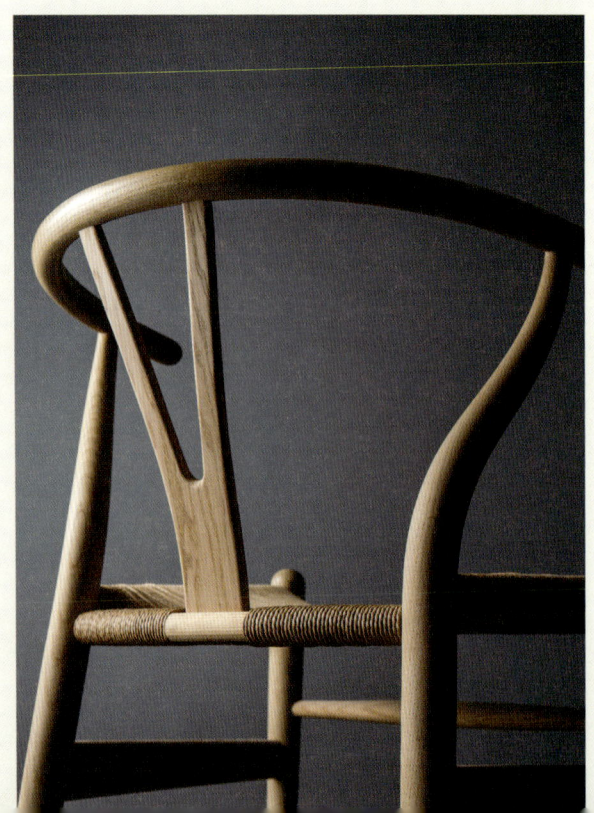

様々な要素が絡み合って
根強い人気を醸成

　世の中にあまたある椅子の中でも、Yチェアという椅子は独特のフォルムなどから印象に残る椅子だ。Yチェアという名前を知らない人でも、インテリアショップやテレビCMなどで見かけたことがあるだろう。

　Yチェアは人気があると一言でいっても、様々な要素が絡み合って根強い人気が醸成されている。その要素とは、見た目の美しさであったり、座り心地であったり、価格の面であったりする。デンマークの家具メーカーのマネージャーは、次のような話をしてくれた。

「Yチェアの人気が高いのは、ベストコンビネーションによる。一つは自由でモダンでありながら、クリント[*1]から受け継がれているデンマークデザインの伝統美がベースにある。もう一つは作り方。機械の導入によって作られる美しさとクラフトマンシップが両立している。さらに、比較的手に届く範囲の値段であるということだ」

　また、デザインや家具のことは詳しくはないけれど日常生活でごく普通に使っている（座っている）人、デザイナーや木工家などの椅子についてのプロ、施主や依頼主にどのような椅子を置いたらいいかを薦める建築家やインテリアコーディネーター、椅子を販売する家具店など、それぞれの立場によってYチェアに対する思いは異なる。ただし、以下のコメントには誰しもが同意するだろう。

「美しい。丈夫。座り心地のよさ。買える価格。これらを満たしている椅子だから、人気があって売れるのです」（デザイナー）

　人気の秘密は何かという問いには、前出のマネージャーとデザイナーのコメントで大まかな答えが出てしまったが、異なる立場の人それぞれのYチェアに対する思いや感想を踏まえて、Yチェアの魅力や売れる要因を考えていきたい。

[*1] コーア・クリント（Kaare Klint 1888～1954）。デンマークの建築家、家具デザイナー、家具研究家、教育者。王立芸術アカデミーで家具デザインの教授を務めた。古典様式の家具や人間工学の研究に業績を残した。人材育成面での功績も多い。門下生に、オーレ・ヴァンシャーやボーエ・モーエンセンなどがいる。椅子の代表作に、ファーボウ・チェア、レッド・チェアなど。

誰もが認める
プロポーションの美しさ

　椅子について詳しくない人でもYチェアが印象に残っているというのは、そのプロポーションのユニークさにある。そのユニークさは突拍子もない違和感を覚える形状ではなく、美しくきれいなデザインなので、多くの人から共感を得られるのだ。シンプルでありながら、独特の要素が盛り込まれている。言葉の順序を入れ替えて、独特な要素があるにもかかわらずシンプルだとも表現できる。
　後脚の巧妙なねじれ具合、背もたれのY字型パーツ、アームの曲木などが有機的に組み合わさって、全体のフォルムが美しくまとめられている。各部材の形状に関する考察は第2章で詳述するが、それぞれの形には意味があり、細かい配慮がなされている。特に後脚については、一見すると3次元の形に見えるが、実は2次元だという事実には驚かされる。これは、構造や生産コストを考慮した上で、デザイン的に優雅な曲線形状に仕上げられているのだ。
　何人かの家具デザイナーにYチェアのデザインについての感想を聞いてみた。ざっとコメントを以下に紹介する。
「コクのあるフォルム」「佇まいがきれい」「洗練されている」「理屈抜きに美しい」「シンプルで軽いけど丈夫」「シンプルでありながら曲線が多い」「ナチュラル感、クラフト的要素がある」「極めて繊細」「人を受け入れる造形」「初めて見た時に、本能的、直感的にすごくきれいと感じた」「なかなかこんなデザインは浮かばない」「全体のプロポーションのまとめ方の完成度が高い」「素朴な感じを出しつつ、プロポーションがいい」……等々。
　キーワードとして、「きれい」「美しい」「洗練」「シンプル」「繊細」「軽い」「コク」「ナチュラル感」「クラフト」「丈夫」などの言葉が挙げられる。「佇まいがきれい」というコメントがあったが、形やフォルムというよりも「佇まい」という表現の方がしっくりくる。

建築家やインテリアコーディネーターが
Yチェアを薦める

　Yチェアを購入すると決めて家具店を訪れるお客さんの中でも、建築家やインテリアコーディネーターに薦められて買いにくる場合が多いという。

　建築家で自作の建物にYチェアを置きたがる人は多い[*2]。どんな建築空間にもうまく収まる。コンクリート打ちっぱなしの無機質な空間に、木製のYチェアを置いただけでその場がぐっと引き締まる。インテリアコーディネーターも、ダイニングチェアなどに薦めることが多い。Yチェアなら、まず間違いはない。ウェグナーという北欧を代表するデザイナーが手掛けた有名な椅子である。お客さんも素敵な椅子だと満足する。モデルルームに置いておくと、訪問客はこういう室内の雰囲気にしたいというイメージが膨らんでいく。

　何十年も前からこのような構図が成り立っていた。特別な販促活動をしなくても、建築家やインテリアコーディネーターがYチェアを薦めたことにより、少しずつ普及していった。そして、いろいろな場所でYチェアを見たり座ったりした人がほしくなって購入するという、製造元や販売店にとってはありがたい好循環が生まれたと考えられる。

しっくりした座り心地で、
自由に動ける椅子

　椅子の座り心地については、体形や座り方のクセなどにより個人差が出る。Yチェアの座り心地についても、人それぞれに感覚は異なるだろう。ただし、総じて座り心地はいいという感想が聞かれる。

「座った時の体の収まりがいい」「特に、ゆったりしたい時や、くつろぐ時に座るのにぴったり」「体が包み込まれる」「お尻がすっぽりはまる」

[*2] P116参照。すでに1991年の時点で、一部の建築家はYチェアにやや食傷気味になっている。

日常生活で用いる椅子は、座り心地が何よりも重要なポイントである。Yチェアの場合は、真っすぐ正面に向かってかしこまって座るのではなく、横を向いたり、背に向かって座ったりもできる。Yチェアに座る時は、自然とあぐらをかく、立て膝をつく姿勢になるという人もいる。このように、体の自由さが利く椅子というのも人気につながっている。

　ダイニングチェアとして販売されている場合が多いが、食事時に座るよりも、食後にコーヒーを飲んでくつろぐラウンジチェアやリビングチェアとしての使い方を好む人も多い[*3]。ソファ代わりにしているという愛用者もいる。ただし、使い手の座り方や椅子との相性にもよるが、何時間も座り続ける椅子ではないように思える。

Yチェアには色気がある。
いい椅子の条件に欠かせないセクシーな要素

　以前よりYチェアは何かが違うと感じていた。それは表面的なラインの美しさというものではない。内面からにじみ出てくる得体の知れない何者かである。うわべをきれいに化粧しただけではにじみ出てこない何か。そう感じていたところ、懇意にしている家具デザイナーと椅子の話をしていた際に次のような言葉が出た。
「Yチェアには、人の色気のようなものがある。ちょっとした形、全体から感じ取れる柔らかさ、どこか惹き付けられるもの、絶妙なバランス…。長く使われて残っている家具には、どことなく色気がある。カッコいい椅子はいっぱいあるけど、色気のある椅子は少ない。ザ・チェア[*4]やフィン・ユール[*5]の椅子にはありますね」
　このコメントは、まさに我が意を得たり。得体の知れない何者かは色気だったのだ。ベテランのデザイナーに、「Yチェア色気説」を話してみたところ、その人は「そうそう」とうなずきながら色気説に賛同してくれた。
「椅子の一つの条件として、いい意味でのセクシーさが必要だと常々思っていた。たしかに、まじめな色気のようなものがある」

*3　カール・ハンセン&サン社のカタログでは、Yチェアはダイニングチェアのジャンルに入っている。一般的に、家具店ではダイニングチェアとして推奨する。一方で、ダイニングチェアとしてよりもリビングチェアに向いていると、一般客だけでなくインテリアコーディネーターに説明する店もある。
*4　ザ・チェア(The Chair)。1949年にウェグナーがデザインした名作椅子として有名。ザ・チェアは通称。製品番号は、座が籐編みタイプJH501 (現在、PP501)、座が革張りタイプJH503(現在、PP503)。
*5　フィン・ユール(Finn Juhl 1912〜89)。デンマークの建築家、家具デザイナー。流れるようなラインの美しい椅子を数多くデザインした。「家具の彫刻家」とも呼ばれる。椅子の代表作に、チーフティン・チェア、イージーチェアNo.45など。

色気、セクシー。椅子に必要なこの要素。人の場合でも同じだが、具体的にどこが色気やセクシーなのかと、説明するのはかなり難しい。でも、Yチェア全体から醸し出される雰囲気は、色気やセクシーさを持ち合わせているのである。このふんわりとした要素が、人気の高い大きなポイントになっていると思われる。

リーズナブルな価格。
ウェグナーの椅子にしては安い

　デザイン、座り心地、色気などとは観点は異なるが、Yチェアの販売数の多い理由の大きな割合を占めているのが価格である。2016年春の時点で、Yチェア1脚が10万円前後である（素材や仕上げ方によって価格は異なる）[*6]。I社やN社の家具に比べれば高いと思ってしまう人は多いだろうが、耐久性や品質などを考えたら、ウェグナーの椅子が10万円前後で買えるというのは非常にリーズナブルである。「価格がこなれている」ともいえる。ザ・チェアやチャイニーズチェア（FH4283）は、数十万円から100万円近くする。
　この比較的リーズナブルな価格設定ができるのも、機械加工によってコストダウンが図られていることによる。フレームは機械で作っているが、人の手によって座編みされており、クラフト的な温かみを感じさせる。工業製品ではあるが工芸的。その要素と価格のバランスがうまくとれているのだろう。

販売店の立場からのYチェア
― 売りやすい椅子 ―

　家具販売店にとって、Yチェアは売りやすい椅子である。Yチェア購入者は、最初からYチェア目当てで店を訪れることが多い。北欧家具販売店の社長は、「非常に売りやすい椅子です。販売員の力量は問われない。販売時に、特に椅子の

*6 2016年4月時点の税抜販売価格（ペーパーコードはナチュラル、座高45cm）。
・ビーチ材：ソープ仕上げ84,000円、オイル仕上げ97,000円
・オーク材：ソープ仕上げ94,000円、オイル仕上げ107,000円
1996年1月発行『室内』No.493にカール・ハンセン&サン社のヨルゲン・G・ハンセン社長（当時）のインタビュー記事が掲載された（1995年11月にインタビュー）。以下にその一部を紹介する。
「日本では5万8千円で販売しています。6年前から変えていません。そして値上げや値下げは考えていません。大きな出来事がない限り、これからもずっと同じ値段で販売したい、と考えています。」

説明をしなくてもいいのですから」と言う。

　ダイニングチェアとして4脚セットで販売できる。場合によっては6脚まとめて出ることもある。したがって、販売店にとってはありがたい椅子なのだ。ただ、どうしてもYチェアのアームの背の部分（丸棒を平たく削っている）の当たり具合が今一つなじめないというお客さんには、笠木の巾が広いPP68（ウェグナー、PPモブラー社、1987年)[*7]と比較して選んでもらう販売員もいる。

　Yチェアを販売しているということで、店のステータスにもなる。「入口近くに展示していると、北欧家具を取り扱っている店だということが通りすがりの人にもわかってもらえる」（同社長）

使う側の立場からのYチェア
― 軽い、安定感がある、長持ちする ―

　Yチェアを普段づかいしている人にとっては、何といっても座り心地が気になるところである。先述したように、座り方は各人各様。一般的な椅子では出来ないような横向きや斜め向きなどの姿勢がとれるので、汎用性の高い実用的な椅子という点が広く支持されている大きな理由だろう。

　座り心地だけではなく、軽さ、安定感があるという面も見逃せない。材質によって若干異なるが、座高43cmタイプの重量は約4kg。座がペーパーコードということもあり、比較的軽い。これは、持ち運びの際に楽だという面があるが、それよりも掃除をする際に邪魔だと思ったら掃除機でぽんと押せる、足でひょいとよけられるというメリットがある。

*7　PP68は、PP58（P7に写真掲載）の座がペーパーコードのタイプ。

Yチェアは軽いので、足でひょいと動かせる。

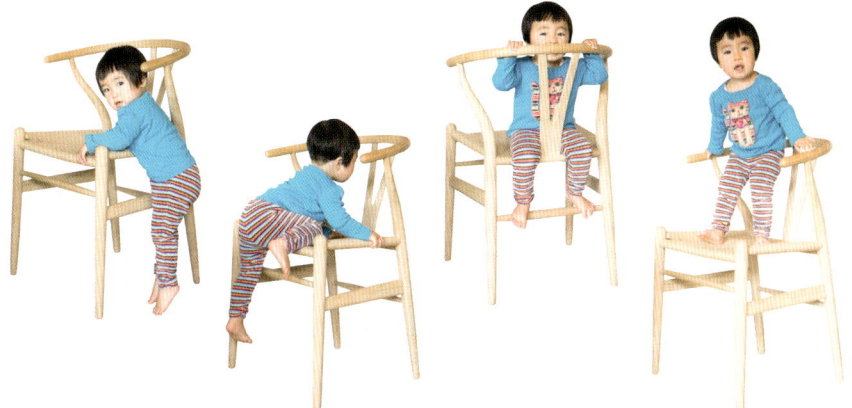

　さらに重要なのが安定性。軽いにもかかわらず安定感がある。高齢者が、「よっこいしょ」とアームをつかんで椅子がずれることなく立ち上がれる。立ち座りが楽な椅子である。子どもがYチェアの上に乗って遊んでも、よほど暴れまわらなければ倒れることはない。
　「娘はYチェアにつかまって爪先立ちしています。よじ登っても、Y字の背もたれに足をはさんで遊んでいても倒れない」(1歳8カ月の娘の父)
　家の中で荒っぽく扱ったり、幼い子どもたちが遊具代わりに遊んだりしていると、どうしても汚れや傷みが気になってくる。例えば、座面に味噌汁やしょう油をこぼした時にどうするか。革張りや布張りの椅子なら、いくらきれいに拭いてもシミ跡が残らないか心配である。Yチェアの場合は、風呂場でシャワーの水をざっとかけて汚れを洗い落とし、タオルで軽く叩いてから乾かしておけば心配ない。乾きも早い。ペーパーコードの座だからできることだ(P178参照)。
　他にも編み座のメリットがある。通気性がいいので、熱がこもりにくい。梅雨時や夏場に湿気で蒸れることはない。冬は部屋の暖房が利いていれば、暖かい空気が通りやすく座った時にひんやりしない。
　10年以上使っていると、ペーパーコードの編みはどうしてもゆるんでくる。これ

20年以上使い続けているYチェアのアームの先端部分。手でしょっちゅう触っているので、てかてかといい色合いに変化している。

人気の秘密

19

は仕方ないことだ。そうなった時には、信頼できる張り替え業者に頼めば、きれいにペーパーコードを編み直してもらえる[*8]。その際に、フレームの緩みや破損などを点検・修理し、場合によってはクリーニングしてもらうと、新品同様の椅子によみがえる。長年使い込んでいける椅子なのだ。

　このように、ウェグナーの名作椅子だからといって丁重に扱わなくてもいい、あまり気をつかわなくても使える椅子である。日々の生活の中に溶け込んだ生活道具の椅子という点も、多くの人たちに使われてきた理由だと考えられる。

作り手の立場からのYチェア
― 機械での大量生産だがクラフト的要素がある ―

　Yチェアの作り方の特徴として、最新鋭の機械で大量に部材を生産している点と、座面のペーパーコード編みは人の手によって行われているという、異なった系統の工程があることが挙げられる。このような作り方なので、Yチェアは大半を機械で作っているけれどクラフト的な温かみを感じさせてくれる。

　何人かの木工家などの作り手にも、Yチェアについての印象を聞いてみた。共通する印象をざっくりまとめてみると、「機械で作ることを考えていることが凄い」「作るのが難しそうに見えて、加工は機械で出来る。補修もしやすい」など。機械でこのフォルムに仕上げられることへの注目度が高い。

　材料の面では、コストを考慮した木取りの仕方もよく考えられている。この椅子の特徴でもある、一見複雑な曲線に見える後脚は2次元の形状。木の塊からではなく板材から後脚の木取りできるところに驚かされる。

　構造面では、強度の必要なところは幅をとるなどの細かい配慮がなされている（側面の貫の後方が太くなっている）。ただし、最低限の絶妙な太さであって、全体的には細身の印象を受ける。

　このように、加工法、構造などの点から作り手としてはYチェアに学ぶべき点が

*8　ネット検索すると、いくつかの張り替え業者が見つかる。ただし、仕上がり具合は千差万別。耐久性は、見た目だけでは判断できない。できれば、購入した販売店や、業者に張り替え依頼したことのある人に意見を聞いた方がよい。

多い。人気という言葉にあてはまらないかもしれないが、木工関係者にとっては注目度の高い気になる椅子なのだ。

製造会社とウェグナーにとっての販売面から見たYチェア

　デンマークに本社がある製造会社のカール・ハンセン＆サン社と日本での販売会社であるカール・ハンセン＆サン ジャパン社にとって、Yチェアはドル箱商品である。両社はYチェア以外の家具も販売しているが、売上のかなりの部分をYチェアが占めている。

　ハンス J.ウェグナーにとってもロイヤリティ収入の面からすると、Yチェアはかなりの額になっていた。ウェグナーのインタビュー記事を調べてもYチェアについてはあまり語っていない。実際に晩年のウェグナーに面会して話をした人たちに聞いてみても、Yチェアのデザインや思い入れなどについてはあまり語っていない。

　その中で、1992年にウェグナーと面会した椅子デザイナーの井上昇さんによると、ウェグナーは「Yチェアは、稼いでくれる『孝行息子』だ」という話をしてくれたそうだ。当時、推定で年間数千万円ほどのロイヤリティ収入があり、Yチェアだけで、その半分近くを確保したとされる。

ウェグナー（撮影時78歳）とインガ夫人。どちらの写真も、1992年に井上昇が撮影。

ウェグナーの仕事場に置かれたYチェア。資料が無造作に積んである。

人気の秘密

製造販売会社にとっては、売上利益に貢献する椅子。ウェグナーにとっては、ロイヤリティ収入で稼いでくれる椅子。少しうがった見方をすると、両者にとってYチェアは大変ありがたい存在の椅子といえる。

特に日本で人気のある理由

　日本でのYチェアの販売数は年間5,000〜6,000脚といわれている[*9]。これは、Yチェア年間生産数の4分の1から3分の1にあたる。国別販売数で多いのは、デンマーク、ドイツ、日本。最近はアメリカが増加傾向にある。

　日本での販売数が多いのは、日本人の感性というべきものが影響していると考えられる。日本人には、元々、Yチェアを好む感性があり、受け入れる土壌があったのだ。

　おおむね日本人は木が好きだ。木造建築や木工芸の伝統もある。木のクラフト作品の愛好者も多い。Yチェアは主に機械加工で作られているが、クラフト作品のようにも感じられる椅子だ。工業製品だが工芸的で、日本人の皮膚感覚に近いものがある。木製の北欧椅子は多数あるが、Yチェアの造形やら色気などが日本人の感性、皮膚感覚にフィットするのだろう。

　主に使われてきた素材は、ビーチとオーク[*10]。日本のブナとナラの仲間である。これらの木も日本各地に生えているから、日本人にとってなじみ深い。

　ザ・チェアもウェグナーの代表作であるが、やや大きめなので平均的な日本人の体形にはあまりフィットしない。一般的に日本人より体格のいいアメリカ人には向いている。ザ・チェアはデザインや色気の面からすると、日本でもっと広まってもいい椅子だが、何といっても価格の高さからなかなか手を出しにくい。

　なお、日本でYチェア販売が多いことについては、2014年にウェグナー生誕100年を記念して「デザインミュージアム デンマーク」(Designmuseum Danmark)で開催されたウェグナー展の図録にも記載されている[*11]。

[*9] 1990年代後半から2000年代前半は4,000〜5,000脚台で推移し、2003年に6,000脚台に達した。2006年には7,000脚台、2007（平成19）年には、9,018脚を日本国内で販売した。その翌年は7,000脚台になった。
出典：知的財産高等裁判所「事件番号 平成22（行ケ）10253等」(Yチェア立体商標登録) 判決文

[*10] これらの材は、以下の樹種だと思われる。P56参照。
・ヨーロピアンビーチ
　（現地名：Bøg　学名：*Fagus sylvatica*）
・ヨーロピアンオーク
　（現地名：Stilk-eg　学名：*Quercus robur*）
「eg」はオークの総称。

人気の源は、椅子自らの力

　ここまでYチェアの人気の秘密や魅力について述べてきたが、根本にあるのは、Yチェア自らが持つ「力」である。その力というのは、デザインや構造といった目に見えるものだけではなく、色気や販売力なども含めた総合力だ。

　Yチェアの発売は1950（昭和25）年だったが、当初はあまり売れなかったようだ。日本で本格的に販売され出したのは、60年代に入ってからである。銀座松屋が展示販売会などで北欧家具やデンマーク家具を販売した中に、Yチェアも含まれていた。デンマークでの発売時や日本で紹介され始めた頃は、ちょっと変わった形の椅子だなと思われた程度だったかもしれない。

　その時代から数十年が経ち、今や北欧の椅子の代表的な存在にまで登りつめた。その要因は、椅子そのものが持っている潜在的な力だったのだ。

＊11 『WEGNER just one good chair』P124掲載のYチェアの写真説明に以下の記載がある。この本（英語版）では、Yチェアのことを Wishbone Chair または CH24 と表記。
"Today, Japan is a major purchaser of Wishbone Chairs. Like Denmark, Japan has a culture of fine craftsmanship, though no tradition of chair design."

いろいろな座り方ができるYチェア

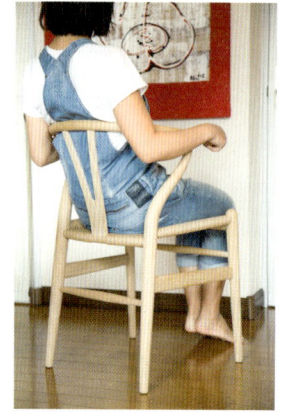
ふつうに正面を向いて座る。

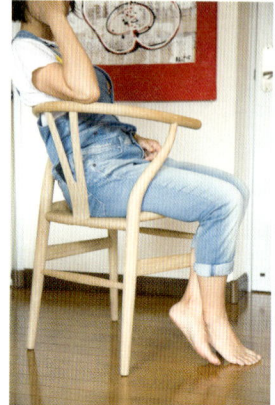
横向きに座る。

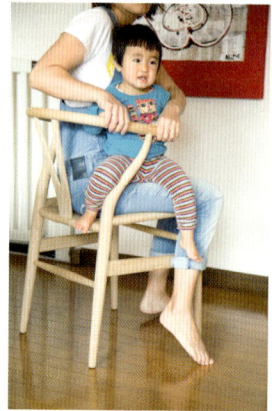
斜め向きに座って子どもを抱く。

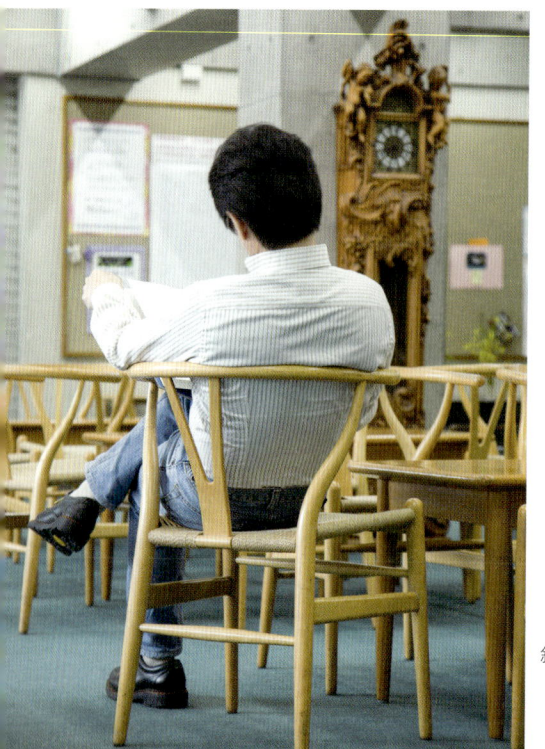
斜め向きに座って本を読む。

足を伸ばしてリラックスする。

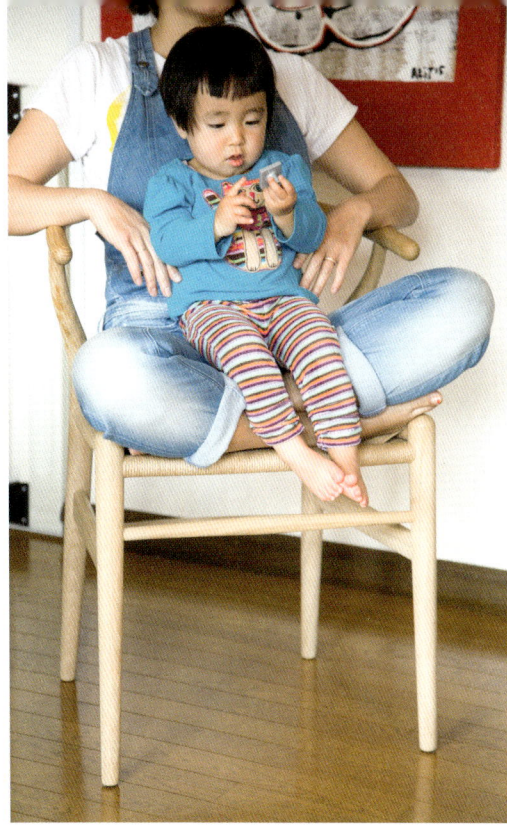

あぐらをかいて新聞を読む。

あぐらをかいて子どもを抱く。

あぐらをかいてパソコンを見る。

椅子の上で立て膝をつく。足裏が前脚の頭に当たって気持ちいい。足裏ツボを押さえるマッサージにもなる。

耳かきで耳そうじをする際に、右肘を置くのにアームがちょうどいい高さ。

後ろ向きに座ると、肩もみをしてもらいやすい。

人気の秘密

25

column

Yチェアの座り心地

人によって感じ方はさまざま

ペーパーコードの張り具合によっても、座った感触が異なる

　Yチェアの座り心地はいいのか悪いのか。おおむね気持ちよく座れるといった人が多いが、みんなが言うほどそんなに心地いいとは思えないという人もいる。座った感想については、背の高さや脚の長さなど人の体形が大きく左右する。また、座り方の癖や使用するシチュエーションの違いからも座った時の感触は異なるだろう。Yチェアはダイニングチェアとして販売されているが、食事の際に肘がアームの先端にぶつかって、ナイフでステーキを切る時に不都合だと言う人もいる。

　見落とされがちだが、Yチェアなどのペーパーコード編みの座面のヘタリが、座り心地に影響している場合がある。長年使っている間にペーパーコードの張りがゆるんで、座面が沈み込んでヘタってくると座り心地に影響する。足の腿の裏に座枠が当たって、不快な思いをすることもある。

　ペーパーコードの張り替えは10数年が目安とされるが、きつく張っていない場合は数年でヘタってくる。座面の張りは、簡単そうにも見えるが、耐久性と美しさの両立した張りは熟練しないと難しい。張りの良し悪しで、座り心地や耐久性にかなりの差が出てくる。

　アームと背板も座り心地に大きく関係している。Yチェアのアームは、他のウェグナーの椅子に比べてカーブがきつい。そのため、ザ・チェアに比べるとゆったり感がないと感じる人もいる。背に当たる部分は、直径30mmの丸棒を曲げた後、平らに削っている。幅が30mmだけなので、安定して背をサポートするには限界があるのかもしれない。

　また、深く座ると、Y字形の背板に腰からお尻が当たってしまうので座りにくいという意見を聞いたことがある。一方で、背板にお尻が当たって気持ちいいという意見もあった。Yチェアに座り始めて数カ月の人が「Yチェアの正しい座り方を見つけました。お尻をぴったり背板の下に合わせるのです。背筋が真っすぐに伸びて、姿勢を正して座れます」と話していた。

アームの形状や背板の存在が、腰椎に及ぼす影響

　ウェグナーの生い立ちや功績などについて書かれた、『Tema med variationer Hans J. Wegner's møbler』(Henrik Sten Møller、1979年にデンマークで発行)という本がある。著者のモラーは、本の中で「椅子に座る時には、深く座ることが重要である」とウェグナーの考え方を記している。また、『WEGNER just one good chair』には、「座った時には背後にスペースが必要で、深く腰掛けて腰椎がサポートされると、背中は程よいカーブを描く」と、座る姿勢についてのウェグナーのコメントが紹介されている。

　ウェグナーは、背板で背中を支えるのではなく、腰椎部分を確実に支えることができるような幅広い背の部材が必要であると考えた。また、一定の姿勢で座り続けることを強いられることがないように、姿勢を変えられる余裕が必要であるとも考えていた。後ほど詳述するが、1950年代前半にウェグナーと理学療法士のイーギル・スノラソン(Egill Snorrason)は、背にもたれて座ることができないポリオ患者を助けるための研究を重

ねている。ザ・チェアやYチェアを発表して間もない頃だ。研究結果を受けて、背がU字形の椅子では、Yチェア以降は背板がなくなり、背後にスペースが生まれている（Vチェアは例外）。

圏椅を源としてチャイニーズチェアが生まれた。そこから系統が、Yチェアとザ・チェアの二つの方向に分かれていく（P7参照）。背板のあるYチェア系と背板のないザ・チェア（ラウンドチェア）系。Yチェアには、その先の発展形がないので、背板のあるタイプではチャイニーズチェアの最終形とみなされる。

ウェグナーの椅子の特徴は、アームの形状に最も表れているといわれるが、ザ・チェア系の椅子からは背板が消え、半円形のアームが背をサポートする機能を備えた幅広い形状に変わった。カウホーンチェア（JH505、1952年）、ハートチェア（FH4103、1952年）、スウィヴェルチェア（JH502、1955年）、ブルチェア（JH518、1961年）などには背板がなく、アームの背に当たる部分を幅広くし、腰椎への当たりが、より快適になるように工夫されている。

スウィヴェルチェアが最もわかりやすい例である。この椅子はとても座り心地はよいが、価格はとんでもなく高い。これらの椅子のアームは快適だが、製造するのに手間がかかる。材料もYチェアに比べて厚みのある材料が必要になる。

では、なぜそのような形状のアームが生まれたのか。それについて参考になる記述が、前出の『Tema med variationer Hans J. Wegner's møbler』などに記されている。

1952年から53年にかけて、コペンハーゲンを中心にポリオが蔓延した。後にコペンハーゲン大学病院の理学療法部門での研究主任になるイーギル・スノラソンは、理学療法士としてポリオ患者の治療などについて研究していた。

ウェグナーは、腰椎カーブと腰椎のサポートの重要性についてスノラソンの協力で研究を始めた。筋力が低下し、背にもたれて座ることができないポリオ患者が、椅子に座れるようになるための様々な研究を行っている。その成果を椅子の設計に生かそうとした。背筋と腹筋の機能低下は、ポリオ患者のみならず健常者にも共通の問題があるとして研究を進めたのである。それを広く知ってもらうために、スウィヴェルチェアを展示する際には、背骨と背もたれの関係について示すイラストを壁面に掲示した。ウェグナーは人間工学的な観点からの椅子デザインに、かなりの力を注いでいた。

ここで誤解してもらいたくないのは、Yチェアよりも、ザ・チェアやそれ以降の椅子の方が座り心地がよいということではない。椅子の好みは人それぞれ。個人差があるのは当たり前のことだ。体の大きさだけではなく、骨格や筋肉の付き方によっても異なる。椅子もそれぞれに違いがある。サイズ、角度、座面や背の材質（堅さや弾力性）などによって座った時の感触は大きく変わる。Yチェアがぴったり体にフィットして大好きな人もいれば、他の椅子の方が心地いいという人がいるのは当然のことなのだ。

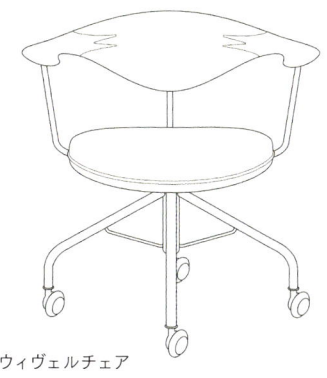

スウィヴェルチェア

第2章

デザイン・構造の秘密

― それぞれの部位のデザインや構造には意味がある ―

　Yチェアが名作椅子として誉れ高いのは、美しいデザインや理にかなった構造などから成り立っていることが根底にある。この章では、ウェグナーがヒントを得た中国・明(みん)代の椅子からYチェアをデザインするまでの変遷、各パーツとそれらが組み合わせられたことによって生まれるデザインの妙や構造の秘密を探っていく。

1 | 中国の圏椅からチャイニーズチェア、そしてYチェアへ

中国・明代の椅子からインスピレーションを受けて、チャイニーズチェアをデザイン

　1997年6月27日、ハンス J. ウェグナーはロンドン王立美術大学の栄誉学位をデンマーク人として初めて授与された。その年、デンマークのテレビ番組のインタビューに応じたウェグナーは、椅子の座り心地について以下のような発言をしている。
「完璧な椅子というものは存在しません。それが、私がたどり着いた結論です。どんな椅子にも、どこかに必ず改善の余地が残されていると思います。いい椅子とは、各自が決めるものではないでしょうか。椅子は、構造的なことや技術的なこと、そして、機能、座り心地がよくなければなりません。また、多様な座り方ができなくてはならないと考えています」
　オーレ・ヴァンシャー[*1]が1932年に著した『Møbeltyper』(家具様式)という本がある。ウェグナーは、1943年にオーフス[*2]の図書館でこの本を閲覧し、掲載されていた中国・明代の椅子の写真を見た。その椅子とは、「圏椅(クァン・イ)」と「曲彔(キョクロク)」である。

　また、ウェグナーがコペンハーゲンの工芸学校に通っていた1937年、デンマーク工芸博物館(現在のデザインミュージアム)は、笠木がヨーク・タイプ[*3]の中国の椅子を購入している。

『Møbeltyper』の表紙と圏椅などの写真。

[*1] オーレ・ヴァンシャー(Ole Wanscher 1903～85)。デンマークの家具デザイナー、美術工芸史研究者。クリントから、王立芸術アカデミー家具科教授を引き継いだ。家具史関係の著書多数。
[*2] オーフス(Aarhus)は、ユトランド半島東岸に位置するデンマーク第2の都市。1943年、ウェグナーはオーフスに事務所を設立した。
[*3] ヨーク・タイプ(Yoke type)の"Yoke"とは、農作業で鋤などを牛に引かせるときに、牛に取り付ける木製の道具「軛(くびき)」である。笠木(背の上部にある部材)が、このヨークの形状に似ているため、この呼び名がついた。

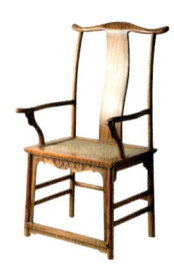

ヨーク・タイプの中国・明代の椅子（武蔵野美術大学美術館所蔵）。デンマーク工芸博物館所蔵のヨーク・タイプの椅子とほぼ同形。

ウェグナーがヨハネス・ハンセン社のためにデザインしたヨーク・タイプの椅子。

　ウェグナーは、1944年頃に中国・明代の椅子を参考にして2タイプのチャイニーズチェアを発表した[*4]。一つは、ヨハネス・ハンセン社[*5]のためにデザインしたチャイニーズチェア。笠木がヨーク・タイプで、背のフレームが全体的に四角形に近い形状をしている。この椅子は、工芸博物館所蔵のヨーク・タイプの中国椅子を参考にしたと思われる。

　もう一つは、フリッツ・ハンセン社から発表された、現在でも製造販売されているチャイニーズチェアFH4283[*6]である。『Møbeltyper』で見た圏椅から大きな影響を受けている[*7]。アームは円弧を描いている。さらに45年には、FH1783をデザインした。これらの椅子が、その後、Yチェア（CH24）へと進化していく。

　進化の過程を見ていくと、アームの支えが少しずつ後退しているのがわかる。Yチェアでは後脚が延長してアームの支えと一体化し、全体がS字を伸ばしたような形になっている。その結果、肘掛けがあるにもかかわらず、斜めに座っても肘の支えが脚の邪魔にならない。人の好みに応じて、いろいろな姿勢で座ることができる。そのような機能面での工夫が、Yチェアの形態の特徴に表れている。

　丸く弧を描く丸棒のアームと、それを支えるY字形の背板、S字状に曲がり太さが変化している後脚。おそらく、それらの一部を見ただけでYチェアだとわかるほど、シンプルながらも特徴のあるフォルムをしている椅子だ。ほぼ全てを機械で加工されているが、彫刻的で工芸品のような印象を与えるのは、ウェグナーの優れた造形力からくるフォルムだからだろう。

*4　デザインしたのは1943年と思われる。発表したのは1944年。なお、海外の文献には「China Chair（チャイナチェア）」と記載されている場合があるが、本書では日本で一般的に呼ばれている「チャイニーズチェア」と表記する。
*5　ヨハネス・ハンセン社（Johannes Hansen）。ウェグナーのザ・チェアやヴァレットチェアなどを製作していたが、1990年に廃業。ウェグナー作品の多くは、PPモブラーに引き継がれた。
*6　フリッツ・ハンセン（Fritz Hansen）社は、デンマークの家具メーカー。フリッツ・ハンセンによって、1872年に創業。代表的な椅子は、アルネ・ヤコブセンのセブンチェアやアントチェア、ウェグナーのチャイニーズチェアなど。同社のほとんどの製品には、社名の頭文字FHが製品番号として付く。
*7　ウェグナーは、圏椅の実物を見ていない。圏椅の写真からイメージして、チャイニーズチェアをデザインした。島崎信・武蔵野美術大学名誉教授がウェグナーから直接聞いた話による（P180参照）。

	斜め位置	正面	後ろ
圏椅			
チャイニーズチェア（FH4283）			
チャイニーズチェア（FH1783、PP66）			
Yチェア（CH24）			

＊圏椅は、武蔵野美術大学美術館所蔵。

デザイン・構造の秘密

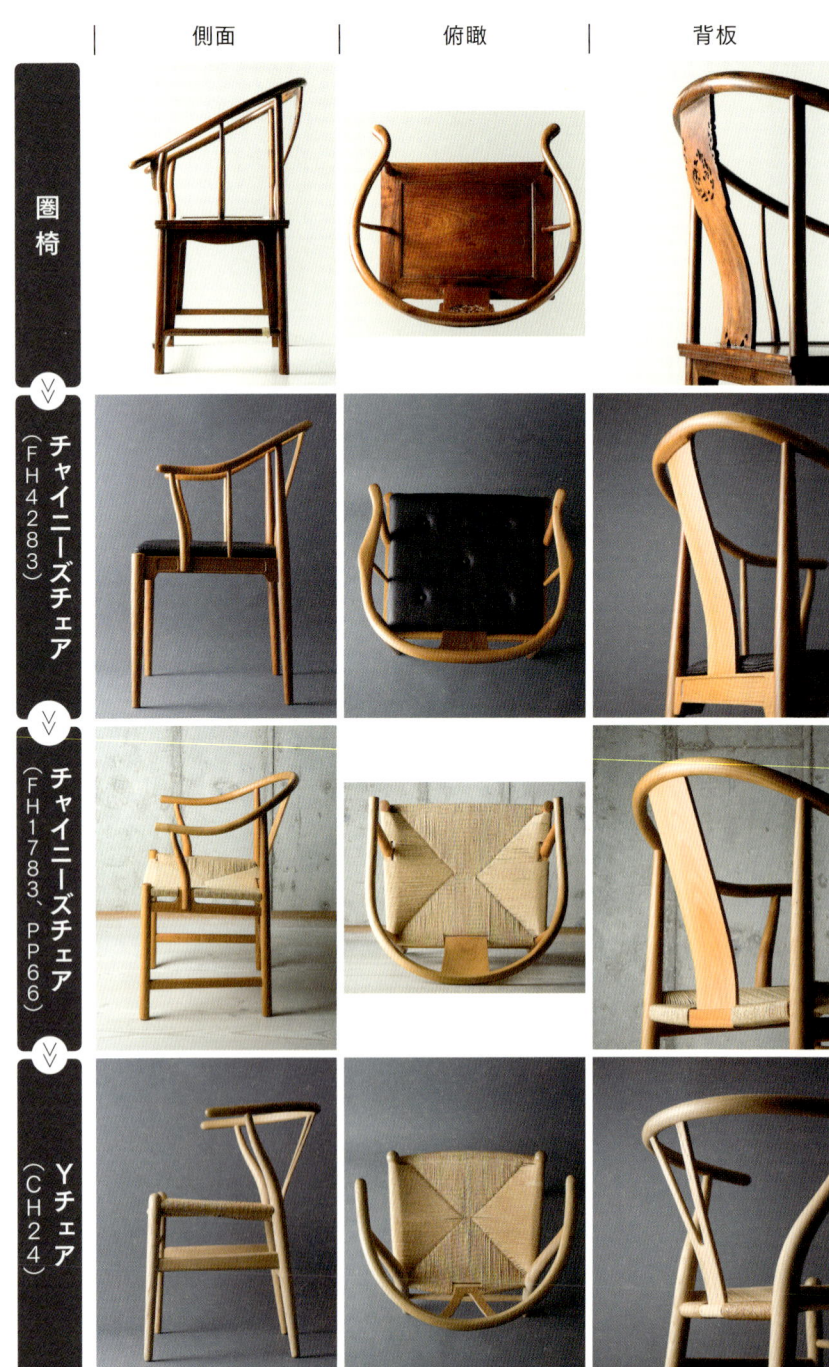

| アーム | 座枠、貫 | 背板とアームの接合部分 |

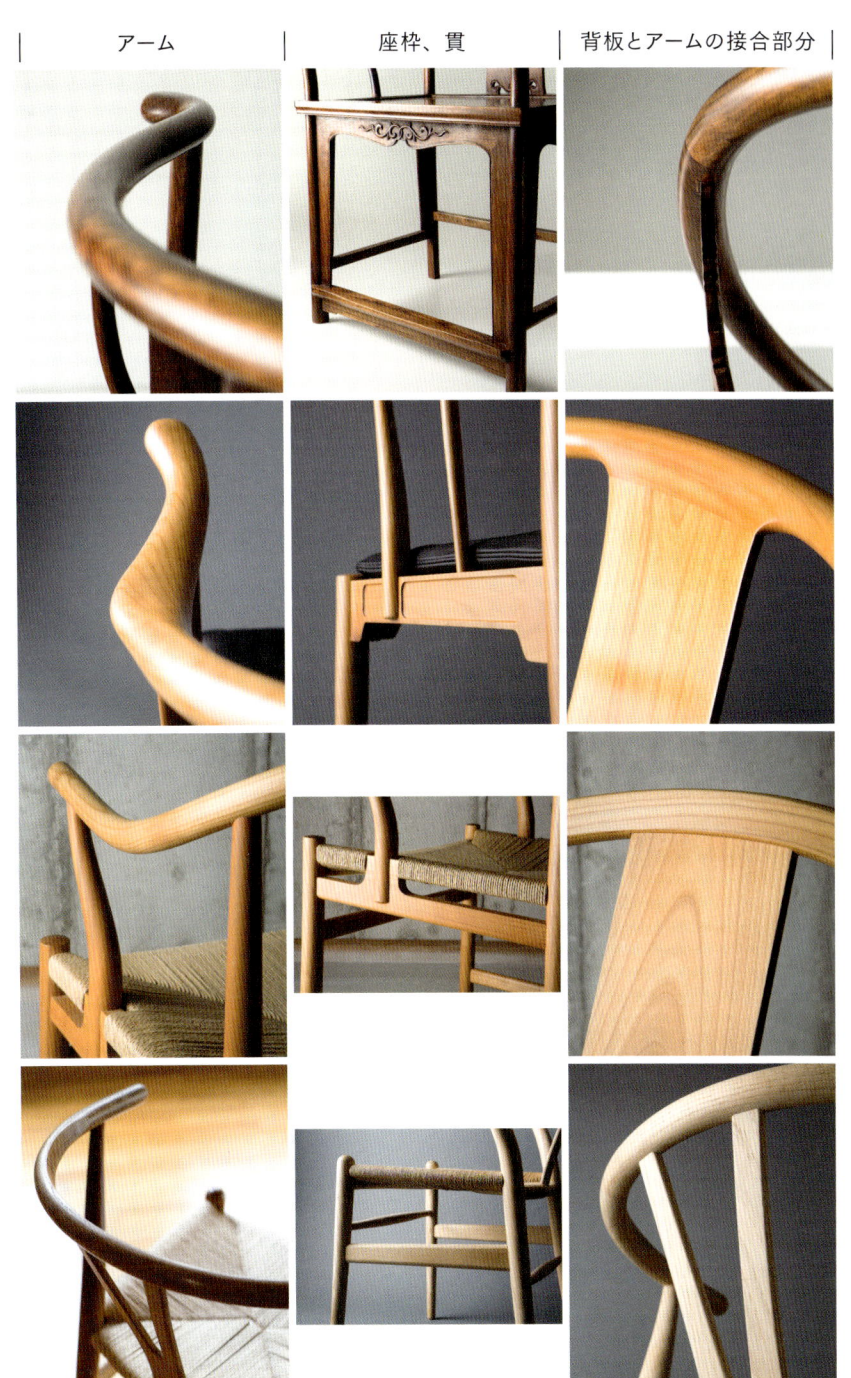

デザイン・構造の秘密

優れたデザインは、なぜこのように接合され、なぜこのような形になっているのかなど、細部までほぼ説明がつく。時には例外もあるかもしれないが、現在も続けて販売されているロングセラーの名作椅子と呼ばれる椅子に関しては、形ありきのデザインではなく、機能と融合した理由のある形だからこそ特徴のある形態となり、人々の記憶に残る椅子となるのだと思う。

圏椅の面影が色濃く残り、
クラシックな印象を受けるチャイニーズチェア

　チャイニーズチェアFH4283には、圏椅の面影が色濃く残っている。FH4283から5年後にデザインされたYチェアは、圏椅からの流れをくんではいるが、かなり洗練された印象を受ける。装飾が省かれ、接合部分や部品の形状が簡略化されたからである。

　圏椅には、隅木のような役目を果たす部材が脚と座枠の内側に取り付けられている。これは、補強と装飾を兼ねている。FH4283では、脚と座枠の接合部分を幅広くすることで圏椅の印象を残しながら、よりシンプルな形状になった。接合部の強度が増したため、貫もなくなっている。

　圏椅からFH4283が最も大きく変わった点は、アームが2次元カーブから3次元カーブになったことである[*8]。アームとしての役目も果たしながら、背のより高い箇所を支える役目も果たしている。そのような機能を持たせるためには、肘が当たる部分を低くしなくてはならない。それを解決するために3次元のカーブになった。

　背板も圏椅と共通した形状で、横から見るとS字にカーブしている。その形状は、ヨハネス・ハンセン社のためにデザインした、もう一つのチャイニーズチェアも同様である。

　FH4283は優雅な雰囲気の椅子ではあるが、座枠に彫り込みの装飾があるほか、アーム先端の形が圏椅を思わせてクラシックな印象は拭えない。

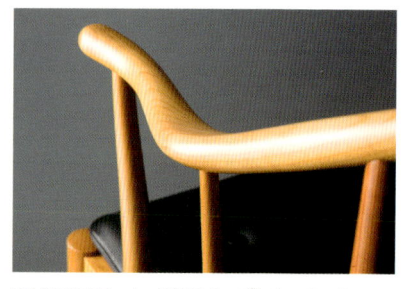

*8　2次元カーブのアームは、平板から加工された形状。3次元カーブのアームは、厚みのある材（木の塊のような材）から削り出すイメージで加工する。彫刻的なくねっとひねったような形状。

FH4283のアーム。3次元カーブになっている。

洗練されたフォルムの
チャイニーズチェアを発表

　FH4283をデザインした翌年、さらに洗練されたチャイニーズチェア FH1783（現在は PP66）をデザインした[*9]。圏椅の面影はまだ残っているが、さらに装飾的要素をなくし、モダンな趣のある椅子になった。アームは3次元に曲げられているが丸棒に変わり、アーム先端は手作業でしか加工できないような形状から改訂された。背板は、FH4283とほぼ同じである。

クラシックな雰囲気が残るFH4283。

　座面は、現在製造されているPP66の座はペーパーコードだが、最初はシーグラスを使っていたようだ[*10]。1945年は戦争終結の年。戦争で資材が入手しづらくなって、ペーパーコードが代用されたということになっている。材料の調達の問題ばかりではなく、素材の価格や張り作業の手間も考慮すると、ペーパーコードの方が工場生産に向いていたことが主な原因としてあったと考えられる。

カール・ハンセン＆サン社の意向により、
量産できる形状の椅子をデザイン

　ウェグナーは、FH4283とFH1783をデザインする間に、アームが円弧タイプのチャイニーズチェアを2脚デザインしている。どちらも圏椅の発展形だが、全体的に実験的な印象が残る。プロトタイプだけで製造販売には至っていない。
　その後、カール・ハンセン＆サン社の依頼によって、1949年にウェグナーはYチェア（CH24）をデザインした。翌年の1950年に発売される。同社からは、機械で量産できる椅子という条件がついていた。ウェグナーはハンセン家に泊まりこ

*9　FH1783の製造はPPモブラー（PP Møbler）に引き継がれ、製品番号はPP66となった。
*10　PP66の座を布張りにしたPP56という椅子がある（1989年発売）。座面とそれを支える幕板以外は、PP66とほぼ同じである。

デザイン・構造の秘密

35

んで椅子やテーブルのデザインに取り組み、Yチェア以外にもCH25などの新作の椅子を同時期に発表している[*11]。

　Yチェアは圏椅からの流れを感じるが、FH1783をよりシンプルにアレンジしたので、少しイメージの異なった印象を受ける。量産家具メーカーであるカール・ハンセン＆サン社の製造方針に合わせた、機械生産に適した形に仕上がっている。

　Yチェアのアームは2次元カーブになり、奥行も浅く、先端が若干広がった形状になった（FH1783のアームは、先端に向かって幅が狭くなっている）。また、アームを支える肘木が後退して後脚と合体したことにより、座面前方に空間ができた。そのため、アームがあるにもかかわらず、かなり自由な座り方ができるようになった。

　前出の2脚のチャイニーズチェアのアームを支える肘木の形状は、Yチェアの後脚上部の優雅な曲線形状に引き継がれている。

椅子の部品数を減らして簡略化し、生産効率を上げ、コスト削減をはかる

　部品点数は、FH1783は18点、Yチェアは14点。FH4283は表面上見える部品が14点だが、クッションをはじめ、その下に座枠や座枠を支える隅木、座に編むウェビング（webbing）など、すべて含めたらかなりの点数になる。

　Yチェアは、部品点数が大幅に少なくなり簡略化されている。部品点数だけを見ても、より量産化とコスト削減について考慮されたデザインだといえる。

アームと背板を無理なく接合するために、背がY字形に

　FH1783では3次元カーブだったアームが、Yチェアでは2次元カーブになった。背板も3次元成形されたものから2次元成形に変更され、さらにY字形に切り出された。

[*11] ホルガー社長や工場長のエレゴードらとともに、ダイニングチェアやイージーチェアなどのプロトタイプを製作した。

カーブしたアームに幅広い背の板材を接合する場合、あらかじめ、板をカーブに沿った曲線形に成形しておく必要がある。しかし、幅の狭い板状の部材と接合されるのであれば、あらかじめ成形することなくカーブしたアームに無理なく接合できる。そのため、板をY形状に切り出し、接合部分を短くして2カ所で組むことにしている。

　3枚の薄い板を積層し2次元に成形された板は、Y字形に切り出すことで、柔軟性が出て、アームのカーブに沿って曲げやすくなる。組み立て時には、カーブに沿ってひねって接合すればよい。あらかじめ3次元に成形する必要もない。素材の特性を有効に使った、合理的な方法である。

FH4283の座にはウェビングが編まれている。この上にクッションを置く。

FH1783の背板はアームのカーブに沿って曲線形に成形されている。

Yチェアの背板は成形合板で柔軟性があるので、アームに接合しやすい。

強度のことを考慮して貫の形状を決めた

　FH1783やYチェアのようなペーパーコードの張り方の場合、薄い座枠の方がペーパーコードの収まりがきれいに仕上がる。座枠が薄いので、貫を取り付けて

FH4283（右）には貫がない。

デザイン・構造の秘密

椅子全体の強度を保つ必要が出てくる。FH4283は、幅の広い幕板[*12]によって座枠が作られており、貫を付けていない。座は枠にウェビングを編んで、その上にクッションを置いている。

　FH1783とYチェアは、座面がペーパーコード編みなので、貫が必要になった。FH1783では板状の貫を取り付けているが、Yチェアではサイドバー（前後の脚をつなぐ貫）以外の貫は製造を簡略化するために丸棒になり、見た目もすっきりとした。Yチェアのサイドバーは、強度を落とさないために板状の貫が採用された。なおかつ、後方の幅を広くして、後脚との接合面積を増やしている。

2 ｜ それぞれの部位のデザイン、構造、加工法、素材
― なぜ、そのようなデザインなのか、どのように加工するのか ―

熟慮の末に生みだされた各部材が、
有機的に組み合わさって出来上がった

　Yチェアは、様々な工夫によって量産向きに簡略化された。強度を損なうことなく、よりモダンな印象を受けるようなシンプルな形状に変化し、ルーツである圏椅の面影も失われていない。その要因の一つは、椅子を構成する部位それぞれに対して、ウェグナーがデザインや構造などを熟慮したことによる。各部位が有機的に組み上げられて、ユニークなYチェアが生まれた。

　では、Yチェアの各部位について、なぜそのようなデザインになっているのか、構造の上でなぜそのような形態をしているのか、加工方法や素材などについて詳しく考察していきたい。

[*12] テーブルなどの天板の下にあって、脚の上部とつないで天板を支える部材を幕板と呼ぶ。椅子の場合は、座面を支える枠などの部分を指す。

Yチェアの部材

①アーム
②Yパーツ（背板）
③後脚
④前脚
⑤座枠のフロントサポート、サイドサポート
⑥座枠のバックサポート
⑦サイドバー
⑧フロントバー（前貫）、バックバー（後貫）

[1] アーム

U字形、背中の接触面が斜めなど、随所に座る人の立場に立った工夫が施されている

　手で握るのにちょうどよい太さといえる直径30㎜の丸棒のアームは、木材を曲げて作られている。角材を蒸気で蒸した後、U字形の型にはめて乾燥させること

デザイン・構造の秘密

39

によって形状を安定させている。その後、丸く成形し、さらに背の当たる部分を斜めに削った後にホゾ穴を加工する。アームは、座る時に手が直接触れる部分である。椅子を移動させる時に手でつかむ部分なので、手になじみやすい心地よい太さで、後脚やYパーツの接合に支障のないサイズにしておく必要がある。

前述のウェグナーのインタビューにあったように、人は同じ姿勢で座り続けることはなく、座っている間は常に体を動かしている。U字形のアームは、人が斜めに座っても背中を支える役目がある。丸棒をそのままアームに使用すると、背中との接触部分が線で接するので背中に強い圧力がかかる。それを少しでも緩和させるために丸棒を斜めに削り取り、背中と接する面積を増やす工夫が施された。

また、U字形のアームの先端部分をやや開き気味にして、椅子に斜めに座った場合でも背を支えるように考慮されている。アームの先端が後脚との接合部分よりも前に10cm以上飛び出しているのは、座った人の腕を支えるためだけではない。

ザ・チェアやカウホーンチェア*13など、ウェグナーの椅子のデザインの特徴はアームの形状に最もよく表れている。(坂本の)私見だが、Yチェアの場合、このアームのカーブが少しきついように感じる。25年間ほぼ毎日、自宅でYチェアに座り続けているが、いつの間にか斜めに座っていることに気づく。それは、アームのカーブが、中央から先端に向かって徐々に緩くなっていくため、身体が自然と心地よい方に移動していくためかもしれない。

圏椅の流れをくむチャイニーズチェアは、アームが3次元にカーブしている。中心部が上に向かって湾曲しているため、背に当たる部分の曲率が緩くなる。ウェグナーは、製造工場の設備や性格に合わせてデザインの方向性を変えている。カール・ハンセン&サン社は、量産を目指す工場なので、加工がより簡単でコストダウンできるような2次元のカーブを選択したのであろう。

チャイニーズチェアFH4283にYチェアのアームを合わせてみた。

*13 カウホーンチェア(Cow-Horn Chair、JH505、現在はPP505)。1952年、ウェグナーがデザイン。

〔 アームの比較 〕

Yチェアのアームを、他の椅子のアームに合わせてみた。

ザ・チェア		
カウホーンチェア （PP505）		
ブルチェア （PP518）		
PP701 （ウェグナーが愛用した椅子）		
モーエンセンのJ39		

デザイン・構造の秘密

41

2003年の新工場移転によって、
アーム加工の精度が高まる

　2003年以降は、最新設備の新工場に移転したことで機械による加工がさらに進化した。CNC（Computerized Numerical Control）を導入し、人が切削物である木材を動かして削ることがなくなった。一度、機械に固定すると、その後は刃物がプログラミングされたとおり自動的に稼働し、安全かつ清潔な工場でより精度の高い部品加工ができるようになった。製造工程の大きな変化として、アームの加工が挙げられる。

　曲木によって作られているアームは、2003年頃より以前には、基本的な木材加工方法で作られていた。まずは、木材を蒸気で蒸して柔らかくした後に、型を使ってU字型に曲げる。それを乾燥させると形状が安定する。その後、手押し鉋盤で基準面を出し、自動鉋盤で厚みを一定にしてから型に沿わせて側面を削ると、断面が正方形のアームが出来上がる。それを刃物が回転する大きな鉛筆削り器のような機械に差し込むと、反対の口から丸棒になって出てくる。その後、アームの先端を回転している刃物に突っ込むことで、先端が丸く仕上がる。背が当たるアームの内側面を平らに削ってから、最後にホゾ穴の加工をする。

　新しい機械での加工方法は、CNCならではの作り方である。木材を曲げるところまでは以前の作業工程と同じだが、まずは曲木処理された角材をCNCにセットする。角材の下部3㎜くらいのところを機械の爪でつかみ固定し、機械がつかんだ部分を残し、ぐるっと一周アームの側面を丸く面取りをすると一気にアームの形が現れる。その後、機械がつかんでいた部分を切り離すと、アームの基本形状が出来上がる。後は、ホゾ穴や背の当たる部分を削り落とすなどの加工をするだけとなる。

Yチェアのアームの背の当たる部分は平面に削られている。

［2］ Yパーツ（背板）

背板を二股のY字形にすることで、強度が増し、美しく軽やかな形状に

　CH24がYチェアと呼ばれるようになったのは、Y字形をした背もたれのパーツに理由がある。日本で発売された当初は、雑誌記事に「Vチェア」と書かれていることもあった[14]。それが誤植によるものなのかどうかははっきりしない。

　Yチェアではチャイニーズチェアのようにアームを支える支柱がなくなり、後脚がアームを支えるように進化した。背板が二股に分かれたY字形の背板は、より強度を増し、かつ審美的にも美しく軽やかな形状に処理されている。

　海外では、「ウイッシュボーンチェア」と呼ばれることもある[15]。それは、鳥の鎖骨（wishbone）の形に似ていることからきている[16]。

[14] 『室内』1961年6月号「デンマーク家具」特集などでの掲載。なお、1988年にPPモブラーから発売されたウェグナーデザインの3本脚椅子PP51/3は、背がV字型で「V Chair」と呼ばれる。

[15] アメリカやイギリスなどでWishbone chairと呼ばれることが多い。デンマークでは、一般的に「Y-stolen」（イーストールン）と呼ばれる。

[16] 鳥の鎖骨の二股に分かれた部分の先端をそれぞれ引っ張って、どのように折れたかで占いをしたことからウイッシュボーンと呼ばれた。

デザイン・構造の秘密

柔軟性を出すために、
素材は成形合板

　アームと同様、この背板の形状もチャイニーズチェアから大きく変化した。チャイニーズチェアの場合、カーブしたアームに背板を接合するので、接合部分の形状は複雑にならざるを得ない。また、背板も3次元に成形しなくてはならないため、加工コストも増える。Yチェアではコストダウンを図るため、2次元に成形した背板の真ん中をカットしてY字形に変更した。無垢材ではなく、成形合板で背板を作ることで柔軟性も増している。部品の状態では2次元形状だが、組み立て時にひねってアームのホゾ穴に接合するため、最終的に3次元形状になる。背板上部のYの隙間は、ちょうど手が入りやすい幅になっている。アームの中心を持つことができるので、安定して持ち運びしやすいという利点もある。

　この背板に無垢材を使用した場合、組み立て時や使用中に割れる可能性が高く、形も安定しないだろう[17]。無垢にこだわらず、その部品の強度や製造工程までをも考慮した方法を的確に選ぶのも、ウェグナーのデザインの特徴かもしれない。職人経験のあるデザイナーだからこその解決策だ。

　成形合板に使われる素材は、古いYチェアでは、3枚積層の芯の材料が共芯[18]ではなかった。アバキ（Abachi）というアフリカ産の木材を使っていた[19]。コストダウンにつながるかどうかは判断しにくいが、以前聞いた話では、積層した後の形状安定のためだということであった。これも、2003年頃から変わり、表裏の材と同じ共芯の材料で成形するように変更された。

チャイニーズチェアFH4283の背板とアームの接合部の角は、手加工仕上げされている。

*17　模倣品のYチェアには、無垢材が使用されている場合が多い。
*18　共芯とは、合板の中の材も表裏と同じ樹種の材を使うことをいう。例えば、シナ合板では中芯にラワン材などが用いられることが多いが、表裏も中芯もシナ材が使われている合板をシナ共芯合板と呼ぶ。
*19　アバキの別名：オベチェ、アユース。日本では、アユースの名で取引されていることが多い。学名：Triplochiton scleroxylon

Yチェアの背板とアームの接合部。

[3] 後脚

3次元のカーブに見えるが、実は2次元カーブ

　後脚は、一見すると3次元に削り出されたように見えるが、実際には2次元カーブの部材である。後脚の形状が、Yチェアをより彫刻的で工芸的な印象にしている。この2次元カーブというのが、Yチェアの大きな特徴である。

　板材を脚の形より大きくカーブしたS字状に切り出した後に、丸く削り出す。カール・ハンセン&サン社の工場見学では、見学者のほぼ全員が食い入るように見つめる工程である。加工する木材は、横向きに材料の天地を機械でつかみ回転させる。その横で、少し太い脚の形をした金属の型が回転し、その型をなぞるための円盤と連動して刃物とサンダーが動き、自動的に脚を加工する。この加工と同じようなやり方で、前脚と貫も加工されている[20]。

　Yチェアの加工の中で最も手間のかかる部材だが、デザインされた当初は、後脚を加工する機械が工場になかったため外注していたそうである。

右の板材から、左の後脚に削り出す。

見る方向によって脚が真っすぐに見えたり、くねっと曲がって見えたりする。

＊20　このような倣い加工をする機械のことを、コピーイングマシンという。それが訛って、日本ではコッピングマシンと呼ばれている。他にも、スクウェアーが訛ってスコヤになった例もある。スコヤとは、直角を測ったり墨付けしたりする道具。

デザイン・構造の秘密

［4］ 前脚

無駄な部分をそぎ落として
軽快な仕上げ

　後脚と相似形状で、脚先にいくほど細くなるようにテーパーがついている。無駄な部分をそぎ落としている。一番の効果は、見た目をより軽快にすることにある。

　脚の上部は丸く削られ、椅子に座った時に、足の腿の裏側の当たりを柔らかくしている。古いYチェアの脚の先端は、やや丸みを帯びた形状である。現在のYチェアの先端は、角を面取りした状態になっている[21]。

前脚の先端。左が古いYチェア。右が現在のYチェア。

［5］ 座枠のフロントサポート（front support）、サイドサポート（side support）

ペーパーコード座面の張力に負けないように、
板状の材を使用

　座枠はペーパーコードが編みこまれるので、かなりの力で内側に引っ張られることになる。その力を支えるためには、粘りがあって緻密な材料が適している。そのため、ビーチ材（beech、ブナ）が選択されている。

　今までにYチェアのアームレストや脚に使われた素材は、ビーチ、オーク、アッ

サイドサポート　　　フロントサポート

＊21　ウェグナーのオリジナル図面では、脚の先端は丸みを帯びている。

シュ、チェリー、ウォルナット、メープルなどである（P56参照。現在、メープルは生産中止）。どの素材においても前と横の座枠（フロントサポート、サイドサポート）はビーチ材が使われている。

デンマークで人気の高いシェーカーチェアJ39[*22]の座面を張り替えてみると、ペーパーコードの張りの張力で、座枠が内側に引っ張られて湾曲してしまったものが多く見受けられる。それは、J39の座枠が細いためである。

Yチェアでは座枠が湾曲しないようにするために、座枠は板材で作られている。枠の部材の真ん中が一番太くなるように加工されているのは、J39もYチェアも同じである。それは、強度を確保するだけではなく、座の側面が真っすぐのままだとえぐれたように見えてしまうので、真ん中付近を膨らましているという視覚的な効果もある。

[6] 座枠のバックサポート（back support）

ペーパーコードを通す穴の周辺は、加工方法の改訂によって強度が増した

Yパーツを支えている、座枠の後ろ側の部材をバックサポートと呼ぶ。現在、オーク材のYチェアなら、サイドサポートやフロントサポート以外はオーク材が使われている。以前は、オーク材のYチェアのバックサポートにはアッシュ材が使われていた。その理由は、Yパーツの前にあるペーパーコードを通す細長い穴の存在による。

ペーパーコードを用いて座編みをする際、Yパーツがバックサポートに接合されているので、ペーパーコードをその後ろに回すことができない。そのため、手前に穴を開けて、そこにコードを差し込んで編むのである。かなりの力で引っ張られるため、弱い材だと穴の両端部分が裂けやすくなる。これは、穴の加工方法の問題で、裏

バックサポートの穴にペーパーコードを差し込んで編む。

*22 シェーカーチェアJ39（The People's Chair）。1947年にボーエ・モーエンセンがF.D.B.（デンマーク協同組合連合会）の家具部門在籍時にデザインした。デンマークではYチェアよりも一般に普及しているロングセラー商品。

表からカッターで突いて穴を開けていたので、穴の端が裂けやすくなっていた。

それを防ぐために、オーク材に木目が似ており、力がかかっても裂けにくいアッシュ材が使われていたのだ。通常の使用で裂けてしまうことはほとんどないが、より安全な加工にした方がよいことには違いない。

チェリー材のYチェアが発売された1999年頃から、穴の加工はルーターで角丸の穴が開けられるようになり強度が増した。それにより、バックサポートには、アームや脚に使っているのと同じ材（共材）を使用するようになった。特にチェリー材の場合、以前の加工方法では破損する可能性がかなり高かった。

ただ、古い椅子を張り替えていると、角丸の穴のものがたまに見受けられる。何らかの理由があって加工方法が変更されたのだろう。工場の生産の都合で、加工する機械が変わるということは特に珍しいことではないが、詳しい理由はわからない。

上：改良前。下：下側の穴の加工方法が改良された。

[7] サイドバー (side bar)

強度のことを考慮して、
後ろ側を太い形状に

椅子の側面にある板状の貫をサイドバーという。前側よりも後ろ側の方が幅広く

なっている。椅子で壊れやすいところは座枠と後脚の付け根なので、その部分の強度を補うため、太くして強度を高めている。

この部材の上部についているなだらかな傾斜は、アームや座面の傾斜と視覚的に呼応している。椅子を側面方向から見た時に、後ろに向かって上昇するラインが生まれる。それが椅子全体の印象を、よりいきいきとして見せる効果もあると思われる。上面は水平で、下面が傾斜している場合や、上下水平の場合などを想像してみると、この呼応した緩やかな傾斜が最もしっくりくると感じる。

椅子に限らずどんなものでも、そのものの形だけでなく、部材と部材との隙間が視覚に与える影響は大きい。

[8] フロントバー（front bar、前貫）、バックバー（back bar、後貫）

コストダウンが図れる、胴付き加工の必要のない丸棒形状

前貫と後貫は、丸棒の真ん中付近がなだらかに太くなっている。外部からの力に対して、たわみにくくするための配慮である。

チャイニーズチェア（FH1783、PP66）の前後の貫は板状である。断面が丸い脚に、板状の貫を接合する場合には胴付き部分の加工をしなくてはならない[*23]。しかし、丸棒の貫にすることで、接合部分の胴付き加工を施す必要がなくなりコストダウンが図れる。

貫の接合部分は、専用の機械で圧縮してホゾ穴にぴったりと合うように加工されているが、他の接合部分も専用の機械でホゾを圧縮している。

[*23] 胴付きとは、ホゾの付け根部分にある、接合面に接する平面部分のことである。

[9] ペーパーコード（paper code）

原料はスウェーデンの針葉樹で、張り替え寿命は10〜15年

　Yチェアの座面に使われているペーパーコードは、直径3mmのアンレースタイプ（unlace type）のものである。幅45mmほどの紙の帯を撚ってできた3本の紙紐を、表面が平滑になるように、さらに撚ったものである[*24]。

　原料はスウェーデン産の針葉樹。ナチュラル色のペーパーコードは再生紙のように見えるがそうではない。再生紙は繊維が短いので、強度を保つためには適していない。

　ペーパーコードの安全データシート（Safety Data Sheet）[*25]には、paper/wax（紙とワックス）という記載があり、ワックスの使用が明示されている。新品のうちは、ワックスの効果なのか水をはじく。しかし、使っているうちに表面が毛羽立ち、はじかなくなる。その点は紙なので仕方のないことだが、張り替えまでの平均寿命が10年から15年くらいなので、革や布張りの座面と同じかそれ以上の耐久性があることになる。以前、30年を経過したペーパーコードを張り替えた時に、強度を確認したことがある。素材自体が劣化し始めており、つまんで強くひねると切れてしまった。座って切れるような弱さではなかったが、30年くらいが限界ではないかと思う。

　イギリスやフランスのアンティークチェアに、ラッシュやシーグラスを編んだ椅

左から、アンレースタイプのナチュラル、ブラック、ホワイト。一番右はレースタイプのナチュラル。

[*24] 麻ロープのように表面に起伏があるものはレースタイプ（lace type）と呼ばれ、J39に使われている。
[*25] 化学物質などの成分や取り扱いなどに関する情報提供文書。
[*26] ラッシュ（rush）はイグサ（藺草）と訳されることがあるが、実際に椅子張りに使われる素材は、ガマ（蒲）やフトイ（太藺）などの天然素材である。シーグラス（seagrass）は、海草を乾燥させた天然素材。

子がある[*26]。編み方はペーパーコードとほぼ同じだが、それらは天然素材であるため、太さが一定ではない。長さも短いので頻繁に繋ぎ合わせ、さらに撚りながら編んでいかなくてはならない。そのような素材は工業製品の製造には向いていない。座面張りの煩雑な作業を簡略化でき、かつ、その時代のデザインに合う素材としてペーパーコードが使われるようになった。

ペーパーコードを最初に使った椅子は、クリントのチャーチチェアが有力

　最初にペーパーコードが椅子に取り入れられたのは、どの椅子だろうか。確実なことはわからないが、おそらくコーア・クリントのチャーチチェア（1936年）[*27]であると思われる。戦争などの影響により物資が不足したのが原因で、自然素材のラッシュやシーグラスが入手しにくくなり、それまで農作業などで使っていた紙紐を椅子張りに流用してみたところ使いやすかった。それがペーパーコードを使うようになった理由とされる。その他にペーパーコードは、モーエンセンのJ39（1947年）やJ.L.モラー社[*28]の椅子など、主にデンマーク製の椅子に多く使われている。

[10] 塗装（ワックス、ソープ、オイル、ラッカー）

それぞれに特徴のある塗装方法。ソープ仕上げは塗装ではなくメンテナンス

　Yチェアの発売当時、塗装はワックスとラッカーだった。工場での作業員の環境問題改善のため、ワックス仕上げに代わってソープ仕上げの椅子が発売された

＊27　チャーチチェアは、クリントの父イェンセン・クリントが設計したコペンハーゲンのグルントヴィークス教会（Grundtvig's Church）などで使う椅子としてデザインされた。1936年にフリッツ・ハンセン社から製造販売された。ウェグナーにも影響を与えたと思われる椅子。モーエンセンのJ39もチャーチチェアの流れをくむ。P7、P76参照。
＊28　J.L.モラー社（J.L.Møllers）は、1944年に創設されたデンマークの家具メーカー。

デザイン・構造の秘密

のは1995年からである。ワックス仕上げは、カルナバワックス、ビーズワックス、パラフィンワックスなどをテレピン油などで溶かした混合ワックスを布に付けて表面を拭くやり方である。使用される溶剤が塗装の作業員の健康を害する恐れがあるということから、ソープフィニッシュ（ソープ仕上げ）に取って代わった。ラッカー塗装は現在でも続けられている。

　色の濃い材にはラッカーとともに、オイル塗装が施されることが多い。近年になって、以前行われていたスモークド・オークが復活している。塗料については、時代の変化や技術開発の進歩などにより変わっていくものである。水溶性塗料も自動車や木製家具などにも使われるようになってきた。

ワックス（wax）仕上げ
　Yチェアの発売当初からあった仕上げ方法であるが、現在は使われていない（1995年にソープ仕上げに変更。オイル仕上げも1995年から）。
　ヨーロッパでは古くからあった仕上げ方法で、蜜蝋（Bees wax）やカルナバワックス（Carnauba wax）、合成ワックス（Paraffin wax）などを混合して使う。木部を保護するという点では、それほど強くはない。
　表面を傷つけてしまった場合は、サンディング（研磨）した後にワックスを擦り込むだけなので補修作業は簡単である。白木でもスモークド・オークでも、ワックスで仕上げることができる。水滴などがかかるとシミになりやすいが、サンディングすることでシミを落とすことができる。

ソープフィニッシュ（soap finish）
　ソープフィニッシュについては、日本ではあまり馴染みのない方法なので未だに誤解や疑問があるようだ。デンマークではごく日常的な方法で、街中のスーパーマーケットに行けば、ソープフレークという袋に入ったフレーク状の石鹸が簡単に手に入る。

ソープフィニッシュ（ソープ仕上げ）は塗装ではないと思ってもらった方がわかりやすい。石鹸溶液を木材に塗って、乾いたらサンディングしただけのものである。カール・ハンセン＆サン社が仕上げに採用する前から存在した方法だが、ソープフィニッシュを前面に出して製品を販売したのは、日本では同社が最初だと思われる。

　椅子をソープフィニッシュで販売すると聞かされた時、「ソープ？ 石鹸？ そんなもので、塗装できるのか」という疑問が湧いた。図書館でいろいろ調べてみたが、図書館の資料から石鹸の製法はわかっても、木材の仕上げ方法まではわからない。そこで、当時のカール・ハンセン＆サン社日本法人の社長（デンマーク人）やデンマーク本社の社長に仕上げ方法を聞き、実際に自分でやってみてやっとわかった。塗装ではないのだと。

　デンマークでは、昔から床や家具を石鹸で洗っていたそうだ。現に、デンマークの知り合いの家に泊めてもらった時、掃除のおばさんが石鹸で木の床を洗っていた。塗装ではなく、メンテナンスの一環だと考えてもらえればわかりやすいだろう。木の表面が汚れたら、石鹸で洗うときれいになる。汚れが染み出した石鹸溶液を洗い流し、拭き取っても木材には石鹸の脂肪分が残る。それを繰り返すうちに、木材に石鹸分が蓄積し、汚れが染み込みにくくなるということである。石鹸は界面活性剤なので、石鹸分の浸透性は高いはずだ。汚れたら石鹸で洗うという前に、最初から石鹸で洗ったわけである。

　石鹸なら何でもいいというわけではない。香料などがあまり入っていない、昔からある洗濯石鹸や布巾洗い用の石鹸を使った方が安全である。石鹸に色や匂いがついている場合は、白いビーチ材などに塗った時、匂いや色がつくことがある。しかし、そんなことは気にしないという人には大丈夫ではある。木材にとっては、特に問題ないと思われる。

　ただ、ソープフィニッシュは白い木材に施すもので、ウォルナット材やチェリー材などの色の濃い木材には使わない。これも、そんなことは気にしないという人に

ソープフレークの袋に記載されている、家具に使用する際の注意書き。ソープフレークは、デンマーク語で"sæbespåner"。"Spånevask"は商品名。「未処理の木材の清掃やメンテナンスを推奨します。例として、オークやマツの場合、10リットルの水に2デシリットル使用」と書かれている。

MØBLER: Spånevask anbefales til rengøring og vedligeholdelse af ubehandlet massiv træ.
F.eks. eg og fyr.
Brug ca. 2 dl til 10 liter vand.

デザイン・構造の秘密

は関係ないことだが、せっかくの色の濃い材が白っぽくなる。

オイル塗装
　通常、色の濃い材にはオイル塗装やラッカー塗装などが適している。木材が鮮やかに発色し艶が出るからである。
　オイル塗装には、亜麻仁油を主な原料とする木材用の乾性油を用いる。塗った後に、オイルが空気中の酸素と反応し硬化して乾燥する。一方、食用油などの不乾性油は、いつまでも乾燥しない。時々、不乾性油のクルミ油を擦り込むという人がいるが、使用環境によってはカビや衣服にシミの付着など、様々な問題の原因になりかねないので注意が必要だ。
　Yチェアの価格表に、オイル仕上げの項目が載ったのは世界中で日本が最初である。ビーチ材とオーク材にオイル仕上げが加わったのは1995年のことだ。それは、日本からデンマークの工場へ提案して実現した。当初、ビーチ材のオイル塗装は濡れ色になり、ビーチ材の白さが損なわれるということで工場に反対された。どうしてもオイルで、ということで加えてもらったところ、発売当初からラッカーを凌ぐ販売数になった。環境問題について盛んに報道されていた時期なので、自然の流れだったのだろう。

スモークド・オーク（smoked oak）
　元々は、1950年代頃にオーク材に施されていた染色方法[29]。当時、チーク材を使った家具が流行っており、そのチーク材と合わせて使うために濃い色の材料が求められた。ヒュームド・オーク[30]と呼ばれることもある。2011年から、スモークド・オークのオイル仕上げのYチェアが販売されるようになった。
　オーク材に多く含まれるタンニン分とアンモニアの化学反応によって、オーク材を暗褐色に染めていく。タンニンの含有量が少ない木材の場合は、あらかじめ木材にタンニンを含ませておく必要がある。染色方法は、アンモニアを気化させた

[29] 元々は、この染色方法が施された材のことを指す。
[30] ヒュームド・オーク（fumed oak）。fumeは、「いぶす」「燻煙する」という意味がある。

部屋の中に塗装前の椅子を入れて密閉し、数時間放置しておくだけだ。大量生産する場合は、アンモニアガスを発生させる装置を使用する。

　ステインなどの染料や顔料系の塗料と違い、化学反応で染色されるため、木材の表面だけでなく内部まで染まる。そのため、傷をサンディングしても、色を落とさずに修正できる利点がある。

　染まる濃度は、オーク材に含まれるタンニンの量やアンモニア燻蒸の時間などの条件によって差が出る。染色加工した後の仕上げは、オイル塗装が向いている。ラッカーを仕上げに塗る場合、塗料によってはアンモニアと化学反応を起こし、塗装が硬化しないことがあるので注意が必要である。アンモニア燻蒸した後の木材からは、アンモニアの臭いはしない。

ラッカー（lacquer）

　デンマークの家具メーカーのカタログに、ラッカーと記載されていることが多い。デンマークでは、日本で呼んでいるラッカーの意味合いとは異なり、「塗膜ができる塗料」を総称してラッカーという。日本で一般的なラッカーといえば、ホームセンターなどで売っているアクリルラッカー（アクリル樹脂を使用）なので、一般的には誤解を招きやすい。

　日本では、木材の表面に塗膜ができる塗装は「ウレタン樹脂塗装」が主流である。だが、デンマークでは、「酸硬化型の合成樹脂塗装」を施すことが多い。これは、日本の「アミノアルキド樹脂塗装」に近いものだと思われる。

　最近になって、Yチェアに色とりどりのカラーバージョンがラインアップされている。Yチェアの発売当初から、黒やクリア（ナチュラル）以外のウェグナーが選択したカラー仕上げはあった。現在、ライトグリーン、オレンジレッド、ダークブルーなど、色のバリエーションは20色以上に増えている。これらのカラーバージョンは、ラッカー仕上げである。

[11] Yチェアに使われている木材

19世紀からの森づくりによって、
Yチェアにもデンマーク産の材が使われる

　Yチェアに使われる木材は、すべて広葉樹である。ビーチ材、オーク材、アッシュ材は、一部を除きデンマーク産とされる。チェリー材とウォルナット材は北米産である。針葉樹は50〜80年ほどで材料として使えるくらいに生育するのに比べ、ビーチは100〜120年、オークは120〜150年ほどかかる。

　デンマークにとっての森林の役割は、木材の供給だけではない。デンマークの国土はパンケーキに例えられるほど平坦なので、風が常に吹き抜ける。その風によって表土が飛ばされ荒地になるのを防ぎ、農作物や住民の生活を護る防風林としての役割も求められる。

　デンマークの森林は、ナポレオン戦争（1799〜1815年）の頃には造船・建築・燃料などのために、そのほとんどが伐採されてしまった。その後のプロイセン（ドイツ）とオーストリアとの戦争に敗れ（1864年）、南ユトランドも放棄しなくてはならなくなる。国土は、北ユトランドの荒地、シェラン島、フュン島、その他の島嶼部と狭くなった。

　そういう状況のなか、1860年代後半に北ユトランドの荒地から植林が始まった[*31]。ノルウェー産のモミが北ユトランドの荒地に適していることから、モミの植林が広まっていった。しかし、根の張りが浅い針葉樹のモミの森だけでは防風林としては不十分で、広葉樹の森を増やす必要があった。デンマークの土壌は、広葉樹の生育には不向きであったが、土壌改良の研究により、ビーチやオークなどの広葉樹も植林できる技術が開発された。その後、広葉樹を含めた森林が形成

[*31] この植林事業については、『後世への最大遺物 デンマルク国の話』（内村鑑三、岩波文庫）に詳述。

され、ビーチなどの材が利用されるようになった。

Yチェアに使用されている、各木材の特徴

Yチェアに使用されている材は、発売当時からビーチとオークが多い。その他にアッシュが使われ、2000年前後からチェリーやウォルナットも素材に用いられた。メープルは数年間使われていたが、現在は使用されていない。

Yチェア愛用者であっても、自分が使っている椅子の材料の名前を知らない場合がある。木の色や組織の配列などの特徴をみれば、どのような木材なのか、ある程度見分けることができる[*32]。

*木材写真の左は無塗装、右はオイル塗装

ビーチ（beech）

ブナの仲間。やや赤みがかったクリーム色。散孔材。緻密な材料である。ゴマのような斑と呼ばれる放射組織が現れる。板目方向には細長い点状に、柾目方向には細い帯状に出る。黄褐色に経年変化する。

オーク（oak）

ナラの仲間。ベージュ〜やや茶色系。環孔材。木目がはっきりしている。斑と呼ばれる放射組織が大きく現れるのが特徴。板目方向では濃い線状に出るが、柾目方向では放射組織の断面に出るので、うねるように大きく見えることがある（虎斑）。時間経過とともに、濃褐色に変化する。

*上：オーク、下：スモークド・オーク

*32　木材の説明の中に出てくる用語について、以下にワンポイント解説を記載。
道管／円筒状の細胞が、幹軸方向に連なった組織。水分を通す役割がある。木によって木口面に表れる道管の配列が異なる。
散孔材／道管が、早材・晩材によってあまり大差なく等に分布している木材のこと。
環孔材／早材の部分に太い道管が環状に並んだ木材。晩材での道管の配列によっても、さらに細かく分類できる。
放射組織／木の幹軸から放射状に伸びる組織。養分を蓄える役目を持っており、どのような木にも存在する。その組織の大きさによって、材の表情が大きく変わる。

デザイン・構造の秘密

アッシュ（ash）

トネリコの仲間[*33]。やや赤みを感じる白色系。環孔材。木目がはっきりと表れる。放射組織は小さく見えにくいので、色の違いも含めてオークとの違いの判断材料になる。灰褐色に経年変化する。

チェリー（cherry）

サクラの仲間。赤茶色。散孔材。肌目は滑らかで緻密。時間経過とともに、艶のある赤褐色に変化する。

＊1999年発売開始

ウォルナット（walnut）

クルミの仲間。紫がかった焦げ茶色。散孔材。木目は比較的はっきりとしている。散孔材にしては道管が大きいので、少し荒い印象がある。明るい茶褐色に経年変化する。

＊2006年発売開始

メープル（maple）

カエデの仲間。白に近いクリーム色。散孔材。木目が比較的はっきりと現れる。肌目は緻密で滑らか。飴色に経年変化する。

＊現在、メープル材のYチェアは生産中止になっている。販売期間は2008〜2013年。

＊33　日本の材との比較でいえば、ヤチダモに近い組織を形成している。

3 | Yチェア全体のデザイン・構造の特徴

一部を見ただけでわかる、
独特の美しさを醸し出す椅子

　第5章で詳述する立体商標出願のために、Yチェアが掲載された過去の雑誌記事を筆者（坂本）が探すことになった（P186参照）。当初、数多くの雑誌の中からYチェアを見つけるのは大変な作業になるかと思ったが杞憂に終わった。たとえYチェアの一部が写っているだけでも、すぐに見つけることができたのだ。それは、仕事柄、毎日何十脚もYチェアを見続けてきたため、形が目に焼き付いていたこともあるだろうが、それだけではないと思う。円弧を描くアーム、それを支える湾曲したテーパーのついた丸棒の脚とY字形の背板、ペーパーコードを編んだ座面。おそらく、その一部を見ただけでも、多くの人は、その椅子がYチェアだとわかるだろう。

　Yチェアに限らず、ウェグナーの椅子は、あらゆる条件の空間にも適応できるところが特徴だと思う。フォーマルでもカジュアルでも贅沢でも質素でも、どのような空間に置かれても馴染む。なぜ、そのような形になっているのかが説明でき、強度的にも問題がなく、しかも、流行にも左右されない形状。それは、形ありきの造形ではなく、いかに合理的に自然に無駄なく作るかを考え抜いた末にできた造形ではないだろうか。

　長い間使っても壊れない椅子を作ることはできるかもしれないが、長い間使っても飽きない椅子を作ることはむずかしい。たとえ壊れてしまっても、修理して再び使いたくなるような椅子であることが、Yチェアをはじめとしたウェグナーのデザインの最も素晴らしい点だと思う。

構造のことを考えた上での
軽やかさを見せるデザイン

　Yチェアのデザインは、後脚の形状やアームなど優れた点が数多くある。その中から一つだけ構造的にも形態的にも優れた点をあげるとすれば、サイドバー（前後の脚をつなぐ貫）ではないかと思う。前よりも後ろの幅が広い貫は、より力がかかる後方の接合面を広くするためにテーパーがついている。貫の上面が後ろに向かって上昇していくのだが、この傾斜が、座面やアームの傾斜と呼応して、椅子をより軽やかに見せている。

　もしサイドバーを、前後のバーと同じ形状の丸棒にした場合、強度を保つためには1本では足りず、最低2本にしなくてはならないだろう。板状の貫にしたことで部品数を少なくすることができ、かつ強度も上がる。また、この貫にテーパーをつけず、一定の幅の板材の貫にした場合はどうだろうか。その場合、軽快さはなく、平凡な印象を与えるように思う。

構造上の工夫で、
座り方のバリエーションが増えた

　チャイニーズチェアを基にしてデザインされたYチェアには、アームを支える肘木（アームサポート）がなくなっている。それにより、座った人が脚を左右に動かすことができるスペースが座面前方にできた。座面の部分のことだけを考えれば、アームレスチェアと同じくらいの自由度がある。斜めに座る、あぐらをかいて座る、背面に向かって座るなど、いろいろな座り方ができるようになった。

　また、円弧を描くアームが、斜めに座った人の上半身を支えてくれるので、姿勢を崩して座ることもできる。ダイニングチェアとしてではなく、ラウンジチェアのような使い方が可能だ。日本の一般住宅では居住空間が狭い場合が多く、様々な用

肘木（アームサポート）

チャイニーズチェア
FH4283

Yチェア

Yチェアでは、横向きにも座れる。

途の椅子を別々に置くことがむずかしい。しかし、Yチェアがあれば、食事後も同じ場所でくつろぐこともできるのだ。

作り手のための構造の工夫

　ウェグナーは、デザインを提供するメーカーによってデザインのテイストを変えている。それは、単に見た目のイメージだけの問題ではなく、工場の設備による生産性からくる問題である。
　カール・ハンセン＆サン社の場合、ウェグナーの椅子を製造する前に、フリッツ・ヘニングセン[*34]がデザインしたウィンザーチェアを生産していた。ウィンザーチェアの脚や背棒などは、挽物加工して仕上げていく。工場でそれを見たウェグナーは、挽物で椅子を製造することが、同社にとって最適だと考えたのだろう。CH24（Yチェア）は、挽物の技術を駆使して作られている。
　CH22、CH23、CH25、CH30のように部品を板材から切り出す作り方の椅子もデザインした。しかし、現在まで製造が続けられてきたのはCH25（イージーチェア）だけである。最近になって、CH22が復刻された[*35]。

数十年の間に、形状が若干の変化。
2003年以降はオリジナルタイプに回帰

　2003年、カール・ハンセン＆サン社はオーデンセからオーロップに移転した。広くなった新工場には最新の設備が整えられ、生産体制もCNCを導入して機械化が進んだ。
　その時にYチェアの形が若干変化している。1950年以来、数十年間続けて生産してきた間に、形状がほんの少しずつ変わってしまっていた。工場移転を機に、ウェグナーが描いた図面に忠実に戻す作業をしたとの工場側からの説明であった。

[*34] フリッツ・ヘニングセン（Frits Henningsen 1889〜1965）。コペンハーゲンの家具職人。家具デザイナーとしても活躍した。
[*35] CH22のダイニングチェアタイプのCH26も商品化された。

具体的には、アームの傾きがやや緩やかな傾斜になっていたのを修正している。その結果、2003年以降のYチェアの高さは74㎝になった。それ以前のもの（少なくとも1990年代以降の椅子）は73㎝で、1㎝の違いがある。ディー・サイン株式会社[*36]のカタログには高さ73㎝と記載されているが、それは、椅子を実測した数値である。2003年以前もカール・ハンセン＆サン社本社のカタログは74㎝（オリジナル図面のサイズ）になっていたが、その違いはこのような理由からである。
　そのほかにも若干の違いがある。些細な違いであるが、脚の先端（接地面）が球に近い丸みを帯びた形状から、接地面の縁を少し面取りしただけの平面を残した形状に変わっている。
　また、欧米向けに座高が2㎝高いYチェア（H=76㎝、SH=45㎝）が発売されたのもこの頃（2003年）である。以前から、座面が低いという意見がヨーロッパではあったらしい。そのため、脚先を2㎝伸ばしたYチェアが登場した。したがって、以下の2タイプの大きさのYチェアが生産されるようになった。
・日本向け（オリジナルサイズ）：高さ（H）74㎝、座高（SH）43㎝
・欧米向け：高さ（H）76㎝、座高（SH）45㎝

2016年から、座高は45cmに統一

　欧米向けの2㎝高いYチェアができた時に、日本向けもそのサイズにそろえたいという話がデンマーク本社からあった。しかし、日本人の体格が昔にくらべて大きくなったとはいえ、一般家庭向きに納入されることが多いYチェアは、靴を脱いで使うことを考えたら、座が高くなると使い勝手が悪くなってしまう。ただでさえ、Yチェア購入者から「高いので脚を切ってほしい」という要望があるくらいだから、日本向けにはオリジナルサイズ（H=74㎝、SH=43㎝）を生産し続けてほしいと要望を出した。その結果、日本向けだけが、ウェグナーがデザインした当時（1949年）のままのサイズで販売が続けられた。だが、2016年から、欧米サイズ

[*36] 1990年設立のカール・ハンセン＆サン社日本法人。P120参照。
[*37] 2016年からの欧米サイズ（H76㎝、SH45㎝）への統一に合わせて、カール・ハンセン＆サン社が販売するテーブルの高さは、70㎝から72㎝に変わったようだ。なお、オリジナルサイズのYチェアは、5000円プラスすれば注文できる（受注生産になるため、納期までには時間を要す）。

の（H76cm、SH45cm）に統一された[*37]。

このような変更を伴う作業については、全てウェグナー事務所側の承認を得てなされた。

左と奥：2008年版Yチェア。右と手前：1999年版Yチェア。若干の形状の違いがある。

左：座高43cmタイプ、右：座高45cmタイプ。

手前：1950年代製造のYチェア。奥：2008年版Yチェア。ほぼ同じ形状をしている。

デザイン・構造の秘密

column

Yチェアと
テーブルの高さ

テーブルにYチェアは
収まるのか

　Yチェアを20数年にわたって愛用し、Yチェアのない生活は考えられないという知人がいる。ただし、やや不満なところが二つだけあるという。

　一つは、テーブルにYチェアが収まらないこと。もう一つは、風呂上がりに裸のまま座ると、お尻にペーパーコードの編み目がついてしまうことだ。後者の不満はご愛嬌だが、前者については、自分もそう思っているという人が多いと思われる。

　座高43cmタイプのYチェアの場合、アームの先端付近では高さが約69cmである。家庭で使われているテーブルの高さは、70cmが一般的だ。天板の厚みが2～3cmならば、テーブルの接地面から天板の下側までの高さは67～68cm。したがって、アームの先端がテーブル天板にぶつかってしまい、Yチェアを使っていない時に、テーブルに収めることができない。あまり広くない部屋に置いている場合は、テーブル収納できないと部屋が窮屈な感じになるのはやむを得ない。

　この件に関して、家具販売店ではお客さんにどのように説明するのか、いくつかヒアリングしてみた。ベストアンサーと思ったのは、コペンハーゲンのインテリアショップの店員だった。「使っていない時には、Yチェアのきれいな姿が見られるでしょ。アームの美しい曲線が並んでいると、インテリアとしてとても映えますよ」。なるほど、そういう考え方もできる。なかなかうまいセールストークではある。

　最近、座高45cmタイプのYチェアを使い始めた知人は、椅子の高さに合わせて、高さ75cmのテーブルを購入した。天板の厚みは2.5cm。したがって、天板の下側までの高さは72.5cm。座高45cmタイプのYチェアのアームの先端付近の高さは約71cm。すっぽりと、テーブルにYチェアが収まっている。さらに、アームをテーブルに掛ければ、脚先と床の間に空間ができて掃除しやすいそうだ。しかし、Yチェアのアームは、天板に掛けるような使い方は想定されていない。この使い方は頻繁にやらない方がいい。

高さ75cmのテーブルにYチェアのアームを掛けると、椅子の脚が浮く。ただし、アームが抜けやすくなるので、注意が必要。

座高45cmタイプのYチェアと高さ75cmのテーブル。

座高43cmタイプのYチェアと高さ70cmのテーブル。

右ページ左下のYチェアは、1999年製。順に上に向かって、2016年製（座高45cm）、1959年製、1991年製、2008年製。2016年製以外は、座高43cm。

第3章

Yチェア誕生の秘密

―Yチェアが生まれた背景や普及していった状況を、
デンマーク家具や製造会社の歴史、
ウェグナーの生い立ちなどから探る―

　Yチェアは1949年にデザインされたが、突然生み出されたわけではない。デンマークの風土と手仕事や家具製作の伝統などが背景にあったからこそ、この名作椅子が誕生したといえる。この章では、ウェグナーと製造会社との出会い、発売後のYチェアの営業活動も含めて、誕生と普及の経緯を紹介していく。

1 20世紀前半から注目され出したデンマーク・デザイン

1940年代から次々と名作家具が生まれ、デンマーク・デザインの評判が高まる

　木、ガラス、金属、陶器など、様々な素材を使って作られたデンマークの工芸品には、日用品として60年以上にわたって生産が続いているものがある。特に家具のデザインは、世界中に多くの影響を与え、日本でもその影響は計り知れない。

　しかし、それらのデンマーク・デザインの中で、特に家具は20世紀初め頃まで海外に対してそれほど大きな影響を与えていなかった。それどころか、海外から多くの影響を受けていた。例えば、フランスのルネサンスやバロックなどの様式家具、イギリスのジョージアン様式などである。一般庶民が使っていた家具は、ヨーロッパ各地で見られる土着の素朴なスタイルだった。その中には、座が板材ではなく、ラッシュ編みタイプも見受けられる。

　1920年代から北欧デザインが注目され始め、特にデンマーク・デザインは1940年代以降に評判が高まっていく。これは、デンマークの風土や精神性、昔からの家具製作や木製クラフトの素地、デザイナーや作り手の人材育成などがあったからだろう。

デンマークの農家で使われていた椅子。

デンマーク・デザインが生まれた背景には、受け継がれてきた精神性や伝統がある

　デンマークでモダンデザインが育まれて質の高い家具が生まれてきた背景には、いくつかの要因がある。まず挙げられるのが精神的な豊かさ。元々、豊かな土地や資源が少なく、質素な暮らしを営んでいた。物質的な豊かさよりも精神的な豊かさを求める傾向にあった。一般庶民は華美な装飾を求めるのではなく、シンプルで機能性のあるものを好んだ。

　技術的な面では、昔から手工芸（クラフト）が行われてきた。身近にある素材で自分の手でものづくりするという伝統が根付いていた。そのことが、機械による大量生産品にはない、手仕事の部分が残る家具づくりに役立ったのだろう。また、家具職人としての技術や知識を有していることをギルドが認定する、マイスター制度が昔から続けられている。ウェグナーをはじめ、マイスターの資格を持っているデンマークのデザイナーはけっこう多い。大量工業生産するのではなく、職人の高度な技術を踏まえた形でデンマークのモダンデザインが生まれていった。

　上記のことにも関連するが、デザイナーと職人の立場が同等であるという点も見逃せない。製作現場で両者がコミュニケーションをとりながら仕事を進めていく土壌ができていた。それにより、信頼関係が生まれ、よい作品が生み出される。1927年から約40年間続いたコペンハーゲン・キャビネットメーカーズ・ギルド展で、デザイナーとメーカーが協力して意欲的な作品を発表したことにより、両者の連携が深まりレベルアップしていった。

昔から力を注いできた人材育成

　忘れてならないのは、教育、育成に熱心だという面である。北欧全体にいえる

木を削り出して加工する作業に使われた「削り馬」。

ことだが、物質的資源が少ない上に人口も少ない。そのため、人的資源を有効に活用していこうと人材育成に力を注ぐ傾向が強い。一般教育だけではなく、職人やデザイナー育成も活発である。古くは、18世紀半ばに設立された芸術アカデミー（Academy of Art）[*1]での講習。1770年から学生や見習い中の職人のために製図法の講義を開き、その成果を査定して認証を与えていた[*2]。製図技術は、職人や芸術家にとって必須の技術と考えられていた。1777年、王立家具商会[*3]が設立される。材料や図面を斡旋し、家具業界の指導的な役割を果たした。1924年に王立芸術アカデミー建築科に家具コースが新設され、コーア・クリントが指導にあたった。そこから、家具デザイナーとして活躍する数多くの人材が育っていった。

コペンハーゲン・キャビネットメーカーズ・ギルド（コペンハーゲン家具工業協同組合）[*4]の存在も大きい。設立されたのは1554年と歴史は古い。組合に加盟している製造者は、ここで家具を販売することができた。1780年に二つ目の販売店舗ができたが、最初の店舗は1833年に閉鎖。もう一つは1851年に閉鎖されたようである。しかし、組合はその後も展示や販売を続け、1927年に展示会開催という新しい取り組みを始めるまで、品質や技術を磨く努力を続けた。

2 ｜ カール・ハンセン社創業と若かりし頃のウェグナー

カール・ハンセンがコペンハーゲンで家具工房を設立

ここからは、デンマークの家具デザインの近代史を、Yチェアを製造しているカール・ハンセン＆サン（Carl Hansen & Son）社とハンスJ.ウェグナーとの出会いや海外への営業活動などを軸にしながら見ていくことにしよう[*5]。

[*1] 現在のRoyal Danish Academy of Fine Arts (Det Kongelige Danske Kunstakademi　王立芸術アカデミー)
[*2] コペンハーゲン・キャビネットメーカーズ・ギルド展40周年を記念して発行された『Håndværket viser vejen』には、1771年と記載。『Contemporary Danish Furniture Design』（1990年）に1770年と記載。
[*3] Det Kongelige Meubel Magazin (The Royal Furniture Depot)。この組織は1815年まで続いたが、経済不況の影響を受け閉鎖された。
[*4] Copenhagen Cabinetmakers' Guild
[*5] カール・ハンセン＆サン社の歴史については、創立100周年を記念して刊行された社史『Carl Hansen & Son 100 Years of Craftsmanship』（2008年）を参考にした。1942年、カール・ハンセン社は「カール・ハンセン＆サン社」に社名変更。

カール・ハンセン&サン社の前身であるカール・ハンセン社は、1908（明治41）年に創業した。ヨーロッパでは流行していたアールヌーヴォーが下火になりかけていた頃である。デンマークでは、ロイヤルコペンハーゲンのイヤープレートが始まった。隣国のドイツでは、前年にドイツ工作連盟（Deutscher Werkbund）が結成された。アメリカではT型フォードが発売された。日本では、日露戦争が終わって3年が経ち、翌年には伊藤博文がハルビンで暗殺された。

　創業者カール・ハンセン[*6]はオーデンセ[*7]の家具職人の下に弟子入りし、職人の資格（マイスター）を取った後、コペンハーゲンのいくつかの家具工房で2年間働いた。その後、オーデンセに戻り、家具工房で働いた後に独立。まずは一人で家具工房を運営するところから始まった。

　当初は椅子やテーブルなどの特注家具を受注し、手仕事で製造していた。しかし、機械を導入して量産家具を生産することを、開業当初から目指していたようである。カール・ハンセンの将来を見据えたこの考え方が、後のYチェア製造につながっていく。

第一次世界大戦開始直前に
ウェグナーが生まれる

　1914（大正3）年4月2日、ドイツとの国境に近いユトランド半島南部の町トゥナー（Tønder）でハンス J.ウェグナーは生まれた[*8]。父親のピーターはこの町のスメーデゲーデ（Smedegade）という地で靴工房を営む職人であった。近くには、他の職人も住んでおり、そこで木っ端などをもらって遊んでいた。幼い頃から職人の仕事を間近で見ながら育っていく。14歳のウェグナーが弟子入りした家具職人のH.F.ストールベアの工房もトゥナーの町にあり、18歳まで家具職人として修業を積んだ（17歳の時に木工マイスター資格取得）。この頃のことを、ウェグナーは以下のように回想している[*9]。

*6　カール・ハンセン（Carl Hansen 1881〜1959）。現社長のクヌッド・エリック・ハンセン（Knud Erik Hansen　2002年、社長就任）の祖父。
*7　オーデンセ（Odense）。フュン島中部に位置する、デンマーク第3の都市。童話作家アンデルセンの生誕地。
*8　ウェグナーの生家は、町の中心部に現存する。現在、トゥナーのアートミュージアム（本館に併設された給水塔を改装した建物の中）に、ウェグナーが1995年に寄贈した37脚の椅子が展示されている。トゥナーは、コペンハーゲンから列車とバスを乗り継いで約4時間。
*9　出典：『TEMA MED VARIATIONER　HANS J.WAGNER'S MØBLER』Henrik Sten Møller 著

「見習い工だった時、仕事が終わるのが残念で、翌日の朝が来て、再び仕事を続けることがとても待ち遠しかった」

いつか、自分の工房を持つことを夢見ていたのだろう。

数多くの名作家具を生み出した
キャビネットメーカーズ・ギルド展の開催

　ウェグナーが生まれて数カ月後、第一次世界大戦が始まった。戦争はデンマーク国内の景気に大きな影響を与えた。特に、ドイツなどへの食品関係の輸出が増えたため景気が上向いていった。その影響はカール・ハンセンにとっても追い風となり、1918年には15人を雇用するまでの工場へと成長した。

　しかし、戦争景気で潤った企業も、戦後は新たな方向を見つけていく必要に迫られた。第一次世界大戦の賠償問題でドイツの為替は暴落し、デンマーク・クローネが高騰する。その結果、ドイツなどから安価な量産家具がデンマークに入ってくるようになり、国内の家具製造業を圧迫した。当時、デンマークの家具メー

ウェグナーの生家。

生家の外壁に掲げられているプレート。

トゥナーのミュージアム。給水塔を改装した建物の中に、ウェグナーの椅子が展示されている。

給水塔の上から眺めたトゥナーの町。

Yチェア誕生の秘密

71

カーの間では、小口の特注品を除いて自ら一般消費者への小売りはせず、家具販売店を通して小売りすることが業界の暗黙の了解としてあった。それを破って小売店や業界からの反発を承知で、直接一般へ小売りをするメーカーも現れた。

　このような状況に危機感を持った家具工業協同組合は、自国の家具を一般消費者にもっと知ってもらうための啓蒙活動として、1927（昭和2）年から展示会を始める。それが、コペンハーゲン・キャビネットメーカーズ・ギルド展（コペンハーゲン家具職人組合展）*10 で、1966（昭和41）年まで続いた。この展示会は、数々の名作椅子を生み出すなどデンマークの家具の歴史にとって大きな成果を残している。

　1933年からコンペ形式になり、選ばれたデザインはメーカーによって製造され展示された。ここからデザイナーとメーカーの新たなコラボレーションが始まった。

クリントの人間工学研究はデンマークの家具デザインの基礎

　1920年代初頭からのデンマーク・クローネの高騰は、安価な輸入家具の流入を招いた。だが、同時にマホガニーやチークなどの輸入材を安く仕入れることができるようにもなった。1924年、カール・ハンセンは市場拡大を目指して、販売エージェントであるパレ・ニールセン（Palle Nielsen）を採用し、コペンハーゲンの営業を任せた。その結果、当時の定番商品だった寝室用家具が、コペンハーゲンの市場に数多く出荷されるようになる。

　同年、デンマーク王立芸術アカデミー*11 の建築科に家具コースが創設され、コーア・クリント*12 が指導にあたった。家具や物と人間との間に関係するサイズについてのクリントの人間工学研究は、ル・コルビュジエ*13 によるものと共通するが、クリントの方がより早かったといわれている。また、クリントは伝統的な古典様式の研究に取り組んだ。建築家である父のイェンセン・クリントから「古典の中

*10 Copenhagen Cabinetmakers' Guild Exhibitions (Københavns Snedkerlaugs møbeludstillinger)
*11 Det Kongelige Danske Kunstakademi
*12 コーア・クリント（Kaare Klint 1888〜1954）。「デンマーク近代家具デザインの父」と呼ばれる。代表的な椅子に、ファーボウチェア、レッドチェア、プロペラスツールなど。門下生には、ボーエ・モーエンセン、ポール・ケアホルムなど錚々たるメンバーがいる。
*13 ル・コルビュジエ（Le Corbusier 1887〜1965）。建築家だが、椅子のデザインも数多く手掛けている。シャルロット・ペリアンやピエール・ジャンヌレと合作した「シェーズ・ロング LC4」などが有名。

にモダンがある」と、古典を学ぶ大切さを教えられていた。ただし、古典様式をそのまま受け入れるのではなく、現代に通じる形で機能性やシンプルさなどを加味してデザインを考えた。古典の中から普遍的な美しさや長所を見出しながら、新しいデザインへと進化させていった。

　これらの成果は、デンマークの家具デザインの基礎となり、後のデザイナーや作り手たちに引き継がれていくことになる。ウェグナーは王立芸術アカデミーに在籍していないので、アカデミーでクリントから直接の指導は受けていない。しかし、クリントの考え方をウェグナーはしっかりと受け継いでいる。中国・明代の椅子から影響を受けてYチェアを生み出したことが、最たる例である。

　1929（昭和4）年のニューヨーク・ウォール街での株価大暴落の影響はデンマークにも及び、次第に失業率が高くなり消費も冷え込んだ。そんな中、33年にカール・ハンセンは、オーデンセのコックスゲーデ通りに新工場を建設した。ここで、質の高い量産家具を製造するのがその目的であった。ハンス J.ウェグナーとの共同作業が始まるのはこの工場だが、今しばらく時間を要する。

北欧モダンデザインが注目を浴び始める

　1931（昭和6）年、デン・パーマネンテ（Den Permanente）というデンマークの工芸品を集めて販売するデザインセンターのような組織が誕生し、国内外にデンマーク・デザインを広く宣伝・販売する機能を果たした。これは、カイ・ボイセン[*14]の発案から始まった。

　翌年、コペンハーゲンのデンマーク工芸博物館で、イギリスの日用品に的を絞った展示会が開催されている。建築家であるスティーン・アイラー・ラスムッセン[*15]の企画でイギリスの実用的な日用品や工芸品が展示された。

　これらの活動の原点にある思想は、1917年にスウェーデン工芸協会がそれま

[*14] カイ・ボイセン（Kay Bojesen 1886～1958）。デンマークのプロダクトデザイナー。現在でも、カイ・ボイセンがデザインしたカトラリー類や食器などは人気がある。
[*15] スティーン・アイラー・ラスムッセン（Steen Eiler Rasmussen 1898～1990）。デンマークの建築家、都市計画家。著書に『Towns and Buildings』（邦題：『都市と建築』）など。

での成果を示すための「Home Exhibition」（小住宅のための家具の展示会）が開催された頃にさかのぼる[*16]。労働者層向けの、大量生産に適した、より廉価で趣味のよい日用品こそが今求められていることを、この展示会で示すのが目的だった。シンプルで実用的なデザインとリーズナブルなコストでの家具、テキスタイル、壁紙、磁器、キッチン用品が展示された。

その後、1919年にスウェーデン工芸協会の会長であるグレゴール・ポールソン[*17]が発表した「Vackrare Vardagsvara（美しい日常）」という論文が、北欧デザインの規範となる。1968（昭和43）年にオーストラリアを巡回した「DESIGN IN SCANDINAVIA展」の図録では、「More beautiful articles for everyday use」と解説されているが、「より美しい日用品を作ろう、使おう」ということである。それが、その後の北欧デザインの共通のスローガンになった。

北欧デザインが、世界で最初に注目を浴びたのが、1925年のパリ万博でのガラス製品であるといわれている。よりよい日用品を一般消費者に向けて作ろうという運動は各方面に広がった。その頃から、高級な工芸品と日々使う洗練された日用品を同時に製造するようになった。1930年、建築家のエリック・グンナール・アスプルンド[*18]が企画したストックホルム博覧会では、「過去に学び、現代の生活に適合するように変えていく」という北欧の機能主義が示された。「過去を捨て去り、新たに構築する」というバウハウスの機能主義とは一線を画した。

カール・ハンセン社が
ミシンケースやウィンザーチェアを製造

カール・ハンセンは、世界恐慌と新工場の移転が重なったためか1934（昭和9）年に体調を崩し、次男のホルガー[*19]を経営に参画させた。ホルガーは、海外の市場に参入することを目的としてフレデリシア見本市に出展し、スウェーデンへの輸出が次第に増えていくことになる。

[*16] Home Exhibitionは、ストックホルムのユールゴーデン島（Djurgården）にあるリリエバルク（Liljevalchs）というアートギャラリーで開催された。出典：『Swedish Design: An Ethnography』Keith M. Murphy著

[*17] グレゴール・ポールソン（Gregor Paulsson 1889〜1977）

[*18] エリック・グンナール・アスプルンド（Erik Gunnar Asplund 1885〜1940）。スウェーデンの建築家。「森の礼拝堂・森の火葬場」（世界文化遺産登録）、「ストックホルム市立図書館」などが代表作。「ヨーテボリ」「セナ・ラウンジチェア」などの名作椅子もデザインしている。

[*19] ホルガー・ハンセン（Holger Hansen 1911〜62）。カール・ハンセン&サン社の2代目社長（在任期間 1947〜62）。家具職人のマイスター資格を持つ。ウェグナーにデザインを依頼した家具の販売などで会社を発展させた。50歳を超えたばかりの若さで、心臓発作のため急死する。

筆者（坂本）が、カール・ハンセン&サン社の前社長ヨルゲン・ゲアナ・ハンセン[20]に、昔はどういうものを製造していたのかと聞いたことがある。ミシンケースなども作っていたとの答えだった。その時は、いろいろ作っていたのだなと思っていたが、そのことについては、『Carl Hansen & Son 100 Years of Craftsmanship』に以下のような記述がある。
「カール・ハンセン社はこの時期、年間300万台のミシンを生産していたシンガー社の数多い下請けの一社として、ミシンケースを生産することになった」
　成形合板製のケースが付いたアンティークのミシンを見たことがある方は多いと思うが、そのケースのことであろう。ある程度成形された部品を加工するのであれば、大きな設備投資も生産ラインの変更も必要ない。このミシンケースの生産は、世界恐慌後の会社経営を存続させるための、もう一つの大きな柱となったのである。
　1939年、ドイツがポーランドに侵攻し第二次世界大戦が始まった。翌年、デンマークはドイツに占領され、商品や材料の流通が不自由になった。しかし、デンマークの家具産業に打撃を与えるものではなく、多くのメーカーが安価な家具を製造してドイツへ輸出していた。ドイツは軍需産業優先となり、日用品が不足していたと思われる。デンマークの家具輸出量は、戦前よりも大幅な増加となった。占領された側が占領しているドイツに輸出して儲けるという図式に対して、当時のデンマーク人は複雑な心境を抱いていただろう。そんな中、カール・ハンセン社は占領下で儲けようとしなかった会社の一つだった。このことから、ドイツ占領からの解放後に戦後復興の需要が拡大した際、「公正であった企業」として公共プロジェクトに参入できるなどの恩恵を受けることになった。
　戦時中の物資不足は、張り地やクッション材料の流通に大きな影響を与えた。当然、カール・ハンセン社の定番商品である寝室用の家具の製造にも影響があった。そこで、クッション材を用いないウィンザーチェアを製造することになる[21]。デザイナーはフリッツ・ヘニングセン。第1回目のコペンハーゲン・キャビネット

カール・ハンセン社が製造した
ウィンザーチェアCH18。

[20] ヨルゲン・ゲアナ・ハンセン（Jorgen Gerner Hansen 社長在任期間1988〜2002）。カール・ハンセンの孫、2代目社長ホルガーの長男、現社長のクヌッド・エリック・ハンセンの兄。
[21] ウィンザーチェアの一部（CH18）は、2003年まで製造された。

メーカーズ・ギルド展に参加していた、デンマーク家具業界の中心人物ともいえる家具職人である。

ペーパーコードを用いた座編み椅子が登場

　1936（昭和11）年にコーア・クリントによってデザインされたチャーチチェアは、当初、座面はシーグラスで張られていたようである。戦時中の物資不足は、シーグラスの入手を難しくした。おそらく、代用品として座面にペーパーコードを使った最初の商品はこの椅子ではないかと思われる。Yチェア（CH24）がデザインされる前にペーパーコードが使われた椅子には、チャーチチェア、44年にウェグナーがF.D.B.（デンマーク生活協同組合連合会）[22]のためにデザインしたロッキングチェアJ16、47年にボーエ・モーエンセン[23]が同じくF.D.B.のためにデザインしたダイニングチェアJ39などがある。

　F.D.B.は42年に家具部門を設立し、モーエンセンをデザインチーフに抜擢していた。住宅や家具、家庭用品の実用的な機能や大きさを計測し、収納家具などの適切な大きさを実測したクリント主導の研究は、F.D.B.が製造する家具に生かされ、機能的で美しい日用品を、安価に国民に提供する役目を担った。

クリントのチャーチチェア。

[22] F.D.B.の正式名は、Fællesforeningen for Danmarks Brugsforeninger（Møbler）
[23] ボーエ・モーエンセン（Børge Mogensen 1914〜72）。家具デザイナー。ウェグナーの親友。代表作に、J39、スパニッシュチェアなど。

ウェグナーのJ16。　　　　　モーエンセンのJ39。

カール・ハンセン社は社名変更し、量産家具メーカーへ

　1943（昭和18）年、カール・ハンセンの次男ホルガーが正式に共同経営者となり、カール・ハンセン社の社名がカール・ハンセン＆サン社（Carl Hansen & Son、以下CHS社と表記）に変更された。戦争中に家具を販売するのは大変であったが、ウィンザーチェアはセットにしなくても1脚でも販売できた。時代遅れになりつつあった寝室用の家具を製造する会社から、量産家具メーカーへと転換していった。

　戦後、景気は次第によくなり、学校の椅子などの公共事業に参加するようになる。また、協力関係にあったアンドレアス・ツック社[24]と共同で、営業担当者としてアイヴィン・コル・クリステンセン（Ejvind Kold Christensen）を雇った。家具の張り職人であった経験と、張り地メーカーでの営業の経験があったので、家具に対する詳しい知識と家具業界の流れを見極めるセンスの両方を兼ね備えていた。その結果として、戦後大きく変化しつつある社会状況と市場の変化にも対応できた。

＊24　アンドレアス・ツック社（Andreas Tuck A/S）。1902年にオーデンセで挽物工房として創業。カール・ハンセン社とは1924年から協力関係ができた。ウェグナーの家具を共同で販売するプロジェクトであるサレスコのメンバー。

学生だったウェグナーが
展覧会デビュー

　第二次世界大戦開戦4年前の1935（昭和10）年、ウェグナーは兵役に就くためコペンハーゲンに向かった。コペンハーゲン・キャビネットメーカーズ・ギルド展を見学したウェグナーは、マスター・キャビネットメーカーになるためには、自分の技術をもっと磨かなくてはならないことに気づく。兵役を終えた後、1936年にデンマーク技術研究所の家具製作コースで2カ月半学んだ[*25]。

　その後、コペンハーゲン美術工芸学校[*26]で家具デザイナーとしての教育を受けた。この学校で、生涯の友となるボーエ・モーエンセンと出会う。38年に休学届けを出したまま戻ることはなく、43年までアルネ・ヤコブセン[*27]とエリック・モラー[*28]の設計事務所で働いた。同事務所在籍時に、オーフス市庁舎の家具デザインを手掛ける。

　ウェグナーは美術工芸学校在学中の38年に、コペンハーゲン・キャビネットメーカーズ・ギルド展に初出展している。背が吊られた構造（suspended back）のマホガニー材のイージーチェアとソーイングテーブル、オーク材のダイニングテーブルとダイニングチェアをデザインした（椅子の製作者はOve Lander）。その翌年には、P. Nielsen[*29]の工房でダイニングテーブルとダイニングチェアをデザインしている。前年デザインしたものに少し手を加えて貫をなくし、よりモダンな印象を受けるダイニングチェアに仕上げた。

　41年と42年には、ヨハネス・ハンセン社（Johannes Hansen）と共同でリビングルームの家具をギルド展に出した。さらに、43年に書斎用家具、44年にウェグナー自ら象嵌細工を施したフィッシュキャビネットを含むリビングルームを同社と協力しながらデザインして出展している。その頃（43年）、ウェグナーは事務所をオーフス市内に開設した。

　同時期に、ウェグナーはフリッツ・ハンセン社から家具デザインの依頼を受け

[*25] 文献によっては、ウェグナーはデンマーク技術研究所（Danish Technological Institute）で、3カ月学んだとの記載もある。
[*26] コペンハーゲン美術工芸学校（The School of Arts and Crafts in Copenhagen：Kunsthåndværkerskolen）
[*27] アルネ・ヤコブセン（Arne Jacobsen 1902〜71）。デンマークの建築家、家具デザイナー。椅子の代表作に、セブンチェア、アントチェア、エッグチェア、スワンチェアなど。素材に金属、合成樹脂などを多用した。
[*28] エリック・モラー（Erik Møller 1909〜2002）。デンマークの建築家。
[*29] P. Nielsenは、1928年からキャビネットメーカーズ・ギルドに参加しているキャビネットメーカー。同年、クリントのキャビネットを製作している。

ている。同社は、戦争のため、以前から取り扱っていたドイツやオーストリアのモダンな家具を輸入できなくなっていた。また、自社オリジナルのダンチェア（DAN Chair）に用いる曲木用の長い材を入手するのにも苦労していた。そのため、長い材を使わなくてもよい、軽くてパターン化して作れる家具を製作しようと考えた。素材にはデンマークの木を使い、デンマーク的なデザインがなされた家具というイメージだった。結局、ウェグナーは中国・明代の椅子「圏椅」からイメージした椅子（チャイニーズチェア）を同社のために4脚デザインする。これが、後のYチェアへとつながっていく。

ギルド展へ出展した中から
ザ・チェアなどの名作椅子が生まれる

　その後もウェグナーのギルド展への出展は続く。45年、N.C.クリストファーセン（N.C. Christoffersen）の工房からの依頼で連続した3部屋の空間に置くダイニングセットとハンガー付き棚など。これらは、モーエンセンと共同で取り組んでいる。45年以降、ヨハネス・ハンセン社からの出展が続く。45年、リビングルーム用の家具。46年、モーエンセンとの共同でダイニングルームのための家具、47年にピーコックチェア、48年、リビングルームの家具、49年、籐張りのラウンドチェア（ザ・チェア）、籐張りの折り畳みのイージーチェア、成形合板製イージーチェア、50年、革張りのラウンドチェア（ザ・チェア）、デスク、寝椅子……。現在でも販売されている名作椅子も含まれ、錚々たるラインアップだ。

　51年以降も、66年にこの展示会が終了するまでウェグナーは毎年参加した。38年の初参加以来、40年を除いて毎年、キャビネットメーカーズ・ギルド展に出展したことになる。

ピーコックチェアを手にする、若かりし頃のウェグナー。

Yチェア誕生の秘密

3 | Yチェアの誕生と営業活動

ウェグナーと
カール・ハンセン＆サン社（CHS社）との出会い

　CHS社は、第二次世界大戦後、将来に向けての家具デザインや販売展開について模索していた。ちょうどその頃、営業担当のアイヴィン・コル・クリステンセンは、ギルド展で入賞を重ねていたハンス J.ウェグナーに注目する[30]。1949年、コルは2年前に社長に就任していたホルガー・ハンセンをコペンハーゲンに呼び寄せ、家具販売店のN.C. クリストファーセンでウェグナーの椅子を見せた[31]。ホルガーはウェグナーのことを知っていたが、数多く展示されていた椅子の品質の高さを見てウェグナーの可能性を感じ取る。ホルガーとコルは、ウェグナーに家具デザインを依頼することを決めた。その後、コルがウェグナーにコンタクトを取った。

　49年6月、ウェグナーはオーデンセのCHS社とアンドレアス・ツック社を訪れて、工場の製造設備を確認し、現場の職人たちとも会った。新しくオファーをもらった2社に対して好印象を持ったウェグナーは、機械で量産できるということを念頭に置いて、椅子4点とカップボード1点をCHS社に、テーブル4点をアンドレアス・ツック社にデザインすることになった[32]。デザインされた椅子4点の内の一つが、中国・明時代の圏椅からチャイニーズチェアへの流れをくむ、後にYチェアと呼ばれた椅子である。

いよいよYチェアの生産が始まり、
新しい販売戦略を立案

　ウェグナーのデザインの特徴であるが、メーカーの設備や企業の方針に沿った

[30] ウェグナーは家具業界では知られていたが、この当時はまだ一般にはそれほど名は知られていない。

[31] ここの記述は、CHS社の社史『Carl Hansen & Son 100 Years of Craftsmanship』に基づく。『エル・デコ日本版』No.144（ハースト婦人画報社、2016年6月）には、2代目CEOのホルガー・ハンセンが「47年にコペンハーゲンに出向き、その頃ヨハネス・ハンセン社で活躍していたウェグナーと会ってたちまち意気投合したそう。」と記載されている。

[32] この時、実際には、ウェグナーはCHS社向けに5脚の椅子をデザインしたとされるが、商品化されたのは4脚だった。5脚目の椅子であるCH26（CH22のダイニングチェア版）は、2016年になって商品化された。

デザインをしている。ヨハネス・ハンセン社では、手加工が必要な彫刻的なデザイン。ゲタマ社[*33]は、クッション材を使ったデイベッドやソファ類などのシンプルなデザイン。CHS社では、旋盤を使った丸棒で構成されるデザイン。アンドレアス・ツック社では、金属を併用したテーブル類のデザインなどである。

　一括りに木工といっても、様々な加工方法や生産量に見合った機械設備が必要なので、その工場だけではできないようなデザインは製造コストに影響を及ぼしかねない。現在では、CNC（Computerized Numerical Control）を駆使した製造が主流なので、CNC次第で様々な加工ができるようになった。だが、1950年代当時は、保有している設備によって工場の特徴が大きく違い、それが各メーカーの特徴となって表れていた。

　しかし、ウェグナーが工場の設備に合った形でデザインしたといっても、新しくデザインされた家具の試作には、CHS社はかなり苦労した。家具職人のマイスターでもあるウェグナーは、オーデンセの工場へ行き、社長宅に泊まり込みながら現場の職人たちと試作に取り組んだ。ウェグナーの斬新なデザインについて、CHS社の中にはあまり気に入っていなかった者もいたようだ。

　そしてCHS社で完成した家具が、イージーチェアCH22、CH25、ダイニングチェアCH23、CH24（Yチェア）[*34]、カップボードCH304である[*35]。椅子は4脚ともペーパーコードを張ったタイプ。籠職人でもあったスタッフがいたので座編みの作業もクリアでき、1950年からの生産は順調に始まった。ただし、当初は、CH24（Yチェア）の後脚の加工とアームの曲げ加工を下請け業者に作ってもらっていた。51年には、CH25の籐を張ったバージョンのCH27がデザインされる。

　ホルガーやコルは、出来上がった家具をウェグナーのブランドでのコレクションとして販売する戦略を立てた。

[*33]　ゲタマ社（Getama）。1899年設立のデンマークの家具メーカー。シーウィードマットレス（seaweed mattress）を用いたソファやデイベッドなどを得意とする。ウェグナーがデザインした何種類ものソファを製造販売してきた。
[*34]　Yチェアという名称は、後年になって呼ばれるようになった通称。発売当時は、CH24という製品番号しか呼び名はなかった。P94参照。
[*35]　CH22、CH23、CH25は、P85の広告写真を参照。

左側の椅子が、発売当初の1950年頃に製造されたYチェア（CH24）。撮影は1993年頃。ディー・サイン（株）の展示会にて。

CHS社が社運を賭けた
ウェグナーの新シリーズ

　CHS社はウェグナーの新シリーズの家具に力を注ぎこんだ。工場の生産体制を新シリーズに対応させ、ホルガー社長は職人たちに品質に責任を持つよう自覚を促した。販売方法については、家具販売店向けには展示会や見本市に重点を置いた。後で詳述するが、1951年には、ウェグナーの家具をCHS社など5社共同で販売活動を行う「サレスコ」というプロジェクトも立ち上がった。ウェグナーの家具だけに特化したプロジェクトということからも、メーカーの力の入れ具合がよくわかる。50年代半ばを過ぎた頃には、ウェグナーはそれほどの期待できるデザイナーになっていたのだ。

　画期的だったのは、個人客にも直接アピールするためにCHS社が雑誌広告を積極的に掲載していったことである。次第に雑誌広告の効果が出て、一般客が家具販売店でメーカーやデザイナーの名前を出して指名買いする光景も見られるようになっていく。ただし、発売時のYチェアについては、消費者の反応は鈍かったようだ。

発売当初は雑誌広告にも掲載されず、
なかなか売れなかったYチェア

　デンマークのインテリア雑誌『BYGGE OG BO』1950年冬号に、CHS社の広告が掲載されている[36]。掲載商品はイージーチェアのCH25。CH24（Yチェア）ではなかった。

　また、『BYGGE OG BO』1951年冬号の「DANSK MØBELKUNST」（デンマーク家具）という特集で、最新の家具としてCH23、CH25、CH304などの記事が載っている。同誌にØNSKEBO[37]とCHS社の広告が掲載されている

[36] 『BYGGE OG BO』（ビューゲ＆ボウ）は1931年に創刊した、デンマークのインテリア雑誌。タイトルを直訳すると「建築と暮らし（住む）」。CHS社は、家具の写真を大きく載せた広告を表4（裏表紙）などに頻繁に出していた。

[37] コペンハーゲンのNørrevold 18にあった。

が、どちらにも紹介されている椅子はCH27である。コペンハーゲンにあったØNSKEBOは、デン・パーマネンテとともに最新のデンマーク家具を扱う販売店で、CHS社のウェグナーの家具が最初に納められたのはこの家具店だった。

　ウェグナーがデザインした、アンドレアス・ツック社のテーブルは同誌に掲載された。記事の中でAT305（引出し付きデスク）が取り上げられ、ØNSKEBOの広告にAT33（ソーイングテーブル）がCH27と一緒に載っている。しかし、CH24（Yチェア）はどこにも紹介されておらず、商品番号もこの号には出ていない。以前、CHS社の前社長（ヨルゲン・ゲアナ・ハンセン）から、以下のような話を筆者（坂本）が聞いたことがある。

「Yチェアは最初のうちは売れず、グロテスクな椅子だと言われたこともあった」

　現在と当時の感覚は異なるところがあるのだろう。Yチェアは最初から人気があったわけではなかった。2014年にコペンハーゲンのデザインミュージアム（Designmuseum Danmark）[*38]で開催された「WEGNER just one good chair」展の図録[*39]にも、「発売当初は人気がなかった。Yチェアを積極的に売ろうとする販売店は、ほんのわずかしかなかった」と記されている。

　しかし、『BYGGE OG BO』1952年春号には、「MODERNE BYGGE-MØBLER」（直訳すると「現代の建築家具」）というタイトルの見開き2ページの記事で、Ry Møblerの収納システムと一緒にYチェアが掲載された。さらに、同号掲載のØNSKEBOとCHS社の広告にはYチェアが載っている。ØNSKEBOの広告には、アンドレア・ツック社のテーブルと4脚のYチェアがセットされた写真が使われた。CHS社の広告では、同時期に発売されたCH22、CH23、CH25などと一緒に紹介されている。さらに、『BYGGE OG BO』1953年春号の表4（裏表紙）にはYチェア単独で広告が載った。このようにして、Yチェアの存在は着実に広まっていく。

*38　旧工芸博物館（Kunstindustrimuseet）。デンマーク語では、デンマークをDanmarkと表記。英語表記はDenmark。
*39　『WEGNER just one good chair』（Christian Holmsted Olesen、2014）

『BYGGE OG BO』1951年冬号の表紙、カール・ハンセン＆サン社の広告（中下）、ØNSKEBOの広告（右下）。椅子はCH27。ØNSKEBOの広告にCH27と一緒に掲載されているのは、アンドレアス・ツック社のAT33ソーイングキャビネット。

『BYGGE OG BO』1950年冬号に掲載されたカール・ハンセン＆サン社の広告。発売されたばかりの4脚の椅子の中からCH25が選ばれて写真が載っている。CH24（Yチェア）は、発売時には雑誌広告に写真掲載されていない。

『BYGGE OG BO』1952年春号には、Ry Møblerの収納システムと一緒にYチェアが掲載された。

『BYGGE OG BO』1952年春号のØNSKEBOの広告（上）。

『BYGGE OG BO』1953年春号の表4広告。

『BYGGE OG BO』1952年春号の表4（裏表紙）に掲載された、CHS社の広告。左上に、CH24（Yチェア）。時計回りに、CH23、CH22、CH27、CH25。

アメリカで
デンマーク家具の人気が高まる

　アメリカのインテリア誌『interiors』1950年2月号には、「Danish furniture」という特集記事で、ウェグナーの椅子をメインに、ボーエ・モーエンセン、ヤコブ・ケア[*40]、イブ・コフォード・ラーセン[*41]、フィン・ユールの家具が掲載されている。ウェグナーの椅子は、PP550（ピーコックチェア）、The tripartite Shell Chair（シェルが3つある方のシェルチェア）、JH501（ザ・チェア）が椅子1脚につき1ページを使って掲載されている。これらの写真は、コペンハーゲン・キャビネットメーカーズ・ギルド展（1949年）に出展された際の写真で、この記事がきっかけで、アメリカでデンマーク家具の人気に火がついたといわれている。

『interiors』1950年2月号の表紙（左上）と「Danish furniture」の特集記事。

[*40] ヤコブ・ケア（Jacob Kjær 1896〜1957）。デンマークの家具デザイナー、家具職人。代表作にFNチェア。
[*41] イブ・コフォード・ラーセン（Ib Kofod-Larsen 1921〜2003）。デンマークの家具デザイナー。代表作にエリザベスチェア（1956年、クリステンセン＆ラーセン社）。
[*42] ザッコ社のアクセル・ザッコ（Axel Zacho）はデンマークからの移民。1955年に死去し、ショップは1962年に閉店。
[*43] タピオ・ヴィルッカラ（Tapio Wirkkala 1915〜85）。フィンランドのデザイナー。イッタラ（iittala）のグラス、ガラス食器、家具、照明など幅広い分野のデザインを手掛けた。

1952年、ホルガーとモーエンス・ツック（アンドレアス・ツック社の2代目社長）は、アメリカに渡って北米市場参入に向けての営業活動を行っている。その成果として、CHS社とアンドレアス・ツック社はカリフォルニアに拠点を置くザッコ社（Zacho）と契約することになった[*42]。

　ウェグナーは、51年にタピオ・ヴィルッカラ[*43]とともにルニング賞（Lunning Prize）を受賞した。この賞は、デンマークからの移民で、ニューヨークでジョージ・ジェンセン社[*44]を経営しているユスト・ルニングによって創設された北欧のデザイン賞だ。ルニングは、54年から57年にかけて北米各地を巡回した「Design in Scandinavia」という展示会の主催側メンバーにもなっている。この展示会には、北米でのスカンジナビアン・デザインの地位を確立させた功績がある。

　『interiors』1954年5月号に、エドガー・カウフマンJr.（Edgar Kaufman, Jr.）が同展を紹介した「SCANDINAVIA DESIGN IN THE U.S.A」という記事を書いている。展示された家具やガラス製品、磁器製品、木工製品などについて記述している。特に家具のところでは、「Excellent chairs」という題で、以下のように展示された椅子を絶賛した。

　「マットソン[*45]、ウェグナー、ユールそれぞれが、アメリカの家庭を大いに豊かにする様々なパターンの椅子を我々に与えた」

ウェグナーとCHS社の名前が、関連付けられて広まっていく

　「Design in Scandinavia展」（1954〜57）の図録には、Yチェアの写真は載っていない。ただし、出展者目録の中に、CHS社と一緒にその会社のデザイナーとしてウェグナーの名前が載っている[*46]。この展示会で、どの椅子が展示されたのかは定かではないが、ウェグナーの名前とCHS社の名前が関連付けられて一般に広まったといえる。また、ウェグナーの名前は、ヨハネス・ハンセン社のデザイ

[*44] ユスト・ルニング（Just Lunning）が経営する会社はニューヨーク五番街にあった。ジョージ・ジェンセン社（GEORG JENSEN INC.）という名前であるが、デンマークのジョージ・ジェンセン社とは別会社である。

[*45] ブルーノ・マットソン（Bruno Mathsson 1907〜88）。スウェーデンを代表する家具デザイナー。成形合板を用いて、優雅なラインで構成された椅子などをデザインした。椅子の代表作に、エヴァ（Eva）、マットソンチェアなど。

[*46] 北米での巡回展と同じ「DESIGN IN SCANDINAVIA」という名前の展示会は、1968年から約1年をかけて、オーストラリアを巡回している。この展示会の出品目録には、ウェグナーの名前は載っているがCHS社の名前は出てこない。

なお、ウェグナーのザ・チェアやピーコックチェアを製造販売していたヨハネス・ハンセン社は、アメリカでの販売に関して、ルニングが経営するジョージ・ジェンセン社と契約を結んでいた。

ナーとしても、出展者目録に名前が掲載されている。

　この展示会の成功を機に、デンマーク、スウェーデン、ノルウェー、フィンランドの4カ国によって、「Scandinavian Design Cavalcade」が組織され、それぞれの国の店舗、工場、美術館などで展示会を開催するようになった。また、各国の展示を1回の旅行で見て回ることができるように、毎年9月頃、4カ国の展示が同時に開催された。各国の国旗の色をまとめた4頭の馬の絵が描かれた展示会ポスターや、同心円を各国の国旗の色で塗り分けたようなポスターなどを制作して、北欧4カ国をアピールしている。

デザイン雑誌の表紙に
Yチェアの写真が掲載

　『interiors』1953年10月号では、レイモンド・ローウィ[*47]の事務所がデザインしたガラスと磁器のショールームに、ローウィデザインのテーブルと一緒に

『mobilia』No.12の表紙。

『mobilia』No.24の表紙と「DANSKE MØBLER」の記事。

『mobilia』No.65（1960年12月号）に掲載されたYチェアに関する記事と写真。同号の他のページに、トーネットの椅子を同じような構図で撮った写真が掲載されている。

*47　レイモンド・ローウィ（Raymond Loewy 1893～1986）。パリ生まれで、アメリカで活動した工業デザイナー。日本のたばこ「ピース」のパッケージデザインも手掛けた。

「Wegner chairs」としてYチェアが数脚置かれている写真が掲載された。また、『interiors』1954年12月号では、「HANS J.WEGNER: of 4 Scandinavian in this section, only Wegner began as a craftsman」というタイトルで6ページにわたって特集記事が組まれ、アメリカで最も知られた椅子デザイナーとして紹介されている。しかし、ここでもYチェアは記事に出ていない。

翌年の55年12月に発行された『mobilia』No.12では、表紙にYチェアが使われている[*48]。これは、CHS社の広告である。

その1年後、56年12月発行『mobilia』No.24でも表紙にYチェアが使われ、さらに同誌の記事「DANSKE MØBLER」では、以下のように紹介された。

「ウェグナーの椅子の中で、たぶん最も知られた椅子の一つで、デンマーク家具を世界に知らしめることになった椅子である」

発売して6年が経ち、この頃には国内外でのYチェアの評判はかなり高まっていた。発売当初は人気がなかったとしても、ウェグナーの名前が急速に広まっていくとともに、Yチェアも広く知れわたることにつながった。それは、CHS社にとって非常にタイミングがよかった。それまでフィン・ユールの名前は国内外で知られていたが、それに続いて、ウェグナーがデンマークの家具を世界に広めていく役目を担っていく。

5社共同でウェグナー作品の販売活動を行うサレスコが設立

話は前後するが、1950年から、CHS社はウェグナーデザインの機械加工で量産できる椅子を、アンドレアス・ツック社はウェグナーがデザインしたテーブル類を共同で販売し始めた。51年、そこに3社が加わり、ウェグナーの家具を販売するプロジェクトとして「サレスコ（Salesco）」が設立される。

AP Stolen、ゲタマ社、アンドレアス・ツック社、CHS社、Ry Møblerの5社が共同で、ウェグナーの家具の販売活動をスタートさせた。この時点では、サレスコはまだ会社化されていない。それぞれの分担は以下のとおりである。

- AP Stolen：張りぐるみのイージーチェア
- ゲタマ社：ソファやデイベッド
- アンドレアス・ツック社：テーブル類
- CHS社：ダイニングチェア、イージーチェア
- Ry Møbler：収納棚

*48 『mobilia』は1955年創刊のデザイン誌（1984年休刊）。CHS社は、創刊号から表紙に広告を出していた。創刊号の広告は、この年にデザインされたCH30。

より調和したインテリアと、ウェグナーがデザインした統一感のある複数の家具をセットで提案することによって、販売を伸ばそうとした。また、各メーカーが分担して、それぞれの得意分野を生かしながら異なる種類の家具を製造することは、とても効率的なことでもあった。それは、各メーカーの名前が埋没することにつながるが、ウェグナーの名前を全面に押し出すことを優先したのである。

　当時のカタログを見ると、ウェグナーがデザインした、自身の頭文字「W」をあしらったサレスコのマークの横に「WEGNER MØBLER」と書かれ、その下にウェグナーの名前と各会社名が記されている。

　5社はサレスコを通して販売していたが、広告は別々にすることで各社が埋もれることがないようにしていた。しかし、日本の古い雑誌を見ていると、メーカー名がサレスコとなっている場合やフリッツ・ハンセン社と間違って書かれていることがある。

　1957年にサレスコの中心人物だったコルが、ポール・ケアホルムの家具を販売するためにサレスコを離れた。その後、5社の代表がそれぞれ役員に就いて株式会社サレスコが設立される。

　サレスコの最盛期の59年、カール・ハンセンが逝去したため、CHS社の共同

『mobilia』No.30（1958年1月）掲載のサレスコの広告。

サレスコのパンフレットで紹介されているYチェア。

経営者だった次男のホルガー社長が経営のすべての責任を持つことになった。しかし、3年後の62年にホルガーは心臓発作で倒れ、この世を去る。

ホルガー亡き後にCHS社は株式会社化され、経理担当だったユール・ニューゴード[*49]が代表取締役に就任する。ホルガーの妻エラ・ハンセンは、夫の仕事を引き継いで取締役に就いた。CHS社は危機を脱し、会社は売り上げを伸ばしていく。当時の売り上げの半分は輸出だった。その中で、Yチェアの占める割合が増えていった。

デンマークの家具メーカーやデザイナーが、グループを組織して海外市場へ進出

1964（昭和39）年発行の『デザイン・ジャーナル』（日本繊維意匠センター）に「デンマーク・デザイン・センター誕生」の記事（ニューヨーク・タイムズ紙の記事の転載）がある。デンマーク政府の後援を受け、デンマークのメーカーグループがアメリカ・クイーンズ州（[原文ママ]正しくは、ニューヨーク州）ロングアイランドにデンマーク・デザイン・センターを開設したとある。どのようなメーカーが参加していたのかわからないが、北米市場に共同で販売拠点を置いて、家具、照明器具、テキスタイル、敷物などの商品を在庫し、注文があった場合、迅速に納品できる環境を整える仕組みを整備した。

また、修理ができるように専門の技術者を置いて、販売からメンテナンスまで一貫してできることを北米市場にアピールする目的もあった。アメリカ進出の背景には、当時（60年代）デンマークが欧州連合（EC）にまだ加盟していなかったので[*50]、ヨーロッパ市場への参入が難しかったためでもあると報じられている。

『mobilia』1969年5月号では、「Danish Design Collaborative」の記事が掲載された。アメリカで高品質な現代デンマーク家具の販売を促進するためのプロジェクトが、ニューヨークで始まったことが紹介されている。このプロジェクトは、

[*49] ユール・ニューゴード（Jul Nygaard 社長在任期間1962〜88）。
[*50] デンマークは、1973年にEC（93年にEU）へ加盟。

デンマーク出身でInterior Designs Export A/Sの代表者Svend Wohlertmによって計画され、ボストンのCI Design社（図書館や学校向けの家具を販売）の協力によって立ち上がった。一般顧客向けだけではなく、公共建築の設計や一般住宅の設計に携わるデザイナーや設計事務所に向けて、デンマークの家具のプロモーションを行った。コレクションは、フィン・ユール、ヤコブ・ケア、ベアント・ピーターセン[51]、アイナー・ラーセン[52]などの有名デザイナーによる新しいデザインだけでなく、古典的な家具も含まれていた。

このように、当時、デンマークの家具メーカーやデザイナーは、グループを組織して海外市場に参入していった。これらの活動には、民間企業の力だけでなく、デンマーク政府のバックアップもあった。

1965年　コペンハーゲンのカストラップ空港の近くにベラ・センターというコンベンションセンターが完成すると、フレデリシア見本市が場所を移転して開催された。会場には、ずらっと多数のYチェアが並べられた。同時に、低迷していたコペンハーゲン・キャビネットメーカーズ・ギルド展が1966年に幕を閉じた。

60年代後半、社長も驚いた
Yチェアの年間約1,500脚販売

60年代後半、世界のデザイントレンドが変わってイタリアなどのデザインに市場の目が向くようになると、サレスコの売り上げが落ち始めた。

1968（昭和43）年、ニューヨークのジョージ・ジェンセン社は、アメリカでのコントラクト市場[53]に参入しようと画策したが失敗する。高額な経費が、そのまま商品の販売価格に反映してしまったのが原因だった。この時すでにユスト・ルニングは亡くなっており（1965年没）、ルニング家は会社をロスチャイルド家に売却し、ジョージ・ジェンセン社の家具小売部門も閉鎖された。この時、サレスコは同社とアメリカでの販売権契約を結んでいたため、アメリカ市場へのデンマーク

[51] ベアント・ピーターセン（Bernt Petersen 1937〜）。デンマークの家具デザイナー。ディー・サイン社とCHS社の共通ロゴをデザインした。
[52] アイナー・ラーセン（Ejner Larsen 1917〜87）。デンマークの家具デザイナー。王立芸術アカデミー家具科で学び、卒業後は教鞭をとった。代表作はメトロポリタンチェア。
[53] コントラクト（contract）の元々の意味は、契約、請負など。家具業界では、契約によって販売される家具のことを指す。公共施設や民間の商業施設などで使用する。

家具の流通経路がなくなった。

　69年、サレスコにメリットを感じなくなったゲタマ社が離脱する。ゲタマ社は、サレスコ設立当初から独自の販売網を維持しており、ウェグナーがデザインした学生寮のための家具（デイ・ベッドなど）でウェグナーとの協力関係を続けていた。ゲタマ社の離脱後も、ウェグナーはサレスコと友好関係を保っていたが、サレスコの新社長の方針や運営上の問題からウェグナーも離脱することになった。その数年後、事実上、サレスコは閉鎖される[*54]。

　その頃（60年代後半〜70年代初め）、Yチェアは年間1,200から1,500脚は売れていた。CHS社のニューゴード社長でさえ、驚きと疑いの目で見ていたそうである。

70年代に入って、Yチェアは日本市場が重要な存在に

　1988（昭和63）年に、CHS社のニューゴード社長が病で亡くなると、カール・ハンセンの孫にあたるヨルゲン・ゲアナ・ハンセンが社長に就任する。家具職人としての資格（マイスター）も取得しており、1973年に家業を引き継ぐためにCHS社に入社してから、ニューゴード社長と15年間にわたって仕事を共にしていた。

　80年代もYチェアは順当に売れ続けていた。ただし、納期に時間がかかるという問題があった。生産も効率的でなかったため、新たな投資をして、より加工効率のよい機械を購入し生産台数を増やしていった。90年代になると、年間10,000脚以上のYチェアが生産されるようになる[*55]。

　デンマークの家具輸出額は、1979年に1800万クローネだったのが、1989年には7600万クローネになった[*56]。10年で約4倍になったわけである。デンマークの企業にとって、輸出は最も重要な課題の一つである。70年代頃からYチェアの販売などで売上が伸びていた日本市場は、CHS社にとっては重要な存在であった。

[*54] サレスコは組織の変更や新しいデザイナーを入れるなどして再出発したが、1980年代半ばに消滅した。
[*55] 1996年1月発行『室内』No.493にカール・ハンセン＆サン社のヨルゲン・G・ハンセン社長（当時）のインタビュー記事（1995年11月にインタビュー）が載っている。聞き手の「Yチェアは、1年間に何本くらい作っていらっしゃるのですか。」の質問に、社長は「1万2千本から1万3千本です。」と答え、その後のやりとりで「日本には1万3千本の内の約4千本を輸出していますから、一番大きな輸出先です。」とも話している。
[*56] 出典：『Contemporary Danish Furniture Design』

column

Yチェアという呼び方

いつ誰が
呼び始めたのだろうか

　CH24。Yチェアの製造会社であるカール・ハンセン&サン（Carl Hansen & Son）社が振り付けたYチェアの商品番号だ。CH24が正式名称で、「Yチェア」も「Wishbone Chair（ウィッシュボーンチェア）」もウェグナーが付けた名前ではない。誰かが後から呼び始めた通称である。背板のY字形状から、見た目どおりにYチェアやウィッシュボーンチェアと呼ばれるようになった。

　ウィッシュボーン（wishbone）とは鳥の鎖骨のことである。鳥を食べた後、二人で鎖骨のそれぞれの端をつまみ、願いごとをしながら引っ張って割る。その時大きく割れた方をつかんでいた人の願いごとが叶うという占いに用いるので、wishbone（"wish"は「願う」の意）と呼ばれているらしい。その鎖骨の形状に背板が似ているので、主にアメリカなどでウィッシュボーンチェアと呼ばれる。

　デンマークや日本では、このウィッシュボーンチェアという呼称は一般的ではなくYチェアの名で知られている。デンマークでは、正確に言えば、Y-stolen（発音は、イーストールン）。"stolen"は椅子の複数形（単数は"stol"）。

　通常、デンマークでは家具を識別するものは、メーカー名のイニシャルやデザイナーのイニシャルの後に家具の番号をつけた、商品番号である。CH24の場合、「Carl Hansenの24番の椅子」ということを示している。ヨハネス・ハンセン（Johannes Hansen）社の場合は"JH"の後に番号、PPモブラーの場合は"PP"の後に番号となる。フリッツ・ハンセン（Fritz Hansen）社では、アルネ・ヤコブセンの椅子は社名のイニシャル"FH"の後に番号を用いるが、ポール・ケアホルムの場合は個人名のイニシャルを使用している（例：PK22）*1。

　ウェグナーは、自分がデザインした家具を、通称ではなく番号で呼んで欲しかったようである。筆者（坂本）は、1995年にゲントフテのウェグナー邸に伺う機会があった。その時に、「YチェアではなくCH24と呼んだ方がよい」と、当時のディー・サイン（株）社長のニルス・フーバーから前もって言われていた。

　ウェグナーは、孔雀をイメージして「ピーコックチェア」をデザインしたわけではない。牛の角をヒントに「ブルチェア」や「カウホーンチェア」をデザインしたわけでもない。デザイナーとしては、自分がデザインした椅子をそのように呼ばれて複雑な思いであったろうと思う。「ザ・チェア」*2という、「椅子の中の椅子」というデザイナーにとっては最高の栄誉ともいえる名がついた椅子に対しても、「完全な椅子は存在せず、どんな椅子にも改善の余地がある」と言っていたウェグナーにとっては、単純に喜べなかったかもしれない。

　しかし、この本では、親しみを込めて、椅子名を通称で書かせてもらった。メーカーの番号ではわかりにくい。通称には、椅子の形が頭に浮かびやすいという利点がある。

　では、いつから「Yチェア」や「Wishbone Chair」と呼ばれているのか。結論から言うと、いつ誰が言い始めたのかはわからない。1950年代から60年代初めのデザイン雑誌に掲載されたYチェアの記事や広告などには、商品番号やデザイナー名などが書かれている。デンマークの雑誌では、「STOL NR.24」、「Tegnet af arkitekt Hans J.Wegner」、アメリカの雑誌『interiors』では

*1 これは、元々、ケアホルムの椅子がEjvind Kold Chritiansen社から発売されていたことにもよる。

「Wegner chair」である。ようやく1965年になって、デンマークで発行された『WEGNER en dansk møbelkunster』(Johan Møller Nielsen著)に、"Y-stolen"という記述が見られる。

日本の雑誌で初めてYチェアの写真が載った『new interior 新しい室内』(1958年5月発行)には、椅子の名称は載っていない。3年後に発行された『室内』1961年6月号の「特集　デンマーク家具」で掲載されたYチェアの写真説明には、「Vチェアー」と記されている。これは、当時このように呼ばれていたのか、編集者が椅子を見て感じたままを文字にしたのか、もしくはYチェアの誤植だったのか…。真相は不明である。特集記事を書いた島崎信・武蔵野美術大学名誉教授(執筆したのは、2年間滞在したデンマークからの帰国後間もない頃)に確認したところ記憶にないという。確実に言えるのは、50年代後半のデンマークでは、Yチェアやウィッシュボーンチェアとは呼ばれていなかったとのことである。

雑誌のバックナンバーを見ると、80年代に入るとYチェアの呼び方が定着されてきたことがわかる。今では、日本においては一部の家具やデザイン関係者がCH24やウィッシュボーンチェアと言う人はいるが、一般的にYチェアの名で親しまれている。

Yチェアが雑誌や本にどのような名称で掲載されたかの一覧

海外
- 1952年春号『BYGGE OG BO』 ØNSKEBOの広告：Tegnet af arkitekt Hans J.Wegner (建築家ハンス J. ウェグナーによって設計、という意味)
- 1953年春号『BYGGE OG BO』表4　CHS社広告：STOL NR.24
- 1953年10月『interiors』：Wegner chair
- 1955年12月『mobilia』No.12表紙　CHS社広告：STOL NR.24 TEGNET AF ARKITEKT HANS J.WEGNER
- 1956年12月『mobilia』No.24表紙　CHS社広告：STOL NR.24 TEGNET AF ARKITEKT HANS J.WEGNER
- 1960年12月『mobilia』No.65：Wegner chair
- 1962年11月『mobilia』No.88：特に記載なし
- 1965年『WEGNER en dansk møbelkunster』：Y-stolen
- 1990年『Contemporary Danish Furniture Design』：Y chair
- 1994年『HANS WEGNER om Design』：Y-stolen／The Wishbone Chair

日本
- 1958年5月『new interior 新しい室内』：特に記載なし
- 1960年2月『new interior 新しい室内』：特に記載なし
- 1961年6月『室内』：V チェアー
- 1962年3月『工芸ニュース』：肘掛け椅子
- 1964年3月『ジャパン・インテリア』No.12：decorative chair
- 1964年『スカンジナビア・デザイン』：背板がY字型に切れている
- 1966年12月『室内』：特に記載なし
- 1969年5月『室内』家具全書：V チェア
- 1969年9月『室内』：特に記載なし
- 1973年4月『室内』：チェア24
- 1973年5月『室内』：デコラティブ・チェア
- 1975年2月『モダンリビング』：特に記載なし
- 1979年『暮らしの設計　世界の椅子』：ウィッシュボーン・チェア
- 1980年『モダンリビング』「世界の家具とインテリア」：曲木の椅子
- 1980年9月『モダンリビング』No.8：V チェア
- 1981年10月『SD』：Y Chair
- 1981年『モダンリビング』：CH24、Y チェア
- 1982年『nob』No.34：Y チェア

*2「ザ・チェア」の名称は、デン・パーマネンテ(P73参照)の役員が命名したとされる。

第4章

日本でどのようにして評判になっていったのか

——Yチェアの日本での普及の変遷——

Yチェアは1950年の発売だが、日本で紹介され始めたのは1960年前後（昭和30年代半ば）からだと思われる。海外デザインの戦後日本への紹介の歴史などを踏まえた上で、百貨店での展示会、メディアでの紹介など、Yチェアがどのようにして日本で広まっていったかの変遷をみていこう。

前ページ上　Vチェアー
設計／ハンス・ウェグナー
製作／カール・ハンセン・アンド・ソン社
中国のオリジナルで、一九五〇年作。ナラ材使用、座は紙ヒモを編んだもの。邦貨で五〇〇〇円ぐらい。

特集
デンマーク家具

（左）『室内』1961年6月号「デンマークの家具」特集の巻頭ページには、Yチェアが掲載された。（上）次ページの写真説明を拡大したもの。椅子名が「Vチェアー」になっている。

1 戦後の日本に紹介された世界のデザイン

北欧デザインや家具などを受け入れる土壌の形成

　日本でYチェアが紹介され始めたのは1960（昭和35）年前後からである。その後、雑誌などでの紹介、百貨店での展示会などで70年代、80年代と徐々に存在が知られるようになっていく。90年代に入ってからは、カール・ハンセン＆サンジャパン株式会社の前身であるディー・サイン株式会社が設立されたこともあり、急速に普及していった。

　Yチェアだけではなく、北欧家具は全体的に日本人の好みに合うようだ。クラフト的な要素が残り、木が使われている作品が多い。手仕事や木工芸などの伝統文化のある日本と北欧とは共感できるものがあるのだろう。

　そういった共感性という基盤の上に、戦後、世界のデザインや家具などが紹介されて、日本人も北欧のデザインやインテリアを知り興味を持ち始めることになる。そういった状況が、北欧家具を受け入れる土壌をさらに豊かにしていった。

　その中で大きな役割を果たしたのが、美術館や百貨店である。戦後10年経った頃から、海外のデザインを紹介する催しがいくつか開かれた。デンマークで現在でも製造が続いている名作椅子など数々のデザインが発表されたのは、戦後の約10年間に集中している。そういった作品が50年代半ばから60年代にかけて日本国内で実際に見ることが可能になったのは、美術館と百貨店の存在が大きい。

　それらの展示会は、単なる海外の優秀なデザインを一般向けに紹介するだけではなかった。開催目的の一つは、国内デザインの品質を向上させることだった。実際、海外から紹介される新しいデザインは、日本のデザインや産業に大きな影響

を与えている。もう一つは、当時、日本の企業が海外製品の模倣を頻繁に行い、国際問題になっていたデザインの盗用に対するモラル向上という意味合いも大きかった[1]。デザイン尊重についての国民の意識を促すための啓蒙活動である。

海外デザインの紹介に美術館が果たした役割

1952（昭和27）年、日本で最初の国立美術館として、東京都中央区京橋に国立近代美術館が開館した[2]。オープンして2年後には「グロピウスとバウハウス展」、その5年後には「20世紀のデザイン：ヨーロッパとアメリカ展」が開かれた。絵画や彫刻だけではなく、デザインや工芸的な展覧会もこの頃から催されていた。

グロピウスとバウハウス展（1954年6/12〜7/4）

図面や写真のみならず、椅子などの現物や建築模型などが展示された。この展覧会に合わせて、バウハウスの初代校長であるヴァルター・グロピウス[3]が来日。産業工芸試験所、東京芸大、千葉大などを視察して、学生、所員、デザイナーらと交流した[4]。

20世紀のデザイン：ヨーロッパとアメリカ展（1957年2/20〜3/1）

この展示会はMoMA（ニューヨーク近代美術館）の協力で開催された。近代ヨーロッパとアメリカのデザインの歴史をたどるというコンセプトで、展示品は実用性のある日用品、家具、照明器具、ミシン、タイプライター、食器、キッチン用品など。椅子は31脚展示されており、アールヌーヴォーからバウハウス、アメリカの最新のデザイン、そして北欧まで、どの椅子も現在に残るような名作ばかりで、半分以上の椅子は現在も製造・販売されている[5]。

この展示会の図録で開催の挨拶の中に、このような文章がある。

[1] 戦後間もない頃、日本からの輸出品は品質の悪さや模倣品の多さで世界中から非難されていた。
[2] 1969（昭和44）年、千代田区北の丸公園に移転。
[3] ヴァルター・グロピウス（Walter Adolph Georg Gropius 1883〜1969）。ドイツ生まれの建築家。バウハウス設立時の1919年から28年まで校長を務める。37年にアメリカに移住。その後、ハーバード大学で建築科教授に就任する。
[4] 1954年7月発行『工芸ニュース』22-7による。
[5] 展示された31脚の椅子の中で、ウェグナーの椅子はザ・チェア（JH501）のみ。Yチェアは展示されなかった。

「わが国は古くから各種美術工芸、染織、家具などの生活必需用具に関しての技術上には、立派な伝統と、素材、素質を有しながら、ともすれば日本国内の好事家のみを対象として来たきらいがあった。…（中略）…日本特有の素材と技術に、グッドデザインによる新鮮味を加えなければならないと確信する次第です。…（中略）…太平洋戦争終了直後、世界の優秀なグッドデザインを持ち来たって一般にそれを示し、わが各種産業界が新しい市場を開拓する上にいささか貢献いたしたいと考え…（後略）…」

　美術館で欧米の工業製品である日用品や工芸品を見せることによって、製造業者やデザイナーをはじめ、一般消費者にもよりよい日用品・工芸品を知ってもらい、デザインを尊重する大切さを啓蒙する狙いもこの展覧会にはあったようだ。

「20世紀のデザイン：ヨーロッパとアメリカ展」図録の中扉ページ。

　この年（57年）、国立近代美術館は10回の展覧会を開催している。年間入場者数は36,787人、1日平均入場者数1,051人だった。「20世紀のデザイン展」は57年に開催された展覧会の中では2番目に入場者数が多く、同年の美術館の入場者総数の2割を占めている。同展はそれだけ注目されていた。一番入場者数の多かった展覧会は「安井曾太郎遺作展」。入場者数71,851人、平均2,113人[*6]。
　参考までに、60年代、70年代に美術館で行われた、海外製品のデザイン・工芸系の展覧会を記載しておく。

＊6　入場者数は、東京国立近代美術館アーカイブによる。

日本でどのようにして評判になっていったのか

ル・コルビュジエ展
1960年11/6〜12/4　大阪市立美術館
1961年1/24〜2/19　東京・国立西洋美術館

現代ヨーロッパのリビングアート展
1965年3/1-3/27　国立近代美術館京都分館（現：京都国立近代美術館）

現代アメリカのリビングアート展
1966年2/28-3/26　国立近代美術館京都分館

バウハウス50年展
1971年2/6〜3/21　東京国立近代美術館

イスのかたち − デザインからアートへ
1978年8/19-10/15　国立国際美術館（大阪）
＊入場者：総数16,589人（1日平均332人）

スカンディナヴィアの工芸展
1978年9/15-11/19　東京国立近代美術館

　これらの美術館の展示によってバウハウス、ヨーロッパ、スカンジナビア、アメリカのデザインの情報が日本に紹介され、一般の人々にも知られるようになった。60年代初めから百貨店やJETRO[*7]によって海外製品の展示会が催され、一部の層に限ってではあるが、海外のインテリアや家具と接する機会が増えていった。

民間企業として
百貨店が果たした役割

　デザインの歴史を見ると、日本でも海外でも百貨店が果たした役割は大きい。美術館では情報の公開や啓蒙活動が主な展示目的である。一方、民間企業の百貨店は、販売が主要目的である。販促を兼ねて啓蒙活動を行っているため、海外

＊7　1951年にJETRO設立。当時の名称は、財団法人海外市場調査会。58年、特殊法人日本貿易振興会に改称。2003年より日本貿易振興機構。

＊8　柳宗理（1915〜2011）：インダストリアルデザイナー、父は柳宗悦、代表作にバタフライスツールなど。渡辺力（1911〜2003）：プロダクトデザイナー、代表作にトリイスツールなど。浜口隆一（1916〜95）：建築評論家。浜口ミホ（1915〜88）：建築家。

＊9　シャルロット・ペリアン（Charlotte Perriand 1903〜99）。フランスのインテリア・家具デザイナー。ル・コルビュジエらと「シェーズ・ロング LC4」などの椅子をデザイン。1940（昭和15）に商工省の技術顧問として来日するなど、日本との縁が深い。戦後、何度も来日する（1953年からは約2年間滞在）。
フェルナン・レジェ（Fernand Léger 1881〜1955）。フランスの画家。版画や舞台装置なども手

の家具などの日用品は、より身近に生活に入り込んでいく。

　1955（昭和30）年、銀座松屋に「グッドデザイン」の売り場ができた。インテリア雑誌『モダンリビング』（婦人画報社）1955年夏の号で、この売り場が写真入りで紹介されている。柳宗理、渡辺力、浜口隆一、浜口ミホの4氏が発起人で[*8]、グッドデザイン運動と、その啓蒙活動と販売が結びついた展示販売のための場所である。現在も、日本デザインコミッティが運営する「デザインコレクション」に受け継がれている。

　同年には、日本橋高島屋において「ル・コルビュジエ、レジェ、ペリアン三人展」が開催された[*9]。その14年前の1941（昭和16）年に、同じく高島屋において「選擇、傳統、創造」というテーマで「ペリアン女史 日本創作品展覧会」が開かれている[*10]。ペリアンは、日本の輸出向け工芸品の意匠改善のため、商工省貿易局の招きで日本に滞在し、東北各地や京都などの地場産業の現場を視察している[*11]。

　56年以降、海外の百貨店と提携し、バーター貿易[*12]によって商品を仕入れて国内で販売する「国際交換即売展」ともいえる展示即売会が、この時代に数多く開催されている。百貨店が独自に商品を輸入して販売する即売会も各地で行われた[*13]。

　デザインの啓蒙活動や実際の販売を担う施設は、デンマークでは、イルムス・ボーリフース（Illums Bolighus）が、現在もコペンハーゲンの繁華街ストロイエにある。『Center of Modern Design』という冊子を配布して、家具やガラス製品、陶器などの日用品や工芸品を紹介している。百貨店ではないが、デン・パーマネンテ（Den Permanente）は、デンマークの工芸品、日用品を海外に販売する上で絶大な役目を果たした（現在は存在しない）。

　スウェーデンでは、NK百貨店に「Design House Stockholm」という店舗がある。イタリアではミラノの百貨店リナシェンテ（La Rinascente）があり、コンパッソ・ドーロ賞を創設した。現在も、ドゥオーモ（大聖堂）の隣に位置し、広い地下のフロアいっぱいに商品が展示・販売されている。

掛ける。ル・コルビュジエ設計の建築物の壁画も描いた。
*10　3/28〜4/6：東京・高島屋、5/13〜18：大阪・高島屋
*11　柳宗理が通訳として同行した。
*12　バーター貿易（barter trade）。代金決済をせずに物品取引を行う貿易形態。戦後の日本は外貨不足だったので、この方法での海外取引がよく行われていた。

*13　デンマークとフィンランド以外の北欧関係では、スウェーデン展（1957年、59年：上野松坂屋、）、ノルウェイ展（60年：日本橋白木屋）など。イタリアやフランスなどの展覧会も多数行われた。イタリアンフェア（56年：高島屋（日本橋、京都、大阪））、イタリアの観光と工芸展（59年：名鉄百貨店）、パリ展（58年：日本橋高島屋、オ・プランタンと提携）、パリ展（58年：日本橋白木屋、ボンマルシェと提携）など。

最初のデンマーク展が
大阪の大丸で開催

　1957年11/26〜12/1、大阪の大丸百貨店において「デンマークのグッドデザイン展」が開催された。翌年の58年1/9〜1/15、東京の大丸百貨店に巡回し、「デンマーク家具工芸展」という名称で展示会が開かれた。フリッツ・ハンセン社のセブンチェア[*14]やAXチェア、3本脚のウェグナーの椅子とテーブルのセット（FH4602ハート・チェア/FH4103）、ポール・ケアホルムのPK22、フィン・ユール、アルネ・ヴォッダー、ナナ・ディッツェル、ピーター・ハビット、モルガード・ニールセンなどの多くのデザイナーの家具が展示された[*15]。

　また、同年の6/17〜6/22、東京・日本橋の白木屋において「フィンランド・デンマーク展」が開催。日用品としての工芸品、ガラス製品や家具、調理器具などが展示された。展示会を知らせる新聞広告では、フィン・ユールのチーフティン・チェア、カイ・フランク（Kaj Franck）の水差し、アルヴァ・アアルト[*16]のスツール、アルネ・ヤコブセンのセブンチェアなどの写真入りで紹介されている。他にも、展覧会の図録や雑誌記事には、イルマリ・タピオヴァーラ[*17]、ハンス・ウェグナー、ヤコブ・ケアなどがデザインした数多くの商品が載っている。

　工芸指導所の技師だった鈴木道次[*18]は、『new interior 新しい室内』（1958年7月）誌上で以下のような感想を述べている。

「素朴の中に誠実と渋い味わいをたたえたものばかりで、誠に気持ちの良い展示会であった。…（中略）… 新しい技術もある。それに独特で、かつ健全なことはよく学ぶべきだ、少なくとも相手に迎合的なところがないくせに、一種の親しみと同感を与える。そのデザインは紙の上のものではなく、材料と合致し、技術と結びつき、生活と直結している。その人間的なつながりが我々に同感を与えるのだ」

[*14] セブンチェアは、アルネ・ヤコブセンの代表作。座と背は一体型成形合板。1955年にフリッツ・ハンセン社より製造販売されている。累計生産台数は数百万脚といわれる。

[*15] アルネ・ヴォッダー（Arne Vodder 1926〜2009）、ナナ・ディッツェル（Nanna Ditzel 1923〜2005）、ピーター・ハビット（Peter Havidt 1916〜86）、モルガード・ニールセン（Mølgaard Nielsen 1907〜93）。いずれも、デンマークの家具デザイナー。

[*16] アルヴァ・アアルト（Alvar Aalto 1898〜1976）。フィンランドを代表する建築家、家具デザイナー。「パイミオのサナトリウム」や「ヴィープリの図書館」など、自ら設計した建築物で用いる椅子や家具のデザインも多数手掛けた。

[*17] イルマリ・タピオヴァーラ（Ilmari Tapiovaara 1914〜99）。フィンランドの家具デザイナー。椅子の代表作に、ドムスチェア。

[*18] 鈴木道次は、戦前、日本滞在中のブルーノ・タウト（ドイツ生まれの建築家1880〜1938）の通訳を務めたこともある。

このように、美術館や百貨店において海外のインテリアや工芸に関する展覧会や展示販売会が行われた。それにより、戦後の日本でも海外のデザインや家具などを受け入れる土壌が積み上がっていった。特に百貨店での北欧系の展示会開催によって、デンマークの家具やインテリアの存在がデザイナーや建築家、一部の富裕層に知られていくことになる。

2 | 日本でYチェアはどのように紹介され、販売されていったのか

東京オリンピック開催の2年前に、Yチェアが日本の百貨店に初登場

　1962（昭和37）年6/1〜6/6、銀座松屋において「デンマーク展」が開かれ、デンマーク家具が展示・販売された。『デザイン』（美術出版社）1962年7月号（No.34）を見ると、Yチェアやセブンチェアが写真入りで紹介されている。その他には、レ・クリント（Le Klint）の照明器具やカイ・ボイスンの木製の犬の置物、カトラリー、塩・胡椒入れなどが展示・販売された[19]。

　調べた限りでは、日本の店舗でYチェアが並んだのは、この展示会が初めてである。前述の「20世紀のデザイン：ヨーロッパとアメリカ展」では、ウェグナーの椅子は展示されても、Yチェアは紹介されていなかった。

　翌年から名称が「デンマークインテリア展」となり、63年5/31〜6/5、11/15〜11/20、64年1/10〜1/15と、62年開催と合わせて計4回にわたって、銀座松屋でデンマークのインテリア関連の展示会が行われた。新聞広告では、アルネ・ヤコブセンのエッグチェアやポール・ケアホルムの椅子やスツール、レ・クリントの照明などの写真が掲載されている。

[19] 展覧会の売り上げはかなりよかったようだ。松屋のバイヤーだった梨谷祐夫の著書『グッドデザインのセールスマン』（刊行社）には次のような記述がある。「家具を中心とした高額な商品ばかりだったが、なんと3日間で95パーセントが売れてしまうほど盛況を博したのだった。」

この4回の展示会を取り上げた雑誌の記事や、新聞広告を見る限り、Yチェアの写真が掲載されたのは『デザイン』1962年7月号にブラック塗装のYチェアの写真と、その説明として「DESIGN: HANS WEGNER ￥15,000」と書かれた一度だけであり、「Yチェア」や「CH24」という記載はない。

「デンマーク展」新聞広告。1962（昭和37）年6月2日付け日本経済新聞夕刊掲載。

『デザイン』1962年7月号「デンマーク展」記事にはYチェアの写真が掲載。ページ右下には出展物の価格が載っている（以下に価格表示を拡大）。「3　DESIGN: HANS WEGNER」は、Yチェアのこと。COMPANYを間違えて記載している（5行目）。正しくは、CARL HANSEN & SON。

```
        1  LE KLINT       ￥6,500
  2 DESIGN: INGER KLINGENBERG ￥69,000
     COMPANY: FRANCE AND SON  ￥16,200
     3  DESIGN: HANS WEGNER  ￥15,000
        COMPANY: FRITZ AND HANSEN
     4 DESIGN: ARNE JACOBSEN ￥11,500
        COMPANY: FRITZ AND HANSEN
```

どのような商品が展示販売されていたのか全貌はつかめていないが、木製椅子よりも金属製椅子が多い。アルネ・ヤコブセンのエッグチェアやポール・ケアホルムの椅子、ウェグナーのフラッグハリヤード・チェアやオックス・チェア、ヴェルナー・パントン[20]の椅子などが注目されていたようである。

建築雑誌『建築』（青銅社）1963年7月号では、10ページを使って「松屋の新しいショールーム計画」と題し、デンマークの家具が写真入りで紹介されている。以下のような記事が掲載された。

「今回の松屋の狙いは、つまり、住宅よりも、ホテル、クラブハウスなどのインテリアを、これら外国の優秀家具ですませてもらおうということで、建築家がクライアントを連れてきてここで選んでいってもらう……」

これが、木製家具よりも金属製家具のほうが大きく取り上げられていた理由であろう。一般住宅ではなく不特定多数が出入りするような施設の場合、メンテナンスなどのことを考えたら木製家具よりも、金属製家具の方がリスクは少ない。また、一度に多くの販売を見込むことができる。

銀座松屋がデンマーク家具を積極的に販売

銀座松屋での「デンマークインテリア展」の展示は、それまでの百貨店の展示即売会とは異なっていた。デンマークの各メーカーと販売契約を結んで買い付けており、継続して販売していこうとしていた。『室内』（工作社）1963年8月号の「いつでも買えるデンマーク家具」という特集の中で、次のように紹介されている。

「現品やカタログを見て注文すると、約3カ月半後には手元に商品が届く仕組みになっている。」

デンマークの家具は特別な展示でしか見ることができないものではなく、銀座松屋に行けば、いつでも見て、触れて、買うことができる家具に変わった。

[20] ヴェルナー・パントン（Verner Panton 1926〜98）。デンマークの家具デザイナー。素材にプラスチック、金属、発砲ウレタンなどを多用。椅子の代表作に、パントンチェア。

とはいえ、Yチェアは1脚15,000円であり、当時、大卒の国家公務員の初任給と変わらない金額である。実質的には、富裕層やコントラクトマーケット向けであったと想像できる。前出の『建築』1963年7月号によると、照明器具への関心が一番高かったそうである。照明は、レ・クリントやPHランプなどが出展されていた。参考までに、当時から近年までのYチェア価格の推移と、同展の一部出展商品の価格を抜粋して表にまとめた。

Yチェア価格の推移表

（円）

凡例：大卒初任給／オーク／ワックス・ソープ／ビーチ／ブラック／ビーチ／ワックス・ソープ

＊人事院資料、各種雑誌資料などから坂本茂作成。
＊大学初任給は、国家公務員（職種は以下のとおり）の初任給。
1962〜85年：上級甲種、1986〜2012年：Ⅰ種、2013〜14年：総合職（大卒）

「デンマークインテリア展」「ハンス　ウェグナー展」出展商品の一部

商品番号は、わかりやすいように現在の番号を当てはめた。
人事院の資料によると、1962（昭和37）年（東京オリンピック開催の2年前）の大卒国家公務員の初任給は15,700円。

メーカー	展示商品	張り地	価格（円）	展示
AP	AP46 OXチェア	革張り	220,000	伊 '64
AP	AP40 エアポート・チェア	革張り	60,000	伊 '64
AP	AP29 スツール	不明	25,000	伊 '64
AP	AP19 ベア・チェア	布張り	137,500	松 '63
AT	AT312 ダイニング・テーブル	伸長式	80,000	伊 '64
AT	AT33 ソーイング・テーブル		59,000	伊 '64
AT	AT304 ダイニング・テーブル	折りたたみ式伸長板	100,000	松 '63
CH	CH27 イージー・チェア	籐張り	50,000	伊 '64
CH	CH37 アーム・チェア	ペーパーコード	18,000	伊 '64
CH	CH30 チェア	革張り	17,000	伊 '65
CH	CH34 チェア	革張り	41,000	伊 '65
CH	CH28 イージー・チェア	パッド無し	38,000	伊 '65
CH	CH24 Yチェア	ブラック塗装	15,000	松 '62
EKC	PK22 イージー・チェア	革張り	75,500	松 '63
EKC	PK9 チェア	革張り	80,000	松 '63
EKC	PK33 スツール	革張クッション	52,000	松 '63
EKC	PK11 アーム・チェア	革張り	65,000	松 '63
EKC	PK31/1 ソファ 1人掛け	革張り	283,000	松 '63
EKC	PK31/3 ソファ 3人掛け	革張り	679,000	松 '63
FH	FH3107 セブン・チェア	ブラック塗装	11,500	松 '62
GE	GE290 ソファ 1人掛け	不明	48,000	伊 '64
GE	GE258 デイ・ベッド	革張り	98,000	伊 '65
GE	GE225 フラッグハリヤード・チェア	フラッグハリヤード	85,500	松 '63
JH	JH250 ヴァレット・チェア		60,000	伊 '64
JH	JH550 ピーコック・チェア	ペーパーコード	85,000	伊 '64
JH	JH512 フォールディング・チェア	籐張り	58,000	伊 '64
JH	JH505 カウホーン・チェア	革張り	56,000	伊 '64
JH	JH518 ブル・チェア	革張り	68,000	伊 '64
JH	JH501 ザ・チェア	籐張り	60,000	伊 '64
JH	JH502 スウィヴェル・チェア	革張り	90,000	伊 '64

＊メーカー
AP：AP Stolen　　　CH：Carl Hansen & Son　　　FH：Fritz Hansen　　　JH：Johannes Hansen
AT：Andreas Tuck　　EKC：Ejvind Kold Christensen　　GE：Getama

＊展示・参考文献
松 '62：「62デンマーク展」松屋銀座（1962年6月1日〜6日）　『デザイン』No.34 1962年7月 美術出版社
松 '63：「63デンマークインテリア展」松屋銀座（1963年5月31日〜6月5日）　『建築』1963年7月 青銅社
伊 '64：「ハンス　ウェグナー作品展」新宿伊勢丹（1964年1月16日〜22日）　『建築』1964年3月 青銅社
　　　　　　　　　　　　　　　　　　　　　　　　　　　　　　　　　　『デザイン』No.58 1964年4月 美術出版社
伊 '65：「ハンス　ウェグナー展」新宿伊勢丹（1965年3月2日〜9日）　『デザイン』No.71 1965年5月 美術出版社

日本でどのようにして評判になっていったのか

当時、松屋のバイヤーであった梨谷祐夫が著した『グッドデザインのセールスマン』（刊行社）に、当時のことが詳しく紹介されている。
　観光目的での海外渡航の自由化は1964（昭和39）年。しかも、1人年1回500ドルまでの外貨持ち出し制限付き。また、固定為替相場制から変動為替相場制になったのは1971年。そのような時代に、どうやって買い付けてきたのかというと、やはりデンマークから買い付けた分と同じ額の日本製品をデンマークに引き取ってもらうバーター貿易が唯一の方法だったとのことである。そのような状況で、約15,000ドル、日本円で上代約2000万円、現在の価値に換算すると5000万から6000万円分を仕入れたと書かれている。
　松屋での最初の「デンマーク展」のために、梨谷がデンマークを訪れたのは1960（昭和35）年4月である。コペンハーゲンのデン・パーマネンテ（Den Permanente）を介して、各メーカーと契約を交わし日本に輸入した。本には、最初のデンマーク出張で訪れたメーカー名が記載されている[21]。今でも中古も含めた市場を賑わせているメーカーの商品の大半が、松屋から日本に紹介されたといっても過言ではない。
　梨谷が企画した「デンマーク展」が成功したのは、デン・パーマネンテの協力を得られたことが大きい。デン・パーマネンテは、クラフトマンシップに則ってデザインされ量産された良質なデンマークの工芸品を展示・販売し、国内外に啓蒙してくための施設である。1931年に、諸外国の品質のよくない安価な輸入品に荒らされ続けていた市場に危機感を抱いたカイ・ボイセン（P73 *14参照）の発案から始まった。設立の背景には、1930年のストックホルム博覧会のマニフェスト「Acceptera」（英語：Accept）が影響している。新しい時代の機能主義、標準化、大量生産を否定せずに受け入れ、伝統に固執せず、変化していく社会状況に合うような生産方法を取り入れたデザインをすべきであるという考え方だ。

*21　CHS社、フリッツ・ハンセン社、ゲタマ社、フレデリーシア社などの家具メーカーをはじめ、陶磁器のロイヤルコペンハーゲン社、玩具メーカーのカイ・ボイセン社など多岐にわたっている。
*22　田中一光（1930〜2002）。グラフィックデザイナーとして活躍。セゾングループのアートディレクターなどを務める。東京オリンピック（1964）のピクトグラムや西武百貨店の包装紙デザインなどを手掛けた。

高級レストランにもYチェアが置かれる

　『デザイン』1965年8月号に「サクソン　シド　トップスのインテリアデザイン」という記事が載っている。赤坂TBS会館地下にオープンした高級フランス料理の「シド」、カレー専門店の「サクソン」、アメリカンスタイルレストランの「トップス」、日本料理の「ざくろ」を合わせて4店舗で構成される「カツラTBS店」の写真が、カラー写真も含めて大きく取り上げられている。

　看板などのグラフィックデザインは田中一光[*22]、インテリアなどの相談役に柳宗理、そして、銀座松屋の梨谷祐夫が家具を担当。「サクソン」には、ヤコブセンの黒いセブンチェアが数十脚並び、シドには数え切れないほどのウェグナーのブルチェア（JH518）やカウホーンチェア（JH505）、Yチェア、ヤコブセンのスワンチェア、ケアホルムのソファ（PK31）とスツール（PK33）が配置されている。おそらく、この店舗に納品されたものについてだと思われる記事が、『WEGNER en dansk møbelkunster』（1965年、デンマークで発行）に書かれていた。世界中でのウェグナー人気について触れた記述の中に、日本向けに75脚のブルチェアが輸出されたという以下のような話が載っている。

「それは驚くべきことではなく、ウェグナーの椅子の日常的な使いやすさや、物としての喜びなどは、日本の手工芸に通ずるものがある」

『WEGNER en dansk møbelkunster』

『デザイン』1965年8月号「サクソン　シド　トップスのインテリア・デザイン」記事。

日本でどのようにして評判になっていったのか

109

60年代半ばに
伊勢丹で「ウェグナー展」開催

　1964年1/16〜1/22には、東京・新宿の伊勢丹において「ハンス ウェグナー作品展」、65年3/2〜3/9に「ハンス ウェグナー展」が開催されている。そこでは、CHS社のYチェア（CH24）やCH27、CH36、CH37、ヨハネス・ハンセン社のヴァレットチェア（JH250）、スウィヴェルチェア（JH502）、ザ・チェア（JH501）、APストーレンのエアポート・チェア（AP40）、ゲタマ社のソファ（GE290）など、数多くのウェグナーの椅子やテーブルが展示・販売された。『建築』1964年3月号、『デザイン』1964年4月号と1965年5月号で、展示会の様子が紹介されている。

　このように、Yチェアが日本でも目にする機会が増え、富裕層の邸宅などで使われるようになっていった。「経営の神様」と呼ばれた松下幸之助の邸宅にも、Yチェアが早い時期から置かれていたといわれる。

電鉄系のターミナル型デパートでの家具販売

　1967（昭和42）年には、東京・新宿西口に小田急ハルク（HALC=Happy living center）がオープンした。『家具産業』（日本家具工業会）1967年12月号によると、2階から4階の3フロアをインテリア売場とし、デパートの家具売場としては当時最大であった。国産品と輸入品の割合が4：3で、輸入先はデンマーク、ドイツ、フランス、オランダ、フィンランド、イタリアなど、ヨーロッパ系のメーカーでまとめている。おそらく、40代以上の方々にとっては、ハルク＝北欧家具のイメージが強いのではないだろうか。

　70年1/23〜2/28には、「スカンジナビアン・ファニチャー・フェア」が小田急ハルクで開催された。コペンハーゲンの「スカンジナビア・ファニチャー・フェア'69」で買い付けた、約400点の家具が展示された。同展について1971年8月発

行『工芸ニュース』39-2に以下の記事が掲載されている。
「新材料の利用や白色系の木材の使用が多いことなど、また新しい概念にもとづく家具が製品化されてきつつあることも示され話題を呼んだ。」[*23]

　1967年12月発行の『家具産業』によれば、66年から過去11年間の、家具を含む家庭用品の売上をみると、地方と都市部も同様に11年間で約5倍に伸びた。また、デパートでの売上比率では、衣料品（42.4%）、食料品（17.6%）、家庭用品（14.9%）、雑貨（12.2%）で、3番目になっている。また、家庭用品の中の家具が占める割合は、45%以上はあると書かれている。伸び率だけをみると、家具を含む家庭用品が12.9%で一番の伸びを示していた。

　戦後の1945年から70年頃にかけ、東京の人口は348万人から1140万人にまで膨れ上がった。それにつれ、住宅地が郊外に大きく広がり、私鉄などの鉄道網が延長された。そのため、西武などの電鉄系ターミナル型デパート[*24]の躍進が目覚ましく、それと同時に、三越などの呉服系デパート[*25]が着実に売り上げを伸ばしていった。人口も増えれば、家も家具も必要になるわけで、そのような日本の社会情勢の中で、北欧家具をはじめとする輸入家具は一般家庭にも少しずつ浸透していった。

60年代後半から、イタリアの家具が人気に

　日本で販売される輸入家具の様態は様々である。完成品として輸入される場合もあれば、国内でライセンス生産される場合もある。また、その中間で一部部品を輸入して、国内で調達した部品と組み合わせて製造・販売される場合もある。60年代半ばから、モダンファニチャーセールス、国際インテリア、日本アスコ、アルフレックスジャパンなどの複数の会社が、ハーマンミラー社、ノル社、アルフレックス社などの海外のメーカーとライセンス契約を結んで、国産化した家具を

[*23] 70年代頃からデザイナーの世代交代が始まり、Johnny Sørensen（1944〜）、Rud Thygesen（1932〜）、Søren Holst（1947〜）、ベアント・ピーターセンなど、フィン・ユール、ウェグナー、モーエンセンらに次ぐ世代のデザイナーが活躍し出した。木材については、50〜60年代はチークやマホガニーなどの色の濃い材が主流だった。オーク材は、チーク材の色と合わせるためにアンモニア・スモークで染色して色を濃くすることもあった（スモークド・オーク）。デンマークは資源が少ないため木材も輸入に頼っていたが、材料費の高騰や自然保護の観点から、計画的に植林されているデンマーク国産材のビーチ（ブナ）を使うことが次第に増加。白色系の木材（ビーチ、オーク、アッシュなど）使用が主流になっていく。

[*24] 西武以外に、東京では東急、東武、京王、小田急など。大阪では、阪急、阪神、近鉄など。

[*25] 三越以外に、高島屋、伊勢丹、大丸など。

販売するようになった。

　百貨店での国際交換販売会を通して、様々な国の家具や家庭用品などが紹介されてきたのが50年代半ば頃からである。日本における家具輸入通関実績を見ると、67年時点で、イタリアはデンマークの約2倍、アメリカは3倍近い輸入額となった。70年には、家庭用品の総輸入額は前年の倍近くに達し、71年はさらに増えている。デンマークからの家具の輸入額は高水準を保ち、イタリア、アメリカとほぼ同額にまで増加した。しかし、この頃からイタリアの家具の人気が高まっていく。

1958年に日本で初めて
Yチェアの写真が雑誌掲載

　1990年以降、カール・ハンセン&サン社（CHS社）日本法人であるディー・サイン株式会社が設立されてから、日本で発行される雑誌でYチェアが紹介される機会が増えていった。50年代から80年代にかけては、雑誌の数も現在と比べて少ないため、Yチェアが取り上げられた記事はそれほど多くはない。

　調べた限りにおいて最も古いものは、1958（昭和33）年5月に発行されたインテリア雑誌『new interior 新しい室内』No.84の「デンマークの家具」（鈴木道次）ページに載った「各種のデンマーク製の椅子」という写真である[*26]。6脚並んだ写真の右から2つ目にYチェアが写っている。これが、私（坂本）が調べた中では、最初に日本の雑誌に掲載されたYチェアの写真である。ただし写真掲載のみで、椅子に関する説明の記述はない。

　その2年後、同誌1960年2月号

[*26] P113に掲載。Yチェアと同時期（1950年）にCHS社から発売されたCH23は、1951年11月発行『工芸ニュース』19-6の「北欧の近代工芸」という記事の中で写真が掲載されている（右の図版の右上写真）。写真説明に「ハンス・ヴェグナアの椅子」とある。

No.103掲載の「デザイナーはどのような立場でデザインを考えねばならないか」（水之江忠臣）の記事に、ウェグナーの椅子やキャビネットの写真60点が掲載されている。Yチェアも載っているが、ここでも椅子などについて個別の記述はない。

1961年11月発行『工芸ニュース』29-8掲載の「デンマークに学んで」（剣持仁）にも、Yチェアの写真が載った。コペンハーゲンの家具ショップの写真の奥の方に小さく写っている。

1962年9月発行『工芸ニュース』30-3では、「デンマーク家具デザインの展望」（剣持仁）にもYチェアの写真が掲載されているが、「ハンス・ウェグナーの作品／肘掛け椅子：1950年」と描かれているだけである。おそらく『工芸ニュース』のこの号が、デンマーク家具やデザイナーについて詳しく日本に紹介された最初の記事であろう。ヤコブセンの椅子に対して、「the Ant / the Egg / the Swan」と通称での記載がある。

『室内』1961年6月号で、「デンマーク家具」（島崎信）の特集が組まれ、その記事の最初のページにYチェアの写真が大きく掲載された。しかし、写真説明はYチェアではなく、「Vチェア　設計／ハンス・ヴェグナー」と書かれている（P96参照）。

『new interior 新しい室内』No.84「デンマークの家具」に掲載された「各種のデンマーク製の家具」ページ。見づらいが、右から2つ目がYチェア。

1962年9月発行『工芸ニュース』30-3「デンマーク家具デザインの展望」ページ

113

東京オリンピック開催年の64年1月に伊勢丹で開催された「ハンス・ウェグナー作品展」の紹介記事が、『ジャパン インテリア』No.12（1964年3月号、JAPAN DESIGN INTERIOR Inc.）に「ハンス・ウェグナーの家具」のタイトルで掲載されている。Yチェアの写真も載っている。ただし、写真説明は「飾り椅子　オーク材　decorative chair material: oak」で、「Yチェア」や「CH24」の名称は文章にも見当たらない。

　このように、Yチェアは雑誌などで紹介され始めた。ただし、50年代後半から60年代にかけてYチェアが紙媒体で取り上げられていたのは、『工芸ニュース』や『室内』といった業界人向けのものが主だった。その後、次第に一般向けのインテリア誌や女性誌にも登場し、Yチェアは様々なメディアで紹介されるようになっていく。掲載内容は好意的なものばかりで、Yチェアの認知度アップに大いに貢献した。

　P186に、70年代以降にYチェアが雑誌やムックなどに掲載された記事の一部を紹介しておく。

3 ｜ Yチェアをどのような人たちが購入したのか
― 建築家などがYチェアを導入 ―

大半は一般住宅での
ダイニングチェアとしての使用

　Yチェアはどういう人たちが購入して使っているのだろうか。最近は、一般家庭での使用が大半である。もちろん、レストランやカフェから蕎麦屋に至るまでの飲食店、宿泊施設や公共施設の休憩室などでも使われている。しかし、家具店の感触からすると大半は一般家庭でのダイニング用が多い。家具店もダイニングチェアとして4脚セットなどで家庭用に販売するのである。一方で、1脚だけ購入

する一般客もかなり見受けられる。

1960年代後半から70年代にかけてYチェアがまだ日本ではめずらしかった頃、後述するが、建築家たちが導入したことにより広まっていったとされる[*27]。例えば、日本にYチェアが紹介された当初の60年代初め、住宅に納入された例が『新建築』1962年9月号に掲載されている。「廻沢の家」(設計：林雅子)という住宅が紹介されており、作業デスク用の椅子としてYチェアが1脚置かれた写真が掲載されている。

建築家が自ら設計した建物に Yチェアを納めた

1991年5月の『モダンリビング』No.75「インテリアコーディネート　家具と照明 賢い選び方・買い方」という特集で、「50人の建築家が選んだ私の好きな家具・照明」という記事がある。膨大なカタログの中から一つを選ぶので、集計結果がばらつく。そのため、50人のうち7～8人の得票があればベスト1に選ばれると書いてある。

ダイニングチェアのジャンルでの結果は、1位「Yチェア」8人、2位「キャブ」[*28]と「ザ・チェア」各2人ずつだった。選定理由として、「くつろいだ食事の場を演出する椅子としてデザイン座り心地ともに優れている」とある。

キャブ(cab)

*27　2014年発行の『名作家具のヒミツ』(ジョー スズキ、エクスナレッジ)のYチェアに関するページのタイトルは、「今の人気があるのは安藤建築のお蔭です」とある。このように、Yチェアを使っている建築家として安藤忠雄の名が取り上げられることが多いが、清家清、林雅子、宮脇檀など多数の建築家がYチェアを導入したり愛用したりしている。

*28　キャブ(Cab)。イタリアの家具・インダストリアルデザイナー、建築家であるマリオ・ベリーニ (Mario Bellini 1935～)がデザイン。スチールの楕円形パイプのフレームを、コードバン(馬のお尻から採った革)を縫製したカバーで包むように覆った椅子。

日本でどのようにして評判になっていったのか

Yチェアは、建築家が、自分が設計した物件に数多く置いたので愛用者が増えていったという説がある[*29]。それを裏付けるような結果でもある。また、この記事の中で、3人の建築家（光藤俊夫、宮脇檀、渡辺武信）が座談会でYチェアについて語っている。その一部を紹介する。

宮脇「まず、ダイニングチェアはYチェアがだんとつでしょう。8票取っている。」
光藤「ウィッシュボーンチェアというやつか。」
宮脇「実は、Yチェアは日本に合わないと思ってるんだ。アームの一番先端が食卓に当たるから、日本の狭いうちでは困るし、それにアームが横に出ているので、日本人みたいに立ち上がって横へ出ると必ずぶつかる。そういう意味で日本向きじゃないけれど、なぜあれが流行るかといえば、みんな勉強不足で選んでいるんだと思うんです。そう思わない？」
光藤「それよりも、ちょっと我々も飽きていない？　またこれかという感じしない？」
宮脇「実は僕も自動的にYチェアと答えそうになった。でも書いちゃいけないんだ。」
渡辺「ということは宮脇さんも使っている。」
宮脇「使ってます。この前張り替えたばかりで、確かに座りやすい。ウェグナーが設計した150本[原文ママ]の椅子に共通するけど、表面をコーティングしていない。中からじわっと木の油が出て光沢が出るそうで、だから使っていて飽きないし、座がやがて切れてくるんだけど、最近、座を張り替える商売もできた。」
光藤「やっぱり、そういうフォローができるというシステムがないと不便だもの。」
渡辺「名作であり、なおかつ使いやすい値段だということもある。ほかの名作は高いから。」
宮脇「キャブが2位だけど、キャブはYチェアより高いでしょう。私は書斎で使っているんだけど。しかし日本人の食卓用の椅子は広くて大きくて、女が横座りできるべきだと思う。その最小限がYチェアなのね。」

＊29　2013（平成25）年5月23日付け日本経済新聞夕刊「モダンデザインの系譜 4」（柏木博）に以下の記事が載っている。
「日本の住宅雑誌を眺めていて、ある時面白いことに気づいた。建築家が設計した住宅の、およそ半数近くが、デンマークのハンス・ウェグナーのYチェアを置いているのである。」

Yチェアを好きだという建築家が多いというアンケート結果が出たが、実際にプライベートで使っている人は多いのだろうか。

　『建築家の自邸』(鹿島出版会、1982年発行)という本で確認してみた。掲載者50人中5人(10％)の建築家がYチェアを自宅で使用している。同じタイトルで2003年と2005年に出版された『建築家の自邸』(枻出版社)には、2冊合計で60人の建築家の自邸が掲載され、そのうちの14人(約23％)の建築家がYチェアを自宅で使用していた。

　この数字はかなり高いと感じる。建築家は自分が気に入って、施主にも薦めるという場合が多いのかもしれない。第1章にも記したが、ほぼどんな空間に置いてもYチェアは映える[*30]。施主にも喜んでもらえる。建築家のお薦めトークが、Yチェアが広まった要因の一つであることに間違いはないだろう。

90年代以降、椅子の人気ナンバーワンに

　『モダンリビング』No.129(2000年3月)では、過去50年のバックナンバー236冊の誌面に掲載されたダイニングチェアの数を数えた記事が載っている。セブンチェアが96例、Yチェアが137例という結果が出た。セブンチェアの場合、商業施設など公共空間で使用される場合も多くあるので、おそらく日本ではセブンチェアの方が販売数は多いだろう。『モダンリビング』誌は、名前のとおり住宅が主要なテーマであるため、Yチェアの方が多かったのではないだろうか。Yチェアはカフェやレストランでも使われているが、一般住宅向けの販売が圧倒的に多い。

　また、『室内』No.477(1994年9月号)では、「名作椅子はどこで買えるか」と題して131脚もの椅子を写真付きで掲載し、デザイナー名、販売店とその連絡先を載せている。記事はそれだけだが、同誌には、毎号、巻末に資料請求専用ハガキがついている。その号に掲載された広告に対する資料請求ができるようになっていた。

＊30　『モダンリビング』No.75の3人の建築家の座談会で、宮脇檀は次のような発言もしている。「デザインが悪いから家具でもたせてもらう。フローリングで、白い壁で、あと何もなくて。Yチェアでとたんに締まるという。」

日本でどのようにして評判になっていったのか

117

そのハガキの宛名欄の下に、「ぜひ欲しい、あなたの名作椅子ベスト5をおしらせください。本号に掲載された椅子以外でも可。選んだ理由も。」と小さく記された文面に読者が反応し、181人から回答が送られた。その結果をまとめて、同誌1994年11月号でその報告をしている。

結果は、58人の圧倒的支持を得たYチェアが1位。2位がマッキントッシュのヒルハウス、3位がジオ・ポンティのスーパーレッジェーラ、4位は同数で、ガウディのカルベット、ヨゼフ・ホフマンのハウスコラー、ウェグナーのピーコックチェアだった。

スーパーレッジェーラ　　ヒルハウス

4 | カール・ハンセン&サン（CHS）社の日本法人設立

日本法人の設立によって、Yチェアの日本での販売数が増加へ

1990（平成2）年、ディー・サイン株式会社の設立によって、日本市場でのカール・ハンセン&サン社（CHS社）の基盤が出来上がった。

主にチーク材を用いたデンマーク製家具などを輸入・販売していたデンマーク人でのニルス・フーバー（Niels Huber）は、東京でフーバ・インターナショナル株

式会社を経営していた。SKデザイン事業部という部署でYチェアを取り扱っており、インテリア・プランナー向けに販売していた。

当時、すでにYチェアは日本でもウェグナーの椅子の代名詞の一つとして数多く販売されていたが、さらなるYチェアの可能性を感じたニルス・フーバーは、CHS社のヨルゲン・ゲアナ・ハンセン社長に日本市場での共同経営を提案した。

その提案は、CHS社の商品の価格や品質、ブランドなどをコントロールするためには、日本法人を設立することが重要で、日本国内に在庫を持つことにより、日本での商品の流通をより円滑にでき、納期も短縮できる。また、ペーパーコードの張り替えなどのメンテナンスも充実させれば、販売数も今以上に増やすことができるということであった。また、それらの費用はすべてニルス・フーバー（日本側）が負担することも提案された。

当時、フーバ・インターナショナル以外にCHS社と取引のあった日本の会社（販売店）は、主に5社あった。アクタス、松屋、キッチンハウス、ノル、大洋金物などである。CHS社は、年間1万脚のYチェアを製造していたが、納期はデンマークのCHS社に発注してから最短でも6カ月かかった。

もし、日本に在庫さえあれば、納期は格段に短縮される。家具販売店はコンテナ単位で商品を輸入していたが、その在庫を抱えるリスクがなくなる。日本での独占販売権をどこの販売店も欲しがったが、共同で日本法人を設立するという考えを持っていたのはニルス・フーバーだけであった。

フーバ・インターナショナル（株）SKデザイン事業部のYチェアのパンフレット。

日本でどのようにして評判になっていったのか

カール・ハンセン&サン社の日本法人、
ディー・サイン（D sain）社の設立

　Yチェアが発売されて40年後の1990（平成2）年、デンマークのカール・ハンセン&サン社（CHS社）と日本のフーバ・インターナショナル株式会社が50%ずつ出資しあって、東京にディー・サイン（D sain）株式会社を設立した。

　D sainはDesign、Denmark、Signなどからくる造語である。CHS社の家具はディー・サイン株式会社で販売し、それまで取り扱っていたチーク材の家具は、フーバ・インターナショナル株式会社で販売した。社名を「カール・ハンセン&サン ジャパン株式会社」にしなかった理由は、その他のウェグナーをはじめとした、デンマークの家具を販売したいという考えがあったためである。実際、数年後に、PPモブラー社[*31]やゲタマ社の家具も扱うことになった。

　社名にはデンマーク側と日本側の関連性がないため、統一したロゴをサレスコのデザイナーでもあったベアント・ピーターセンがデザインした。デンマークで発行されている雑誌『Design From Scandinavia』や『LIVING ARCHITECTURE』のCHS社の広告には、「Sales office：D sain K.K.」と書かれていた。現在、ロゴは古いロゴに戻されている。

日本法人の重要な役割は
家具の品質管理

　日本法人設立の目的の一つである家具の品質管理は、かなり改善が必要であった。日本市場の品質に対する要求はとても細かい。生活環境やライフスタイルが変われば違って当たり前である。それを無視したら販売に影響を及ぼしかねない。改善が必要な事柄を本社に伝え、少しずつ修正していった。

　当時、一番多いクレームは、脚先のガタつきであった。販売店への出荷前には

[*31] PPモブラー社（PP Møbler）。デンマークの家具メーカー。1953年、アイナー・ペーターセン（Ejnar Pedersen）と弟のラース・ペーダー・ペーターセン（Lars Peder Pedersen）によって設立された。設立後、ウェグナーの椅子のプロトタイプ製作などを手掛ける。90年にヨハネス・ハンセン社が廃業した後に、同社で製作していたウェグナーの椅子の多くをPPモブラー社が受け継いで製作している。主な椅子は、チャイニーズチェア（PP66、PP56）、ザ・チェア、ピーコックチェアなど。

必ず定盤の上に置き、ガタつきがある場合は修正して出荷をしていた。それでも納品先でカタカタ揺れるという連絡が入る。大抵の場合、置き場所を変えると大丈夫であったが、それだけ神経質に見ている証拠であるので、そこは徹底して検品を行っていた。ペーパーコードの張りの品質も重要なチェックポイントで、出来のよくないものは全て日本で張り替えていた。

　商品に問題があった場合、デンマークの工場に伝える必要があった。90年代は現在のようにインターネットが普及しておらず、デジカメもない時代だ。写真を撮ってフィルムを現像し、そこにコメントを添付して郵便でまとめて送っていた。

　当時、ウェグナーの長女であるマリアネ・ウェグナー（Marianne Wegner）がウェグナー事務所の代表としてウェグナーのデザインを管理していた。そして1992年から、生産終了になっていた商品の復刻などで再びウェグナーとCHS社の共同作業が始まった。Yチェアの生産は続いていたが、69年以降、20数年間にわたって新たな商品開発が途絶えていたのだ[*32]。最初に復刻した椅子はCH29（ソーホースチェア）である。

第二のYチェアを売り出そうとするが、やはり顧客はYチェアに反応

　日本での新たな販売体制は、少しずつだが順調に進んでいった。しかし、1996（平成8）年、ニルス・フーバーは病に倒れ、その年の11月に他界した。その後、フーバ・インターナショナル株式会社とディー・サイン株式会社の株を全てCHS社が買い取り、デンマーク資本100％の会社となった。

　ニルス・フーバー亡き後も、意思を受け継いだ日本のスタッフで会社は運営され、販売も順調に伸びていった。Yチェアは、特別な営業をしなくても注文がくる。しかし社内では、第二第三のYチェアに匹敵するような椅子を育てる必要があると話し合われていた。

＊32　CHS社の3代目社長に就任したニューゴード（社長在任期間1962〜88）は、経理畑出身でデザインや製作のことについて詳しくなく、ウェグナーとは相性が合わなかったようだ。

その候補はCH36とCH29だったが、顧客に人気があるのはやはりYチェアであった。CH36は、座面から下がCH24（Yチェア）とよく似た構造でもある（座面は、ペーパーコード編み）。アームがないので、狭い空間で使いやすい。また、CH36の方が、背が立っているので胃を圧迫せず、食事の際に使う椅子としてはYチェアよりも適している。しかし、Yチェアは斜めに姿勢をくずしても座れる。半円形のアームが上半身と腕を支えてくれるので、食事の後もそのままリラックスすることができる。

　CH29は、座り心地はよいが座面の傾斜がきつく、ダイニング用に適しているとはいえない。何より、折りたためそうで折りたためないという声が多かった[*33]。

　当時、ディー・サインは、晴海の展示場で年1回開催されていた東京国際家具見本市（1993〜95年、97〜2001年、03年、07〜08年）や、有明のビッグサイトに移転してからのインテリアライフスタイル展（2006〜09年）、東京デザイナーズウィーク（1998年、2003年）などに、ほぼ毎年参加していた。そこでは、Yチェア以外のウェグナーの椅子なども展示したが、注目されるのはどうしてもYチェアであった。

| CH29 | CH36 |

*33　CH29は、通称ソーホース・チェア（sawhorse chair）。または、ソーバックチェア（sawbuck chair）。1952年のデザイン。ソーホース（ソーバック）とは、ノコギリで材木を切る時に使う作業台の一種で、逆V字形の脚を持つ。その形状と似ているので、椅子の呼び名になった。少ない部品点数で作ることを考えた椅子で、座面合板を入れた部品点数は8点。現行品は、座面合板が二重なので部品点数は9点。

「椅子自体が営業している」ようなYチェアは、年間生産数が17,000脚に

　90年代以降、ほぼ毎月のように建築・インテリア関係の雑誌などにYチェアの紹介記事が掲載されるようになった。建築雑誌に掲載される物件の写真に使われる回数も多かった。その撮影用にYチェアの貸し出しもしていた。地方のインテリアショップでのイベントなどにも、頻繁に貸し出した。

　まさに、椅子自体が営業をしているようなものであった。1990年にディー・サイン株式会社が設立されてから、2010年までの20年間で、約10万脚のYチェアが日本で販売された（P22の＊9参照）。

　2002年、デンマーク本社の社長がヨルゲン・ゲアナ・ハンセンから弟のクヌッド・エリック・ハンセンに交代する。工場もオーデンセからオーロップ[*34]に移転し、より機械化された工場に生まれ変わった。03年10月には、日本の社名も「カール・ハンセン＆サン　ジャパン株式会社」に変更され、フーバ・インターナショナル（株）の頃から長い間営業を続けてきた東京・渋谷区西原のショールームを南青山に移転した。また、物流や検品作業・座の張り替え作業などを行う倉庫はディー・サイン設立時点から東京にあった。現在も、東京の調布市にある。

　オーロップの新工場は、より機械化され生産数が増加し、品質も安定化して供給できる体制に変わっていった。Yチェアの発売当時は売るのが難しいとされ、コペンハーゲンの2店舗でしか販売されていなかったが、発売後50年を過ぎた2001年の時点で年間17,000脚のYチェアが製造されるようになった。

ウェグナーが500脚以上も手掛けた椅子の中で、最も多く作られたYチェア

　ハンス J.ウェグナーは健康上の理由から1993年に現役を引退していたが、

＊34　オーロップ（Aarup）。オーデンセより西方に20数kmの、フュン島西部に位置する町。

日本でどのようにして評判になっていったのか

2007年1月26日、92歳で天寿を全うする。同年2月10日付けの朝日新聞朝刊にもその記事が掲載された。生涯で500脚以上の椅子を世の中に送り出し、その中で最も多く製造された椅子はCH24(Yチェア)である。

2001年2月発行の『BO BEDRE』というデンマークのインテリア雑誌に、「ARVTAGERNE」(相続人、継承者の意)というタイトルで、ウェグナー、モーエンセン、ヤコブセン、ケアホルムの子孫たちの話が載っている。その中で、ウェグナーの長女マリアネ・ウェグナーは、次のように語っている。

「父親のデザインを整理する作業を8年間続けており、いずれ、いくつの家具がデザインされたか明らかになるだろうが、少なくとも、1点でも作られた家具は800から850はあり、残された図面は2,500あまりになる」

「Yチェア」デザイン

ハンス・ウェグナーさん(デンマークの家具デザイナー)米紙ニューヨーク・タイムズが8日までに伝えたところによると、1月26日、コペンハーゲンで死去、92歳。

世界的に知られる家具デザイナーで、背を支える支柱が「Y」字形の「Yチェア」は日本でも人気。同紙によると、1960年の米大統領選で民主党のケネディ候補が共和党のニクソン候補に勝利する大きな要因になったテレビ討論で、両候補はウェグナーさんのいすに座った。(共同)

2007(平成19)年2月10日付け朝日新聞朝刊に掲載されたウェグナーの死亡記事(共同通信配信)。＊実際の掲載紙面のレイアウトを一部変更しています。

日本法人が存在するもう一つの意義は、模倣品への対応

ウェグナー逝去の数カ月後、新たにCHS社日本法人の存在が必要になる事件が起こった。模倣品の出現である。あたかもウェグナーが亡くなるのを見計らって

いたかのようなタイミングで模倣品が出始めた（第5章参照）。

実は、ディー・サイン株式会社が設立された当時から模倣品問題はあった。スペイン製のYチェアもどきを販売している家具店には、警告して販売を停止してもらった。その模倣品は、事務所の裏の倉庫の柱に吊るされていた。ブラック塗装されたその模倣品は、遠くから見ると本物との違いが分かりにくいが、まず、座面の張りパターンが違っていた。細部の作りも甘く、面取りが滑らかではなく角が立っており、接合部は隙間だらけであった。その当時、機械が発達して安く手に入るようにならない限り、Yチェアなどの木製家具の模倣品を安く作るのは難しいだろうと考えていた。しかし、それから20年近く経って中国製の模倣品が登場した。

スペイン製のYチェアもどきの模倣品。

日本のみならず世界中のメーカーが、人件費の安い中国にこぞって工場を移転し、中国が世界の工場として機能した。そのため技術や設備が充実し、模倣品を作る下地が出来上がった。また、景気が低迷してデフレが進み、より安いものを求める需要が増えたことで模倣品が出現してきた。戦後の日本は模倣品を製造して海外に販売する側だったが、現在は海外の工場に作らせ、それを販売する側になっている。60年以上経っても立場が変わっただけで、この模倣品に関する環境はほとんど進歩していない。

Yチェアの模倣品対策のために、立体商標登録へ

2011（平成23）年6月30日、Yチェアに関する記事が各新聞に比較的大きく掲載された。その記事は、インターネットのニュースでも多くのサイトで取り上げられ

た。そのため情報が広がるのも早く、その日の朝から数日間は取引先から記事についての問い合わせの電話やメールがCHSジャパン社に数多く寄せられ、対応に追われる日々だった。

　その記事というのは、Yチェア（CH24）を立体商標として認める判決が知財高等裁判所であったというものだ。ここまで書いてきたとおり、Yチェアは、デンマークのハンス J.ウェグナーがCHS社に依頼されて、1949年にデザインした椅子の中の一つである。生涯に500以上の椅子をデザインしたといわれるウェグナーがデザインした椅子の中で、最も多く生産され、現在も販売されている。デザイナーの名前やどこでだれが作ったかは知らなくても、テレビCMや雑誌などで、この椅子を見たことがあるという方は多いだろう。

　Yチェアの模倣品対策を行った結果、立体商標登録の記事が新聞などで報道されるに至った。それではなぜ、立体商標を取得しなくてはならなかったのか。立体商標とは何なのか。そもそも、模倣品とはどんなものなのか。次の章で詳細に見ていきたい。

2011（平成23）年6月30日付け朝日新聞朝刊に掲載された、立体商標登録の記事。
＊実際の掲載紙面のレイアウトを一部変更しています。

第5章

Yチェアの模倣品を見分ける方法とコピー対策

――Yチェアの立体商標登録までの道のり――

　近年、人気の高い椅子の模倣品（コピー商品）が数多く販売されている。「ジェネリック家具」という言葉も生まれた。以前、Yチェアも10数種類の模倣品が出回っていた。その模倣品販売を阻止するため、カール・ハンセン＆サン　ジャパン社は立体商標を登録する（担当したのは、本書共著者の坂本）。この章では、本物と模倣品の比較、立体商標登録までの過程などを紹介し、ジェネリック家具についての考察も行う。

どれが本物？ ニセモノ？

写真のYチェアの中に、ニセモノ（模倣品）が混じっています。
どれが本物かニセモノか当ててみてください。答はP134。

Yチェアの模倣品を見分ける方法とコピー対策

1 │ 様々なタイプのYチェア模倣品が出回り始めた

「ジェネリック」と呼ばれる模倣品が
増加の一途

　それは、ハンス J.ウェグナーが亡くなった2007年、ある取引先からカール・ハンセン＆サン ジャパン（CHSジャパン）社にかかってきた電話から始まった。
「何かおかしなことをしている業者がいるので、確認してほしい」
　教えてもらったウェブサイトを見てみると、製造途中のYチェアが並んだ工場の写真が出ていた。しかし、どこかデンマークの工場とは違う。角ノミで開けられたホゾ穴、幅の狭い材料の積層材。デンマークでは、決してそのような作り方はしないので、数枚の写真を見ているうちにすぐに模倣品の製造工場だとわかった。そのホームページは、以前からブックマークしていた日本の小売店のものだった。
　ホームページには、Yチェアの他、デンマークの家具メーカーなどが現在販売している商品と同じデザインの家具が、いくつも載っていた。そこでデンマーク大使館に相談し、カール・ハンセン＆サン社（CHS社）をはじめとするデンマークのメーカー5社の連名で、大使館から販売差し止めを求める警告書をその小売店宛に送付した。しかし当然ながら、そんなことで簡単に販売をやめるはずもなく、その間にも模倣品を販売するネットショップは増え、「ジェネリック」と呼ばれる家具は種類を増していった。

よく似たものから歪んだものまで、
コピーの精度は千差万別

　Yチェアの模倣品は、模倣品の出現から立体商標登録までの約4年間で10種

類ほど見つかった。見た目をとてもよく似せたものから、潰れて歪んだような形のものまで千差万別。価格は、1〜4万円代で、オリジナルの半分から4分の1くらいの価格帯だった。なかには3脚セットを、オリジナルのYチェア1脚分とほぼ同じ価格設定で販売しているショップもあった。

　模倣品の商品名は、CHS社の登録商標である「Yチェア」や「ハンス J.ウェグナー」をそのまま使用した、明らかに商標権を侵害している場合もあれば、「Y型ダイニングチェア」や「Yアームチェア」「北欧チェア」「ペーパーコードチェア」「H.J.W chair」など、Yチェアを連想される単語を使っているものもあった。

　商品説明については、「中国製」と明記されてあっても、「ハンス J.ウェグナーがデザインした」「カール・ハンセン社のYチェアを中国で製造したリプロダクト」「ハンス J.ウェグナーの超ロングランヒット」「Yチェアのリプロダクト製品」「オリジナル製品を忠実に再現」といった説明などとともに、ウェグナーの略歴や顔写真なども掲載されていた。

　このような状況を受けて、CHSジャパン社では模倣品対策について検討を始めた。その結果、Yチェアの立体商標の登録を目指すことになる。その経緯については、P140から詳述する。その前に、まず本物と模倣品との違いを見比べておこう。

2 | 本物のYチェアと模倣品を比べてみると…

模倣品は、
とりあえず形にすることが最優先

　模倣品と本物のYチェアには、大きな違いがある。模倣品といっても、いくつか種類がある。ぱっと見ただけではわからない比較的完成度の高いものから、「Y

チェア」「ハンス J.ウェグナー」と明記しながらも、背板のY形状と半円形のアームが何となく似ているだけのものまで様々である。よく似せた模倣品も、一見何となくモヤモヤした感じがしてどこかしっくりこない。完成されたデザインほど、少しバランスを崩したら違和感が大きくなるのだろう。椅子のサイズは、少しでも変わると座り心地に大きく影響が出る。接合部の加工方法の選択は、耐久性や製作工程の効率に大きく影響を及ぼす。

　一番すぐに目につく違いは、後脚の上部のカーブである。このカーブが滑らかですっきりしていないとモヤモヤする原因になる。後脚だけではなく、各部品の面取りが滑らかに加工されていない場合も同様である。

　接合部分の仕口は、通常ならその椅子が壊れずに長く使えるような工夫がされているもので、細心の注意を払って加工される。そのように作られた椅子は、修理しながらでも長く使える。一方、模倣品では、とりあえず形にすることが最優先で、各接合部の仕上がりには隙間が多く、注意が払われていない印象がある。抜けてしまうのを防止するために、ホゾの横からネイラー（釘打ち機）でピンを打ち込んだものまであった。これは、抜けにくくはなるが、修理したい時に厄介である。形あるものはいつか壊れる。壊れた時にどう対処できるかを考えることも、ものを作る場合には大切なことだと思う。

ペーパーコード以外の素材で
仕上げられた座もある

　模倣品では、薄い材料を積層して厚みのある材料に加工した後に、各部品を削り出している場合がある。直径25㎜ほどの貫でさえ、そのように積層して加工され、部品表面に積層のラインが表れている。アームや後脚も同様に加工され、継ぎだらけの椅子も見受けられる。

　日本で販売されていたYチェアの模倣品は、確認した限りおよそ10種類ほどで、

座面がペーパーコードではないものや、材質・塗装の違いを入れると、少なくともその倍以上はあったのではないかと思われる。主に、中国の深圳で製造されていたようだ。中国工場のホームページで写真を見ると、Yチェアだけでなく、あらゆるものが作られているのが見て取れる。そこに掲載された写真のいくつかは、本物を製造しているメーカーのホームページやカタログから写真を転用していた。

では、本物と模倣品の写真を見ながら細部にわたって比較していこう。まずは、模倣品にも様々なタイプがあるということで、3種類の模倣品を紹介する。

様々なタイプの模倣品

ディー・サイン（株）設立当時に出回った模倣品（スペイン製）
座のペーパーコードの編み方が明らかに異なる。

ゼブラウッドと思われる材で作られた椅子（中国製）
CHS社ではゼブラウッドのような南洋材を使っていない。

積層した上にフィンガージョイントされた箇所。この写真では、3つの木材が継ぎ足されている。材はビーチ。

アームがフィンガージョイントの椅子（中国製）
写真では見えないが、アームはフィンガージョイントで材をつなげている。材はウォルナット。ビーチ材の同じタイプもある。

本物とニセモノ(模倣品)の比較

　P128とP129に、本物と模倣品を並べた写真を載せている。本物は、P128左とP129左側2点。P128右とP129右側2点は模倣品である。

　この模倣品は、当時(2007年頃)販売されていたYチェアのニセモノの中でも、一番よくできていた椅子だ。とはいっても、全体的な印象はどことなく違和感を覚える。一見しただけでは区別がつかないかもしれないが、細部を比較すると違いは歴然としている。後脚のカーブ形状や太さなど、粗が目立つ。

1990年製造のYチェア。オーデンセの旧工場で製造。

2008年製造のYチェア。オーロップの新工場で製造。

模倣品。背が本物に比べて、やや傾いている。

椅子(模倣品)の歪み。わかりづらいが、右に傾いている。組み立て角度が一定に保たれていない。

[1] 細部の比較

背板（Yパーツ）

　本物は成形合板で作られ柔軟性と安定性を確保している。厚みは9mm。ねじって組み立てるのに問題のないサイズで、柔軟性がある。模倣品の厚みは6mmで、本物より少し薄い無垢材。9mmの無垢材では、ねじって組み立てることができなかったので、6mmに薄くしたのかもしれない。

側面から見た背板。左：本物（成形合板）、右：模倣品（無垢材）。

模倣品の背板に本物の背板を合わせてみると、模倣品の背板が薄いのと直線的なラインであることがよくわかる。

背板と座枠のバックサポートを接合するホゾの部分が、模倣品（右）には胴付きがない。

脚

　後脚のカーブをコピーするのが一番難しい。どのようにテーパーをつけるかはセンスと技術が問われるが、模倣品は写真で見ても太く贅肉がついたようなカーブである（一番太いところで、本物40㎜、ニセモノ42㎜）。この模倣品の後脚の断面は完全に丸くなっていない。触るとでこぼこしている。どうやら倣い加工機を使わずに、ヤスリで丸くしているようだ。ヤスリの跡も残っている。

模倣品に本物（左）の後脚を合わせてみる。

模倣品に本物の前脚を合わせてみる。

左の部材が本物。模倣品の脚（右）のホゾ穴が大きく、強度に不安がある。

後脚の上部。一番太いところが、本物（左）は40㎜。ニセモノ（右）は42㎜。

アーム（左：本物、右：模倣品）

模倣品（右）は3cmほどアームが長い。後脚との接合部分と背板（Yパーツ）の接合の間隔が長いため、模倣品の背は後ろに少し傾いてしまう（P134左下の写真参照）。

座枠（左：本物、右：模倣品）

貫（左：本物、右：模倣品）

ペーパーコード

　ペーパーコードの材質にも違いがある。写真の模倣品の座には直径4mmのレースタイプのペーパーコードが使われていた。強度はありそうだが、張りが緩く隙間が多いので、数カ月で緩んでしまうだろう。張り方は、「20年ほど前に多かったYチェアの張り方」（第6章参照）と同じである。おそらく、その頃のYチェアを見て真似したのだろう。アームの傾斜や脚先の形状をみると、2003年頃より以前の古いYチェアと似ている点が多く見られる。

最初のペーパーコード編みの部分で、釘ではなくテープで留めている。写真は、上下どちらも模倣品。

[2] 接合部分の比較

　ニセモノの椅子の接合部分は隙間が目立ち、ほぼ全ての接合部をパテで埋めてふさいでいる。その原因は、ホゾの加工方法や精度の問題からくる。

　本物のYチェアのホゾは、挽物であるフロントバー（前貫）とバックバー（後貫）と脚との接合、アームと後脚の接合以外はすべて胴付きホゾである。ニセモノは、丸ホゾか大入れ接ぎで接合されている。

　ニセモノは、仕口を単純にして、簡単に作ろうとした工夫がみられる。しかし、ホゾに胴付き部分がないと、いくら正確にホゾ穴が加工できたとしても、仕上がりのサイズや接合角度が一定にならない。そのために、ニセモノは歪んでいる。

　また、ニセモノは、なぜか貫の位置が微妙にずれている。本物を計測して真似すればそのような違いはないはずだが、そこまでのこだわりはなく忠実に模倣しようとはしていない。憶測だが、別の中国の工場が作った模倣品を、さらに模倣したためにこのようなサイズの誤差が生じているのかもしれない。とにかく、安く簡単に作ろうとしている。材料の継ぎはぎや、通常であれば使わないような強度に問題のある材料の使用などは、アームをフィンガージョイントで接続した模倣品によく見られる。このニセモノには、そのような点は見られない。

後脚とアームの接合（模倣品）

後脚と背板の接合（模倣品）

前脚と貫の接合（模倣品）

座枠や貫のホゾ（右が模倣品）。
ホゾの胴付きをなくし加工を単純化させている。後座枠（バックサポート）にだけ胴付きがみられるが、これは意図したものではなく、丸くホゾを作ったらできてしまっただけである。この胴付きは、脚の側面にぴったり合うわけではないが、ペーパーコードを張ってしまえば隠れて見えなくなる部分である。
左側の本物の部品は、組み立て前の座枠や貫。右側の模倣品の部品は、新品の完成品を分解したもの。このように、簡単に破損することなく椅子を分解できてしまうということは、加工や接着に問題があるという証拠である。

貫のホゾと後脚のホゾ穴（右が模倣品）。

後脚と座枠のバックサポートの接合（模倣品）

Yチェアの模倣品を見分ける方法とコピー対策

139

3 Yチェアの立体商標登録

模倣品のYチェアは、
主にネットショップで販売

　Yチェアの模倣品が出回り始めた2007年。取引先から、模倣品販売業者の存在について連絡を受けたカール・ハンセン&サン ジャパン社（CHSジャパン社）では、模倣品対策に乗り出した。まず状況を知るために、インターネットの検索エンジンで「Yチェア」や「ハンス J.ウェグナー」というキーワードを入力すると、模倣品を簡単に見つけることができた。本物より先に模倣品が出てくるほどだった。その数があまりにも多く、どこから対処していけばいいのか悩むくらいにネット上で瞬く間に増殖していた。
　そこで、商標権、意匠権、不正競争防止法などの観点から、模倣品対策を考えていくことにした。

[1] 商標権での対応策

商標権侵害の警告書を
業者へ100件近く発送

　商標とは、「商品やサービスの提供者が、他社の商品やサービスと区別するために使用する標識」のこと。その標識となるものには、文字、図形、記号などがある。商標権とは、「特許庁に登録された商標を独占的に使用できる権利」である。

当時（2007年）、CHSジャパン社が所有していた商標権（名称に関して）は、「Yチェア」「Hans J. Wegner」「Carl Hansen & Son Japan」の3つの商標権であった。「Yチェア」と「Hans J. Wegner」は、ディー・サイン株式会社の頃に出願し登録されている。これらの商標権に対して侵害があった場合は、その模倣品販売業者に対して警告書を送り、商標の使用差し止めを求めた。

　商標の使用を停止させることは、正当な権利があれば難しいことではない。しかし、次から次へと商標権の侵害が出てきた場合、その都度、警告しなくてはならない。昨今、インターネットでの販売量が増えているが、ネットショップは次から次へと現れては消えていく。そのため、いたちごっこの様相を呈し、対策は非常に困難であった。

　Yチェアの模倣品販売業者へは、個別に郵送したものも含め100件近い警告書を送付した。商標権侵害である旨を明示して、商標の無断使用を取りやめてほしいと要求すれば、大抵の場合、1〜2週間で販売業者のホームページからは削除されていた。

　けれども、肝心の模倣品自体はなくならない。商標権（名称に関して）のことだけを考えたら、模倣品の販売業者は、椅子に別の名前をつけて販売すれば商標権侵害にならず、商売を続けてできることになる。ただし実際には、模倣かどうか考える上で、不正競争防止法も考慮に入れて判断しなくてはならない。

ネットショップによる商標権侵害には、プロバイダ責任制限法で対応

　インターネットの検索エンジンで「Yチェア」を入力した際に、模倣品が上位にリストアップされること自体が、商標権の侵害になるのではないかと考えられる。模倣品の販売業者が自分のウェブサイトに顧客を誘導するために、「Yチェア」や「ハンス J.ウェグナー」などの登録商標をメタタグ*1に使った場合、不正な顧客誘導が

*1 メタタグ（metaタグ）。インターネットユーザーが入力したキーワードに関連したウェブサイトを、検索エンジンが表示するためのHTMLコードで、作成したウェブサイトに顧客を誘導するために使う。ブラウザ上には表れないため、インターネットユーザーの目にはつかない。ただし、ブラウザでソースを表示する機能を使えば、誰でもメタタグを見ることができ、サーチエンジンでもメタタグが表示される場合がある。また、description meta-tagかkeyword meta-tagかによっても、商標権侵害の判断が分かれていた。（H17.12.8大阪地裁平成16（ワ）12032）

参考：日本弁理士会アーカイブ『メタタグの使用と商標権侵害』酒井順子著

行われ、商標権者が所有する商標としての機能（出所表示機能）を侵害する可能性があるためだ。しかし、当時（2007年）、日本においてはメタタグに他人の商標を無断で使用することが、直ちに商標権の侵害との判断にはなっていなかった。

ウェブサイトで商標権や著作権の侵害が認められた場合、「プロバイダ責任制限法」*2での対策が可能だ。楽天やYahooが管理しているようなネットショップの場合、商標侵害の報告を受けたら、ネットショップ管理運営者は権利侵害箇所を削除しなくてはならない義務がある。「商標権を侵害する商品情報の送信を防止する措置の申出」という所定の書式に則り、権利侵害箇所と所有している権利を明確に示して申し出をすれば、権利侵害された情報の送信を削除させることができる。ただし、管理運営団体ごとにまとめて対処できるという利点はあるが、店舗ごとに申出書を作成しなくてはならないので手間はかかる。

ジェネリック、リプロダクト、レプリカ……。
模倣品は、心地よい響きの言葉に置き換えられた

Yチェアの模倣品は、「ジェネリック」や「リプロダクト」などの言葉に置き換えられて、「ジェネリック家具」というジャンルの家具として販売されていた。模倣品、コピー商品、ニセモノ、バッタモン、イカモンといった言葉より、遥かに心地よい響きがする。

ジェネリック（generic）という言葉の元々の意味は、"general"から派生した「一般的な」を意味する。医薬品業界では、後発医薬品のことを指す。特許権が切れた医薬品のことで、薬を開発するための研究開発費用がかかっていないため、安い価格で販売できるとされている*3。ジェネリック薬品の名称から、世間一般に「ジェネリック」という言葉が広まった。

それでは、先発医薬品と後発医薬品は同じだといえるのだろうか。後発品は、特許権を取得して販売していた先発医薬品とは製造するメーカーが異なるだけではない。有効成分は同じでも、効能に違いが生じる場合もあるらしい。例えば、

*2　正式名称は「特定電気通信役務提供者の損害賠償責任の制限及び発信者情報の開示に関する法律」。
*3　医薬品には4つの特許が存在する。「物質特許」「製剤特許」「製法特許」「用途特許」である。このうち最も重要な特許は「物質特許」。これは、薬の有効成分に対する特許である。ジェネリック医薬品の場合、この有効成分を利用しただけのものもある。ということは、その有効成分がどこでどのように効くようにするかをコントロールするための添加物や薬の形状（錠剤、カプセル、粉末など）が先発医薬品と違っていても、承認された後は「何々に効く薬」として販売できる。

製剤特許が切れていなければ、薬の形状を変えなくてはならない。当然、薬が溶ける場所や速さが変わるので、効き目に差が生まれる可能性もある。ジェネリックとして販売されている薬の間でも、微妙な違いが出ることもあるのだ。

そのジェネリックという言葉を使って、意匠権が切れた家具の工業製品が「ジェネリック家具」と呼ばれている。主に東南アジアや中国などで再生産されたものだ。この「ジェネリック」いう言葉はあまり使いたくないが、説明していく上で避けられないので仕方なく使用する。

[2] 意匠権での対応策

意匠権には、新規性や工業デザインなどの条件がある

意匠権とは、端的に言ってしまえば、「物の意匠（デザイン）を独占的に使用できる権利」「デザインを保護する権利」のことである。法律上、意匠は次のように定義されている。

「物品の形状、模様若しくは色彩又はこれらの結合であって、視覚を通じて美感を起こさせるもの」（意匠法第2条）

意匠権は、どんなデザインであっても保護する権利を有しているわけではない。ある一定の条件を満たす必要がある。それは、工業上利用性（工業デザイン）、新規性（新しさ）、創作非容易性（簡単に創作できない）などである。したがって、工業上利用性にあてはまらない芸術作品は対象外となる。

意匠権の保護期間は、登録から20年である（平成19（2007）年4月1日より現

行の意匠法が施行。それ以前は15年）。Yチェアは意匠権の登録をしていなかったので、元々、保護されていなかった。新規性という点では、デザインが発表されてから数十年経った後の登録は、新規性を欠くため不可能である。このような理由から、意匠権でのYチェア模倣品の排除はできなかった。

「保護期間が過ぎたから製造販売OK」という、ジェネリック家具業者の主張

　意匠権の取得には時間がかかる。そのため、意匠権の出願から登録までの期間に模倣されないように、発表されてから3年間は不正競争防止法で護られている。また、意匠権を取得している場合の保護期間は登録から20年である。

　ジェネリック家具業者は、「それらの期間を過ぎたものは、パブリックドメイン（公共財産）になる」と主張している。しかし、果たしてそれは正しい解釈なのだろうか。また、医薬品と同様に工業製品のデザインを考えていいのだろうか。模倣について考える際に、そこに関わる複数の法律を総合して考える必要もある。また、司法の判断はその時代の状況によって変わっていく。

　家具などの工業製品でジェネリックとして販売対象となっているものは、1940年代から60年代にかけてデザインされ、今もなお製造が続いているロングセラー商品である。言い換えれば、長い期間にわたって需要者（消費者だけではなく、商取引を行う事業者などを含む）に支持された、確実に売れる商品でもある。Yチェアもその中に含まれる。だからこそ、ジェネリック家具業者は人気商品と同じようなものを販売して、その恩恵にあやかりたいわけである。

　これらの「人気が保証された商品」は、意匠権を出願していたとしても、とうの昔に保護期限は過ぎている。意匠権の観点だけから判断すると、ジェネリック家具の販売業者の主張は正しいとはいえなくもないが、不正競争防止法の観点も考慮に入れて判断すべきである。

[3] 不正競争防止法での対応策

不正競争防止法に違反かどうかは、裁判でしか決着がつかない

　意匠法で護ることができないのなら、打つ手はないのではないかと思われるかもしれないが、不正競争防止法という法律が存在する。文字通り、不正な競争を防止するための法律で、競争相手の情報を不正に取得したり、虚偽表示をしたり、周知・著名な商品の形態を模倣する行為を禁止している。

　1940年代から60年代にかけてデザインされ、今もなお製造が続いているロングセラー商品を真似した「ジェネリック」や「リプロダクト」と呼ばれているような商品は、この不正競争防止法に触れている可能性がある。

　まず、法律では「模倣」とはどのように定義されているのか。不正競争防止法第2条5項では、以下のように書かれている。

「この法律において『模倣する』とは、他人の商品の形態に依拠して、これと実質的に同一の形態の商品を作り出すことをいう。」

　単純明快である。それでは、「不正競争防止法に違反する行為」とはどのようなものなのか。不正競争防止法第2条第1項第1号と第2号を要約すると、次のようになる（実際の条文は、P147参照）。

「需要者の間に広く認識されている（周知もしくは著名）ものと同一もしくは類似の商品や表示を使用して、その商品や表示を使用した商品を売買もしくは、販売

のために展示し、他人の商品又は営業と混同を生じさせる行為（周知表示混同惹起行為）」

　周知であるかどうかの判断は、「長期的な使用や宣伝広告、販売数量などによって、需要者に広く知れ渡り、その形態が特定の事業者の商品であると浸透しているか」を勘案して判断される。要するに、「その商品が、長い年月の間に、製造販売している会社名とともに広く世間一般で知られており、多数の人に使われているか」ということだ。また、「混同」は、現実に起こっている必要はなく、混同を生じる可能性があるというだけで十分である。
　「周知」と「著名」は区別されている。著名と判断されれば混同を生じる可能性がなくても、模倣すると不正競争行為となる。著名の方が、より一層広く一般に認知されているということである。
　「周知」と「著名」をだれが判断するかといえば、裁判所である。しかし、模倣品販売業者に対して、商標権や不正競争防止法に触れていると主張したところで、現実には、商標の無断使用を止めることはできても、模倣品の販売自体は止まらない。商標権は、登録されることによって権利が発生するが、不正競争防止法違反があるかどうかについては裁判をしなければ決着がつかない。言い換えれば、裁判までしないと模倣かどうか判断されないことを利用して、模倣品販売を続けているともいえる。

　模倣品が出現した場合、以上の三つの法律（意匠法、商標法、不正競争防止法）を基に模倣品対策を考えるのだが、実際に裁判を起こすには時間も手間も費用もかかる。その上、裁判をしてみないと結果がどうなるかわからないのでは、やる気も失せる。正規品を製造してきたメーカーにとっては悩ましい問題だ。実際に、Yチェアはこのような状態に置かれていた。ジェネリックやリプロダクトと呼ばれるものは、このような、日本の法律上の環境の中で広まってしまった。

> (不正競争防止法第2条第1項第1号、第2号)
> 第2条第1項第1号
> 他人の商品等表示（人の業務に係る氏名、商号、商標、標章、商品の容器若しくは包装その他の商品又は営業を表示するものをいう。以下同じ。）として需要者の間に広く認識されているものと同一若しくは類似の商品等表示を使用し、又はその商品等表示を使用した商品を譲渡し、引き渡し、譲渡若しくは引渡しのために展示し、輸出し、輸入し、若しくは電気通信回線を通じて提供して、他人の商品又は営業と混同を生じさせる行為
>
> 第2条第1項第2号
> 自己の商品等表示として他人の著名な商品等表示と同一若しくは類似のものを使用し、又はその商品等表示を使用した商品を譲渡し、引き渡し、譲渡若しくは引渡しのために展示し、輸出し、輸入し、若しくは電気通信回線を通じて提供する行為

[4] なぜ、Yチェアに立体商標が必要だったのか

著作権を主張して対応する策は、現実的ではなかった

　ここまで述べてきたように、商標権や意匠権、不正競争防止法を基に模倣品であるとして警告したものが本当に模倣品なのかどうかは、裁判をしてみないと判断できない。模倣に対して警告した場合、文字商標権の不正な使用は防ぐことができても、模倣品自体の販売停止まではなかなかたどり着くことができず、ただの主張で終わってしまうのが現実である。それならば、著作権はどうなっているのかという疑問を持たれる方は多いと思う。
　著作権法では、応用美術*4 を対象外とするといった記述は、その条文の中に一

*4 応用美術とは、簡単にいえば「美術を実用品に応用したもの」「実用性や有用性を踏まえた美術のこと」。絵画や彫刻などの純粋美術と対する概念とされる。グラフィックデザイン、インテリアデザイン、工業デザインなどは応用美術と考えられる。

切書かれてない。第2条1項1号と第2条2項の定義は以下のとおりである。

> 著作物　思想又は感情を創作的に表現したものであって、文学、学術、美術または音楽の範囲に属するものをいう。(第2条1項1号)
> この法律にいう「美術の著作物」には、美術工芸品を含むものとする。(第2条2項)

　この条項を読むと、「応用美術である工業製品はどうなのか」という疑問が湧いてくる。単純に考えれば、応用美術は美術工芸品に含まれるようにも思えるが、あえて「美術工芸品を含む」と分けて書き加えられている。この意図は何かあるのだろうか。「美術工芸品＝観賞するためのもの」として、応用美術は著作権の保護対象外だとする専門家の意見がある。しかし、椅子などの生活用品は、今までに美術館で鑑賞のために展示されてきた事実もある。応用美術は実用品としての機能性は大前提として必要であっても、「観賞するという美術的要素」や「創作者の思想」も含まれている場合があるように思う。応用美術の著作性については、専門家の間でも様々な見解があり、著作権での保護対象は国によっても異なる[*5]。
　このような不明瞭な条文が、模倣品の問題をさらにややこしくしている。著作権について判断する場合、過去の判例を基準にするしかないが、過去において、応用美術である工業製品の著作性を認められなかった判例がいくつもある[*6]。このような状況から判断して、残念ながら、2007(平成19)年の時点では著作権によって応用美術であるYチェアの模倣品対策をすることは現実的ではなかった。

民事訴訟ではなく、立体商標登録を目指した理由

　模倣品の出現を確認した直後から、CHSジャパン社では模倣品に対して今後

[*5] 各国の応用美術の著作性についてポイントを記す。フランス：著作権法で、保護される対象に「応用美術の著作物」と明示されている。アメリカ：「外観において注意を引き、または、特徴的な実用品の創作的デザイン」が保護対象となると明示。デンマーク：応用美術は、映画、写真、芸術、建築と同じく保護対象とされている。イタリア：「創作的および芸術的価値を有する工業デザインの著作物」と条件付きで保護対象としている。
参考：CRIC著作権情報センターのデータベース

[*6] 1990(平成2)年2月14日、家具デザイナーの新居猛がニーチェアという世界的に認められた折りたたみ椅子の著作権侵害を訴えた裁判では、「実用を兼ねた美的創作物として意匠法など工業所有権法による保護をうけることは格別として、それ自体が実用面及び機能面を離れて完結した美術作品として専ら美的鑑賞の対象とされるものとは言えない。」との判決が出た。
2015(平成27)年4月14日　トリップ・トラップ(ピーター・オプスヴィックがデザインし、ノル

どのように対処していくかを、専門家を交えて話し合った。(坂本が)その頃たまたま数年前に読んだ本の中に、立体商標の話が載っていたのを思い出した。

その時の会議では、模倣品販売業者に対して民事訴訟をおこすという案も出た。不正競争防止法に則って、Yチェアの模倣であることを主張するためには、「自他商品識別力」[*7]と「周知著名性」[*8]を証明しなければならない。Yチェアという椅子が、需要者の間で広く知れ渡り、その商品を見ただけで、どのような商品なのかがわかることを証明するわけである。

しかし、民事訴訟には問題がある。裁判に勝てば、損害賠償金を手にすることができる上に、同様の模倣品を販売する業者に対しての抑止力になるかもしれない。しかし、新たに別の模倣品販売業者が出てきた場合、再び訴訟を起こす必要があり、いたちごっこになりかねない。時間と労力がかかる割に効率がよくない。

半永久的に権利が存続する立体商標を出願。
特許庁に二度拒絶されたが、登録へ

立体商標出願の場合も民事訴訟の場合も、証明しなくてはならないことは、ほぼ同じである。決定的な違いは、立体商標を取得できた場合、模倣品自体を排除することができる。その上、登録された後は、更新さえすれば半永久的に権利は存続する。とても強い権利になる。民事訴訟の場合は、原告と被告による裁判によっての決着となる。立体商標の場合は、特許庁に認めてもらえればいいのだ。

しかし、そのような強い権利は簡単には取れず、過去において登録されたものは少ない。かなりの難関ではあるが、幸い、アウトドアなどで使われる有名な懐中電灯「マグライト」が立体商標を取得していたので、Yチェアでも可能性はあると確信することができた[*9]。

そして、2008(平成20)年2月1日にYチェアの立体商標を出願する。しかし、すんなりと事は運ばず、特許庁に二度拒絶された。それを不服として特許庁を相手

ウェーのメーカーSTOKKEが製造販売する子供椅子)の裁判において、二審の知財高裁で、一部だが著作性を認める判断が下された(知財高等裁判所 平成26年(ネ)第10063号 著作権侵害行為差止等請求控訴)。この判決をめぐって、デザインに関わる業界などに波紋が広がっている。

[*7] 自他商品識別力
その図形や表示、形状をみれば、どこの何か識別できること。
2次元の商標の場合、商標の文字自体に識別力が発生する場合や、マークなどのように、その平面状の図形に識別力が要求される。それと同様に、立体商標の場合は、その立体形状自体に識別力が要求される。

[*8] 周知著名性
平たく言えば、特定の業者や一地方の需要者の間で広く認知されているのが「周知」。全国的に、広く誰もが認知しているのが「著名」。

[*9] 有名なところでは、ヤクルトの容器、コカ・コーラの容器などがある。

に裁判をした結果、2011（平成23）年6月29日に知財高裁での判決を経て、2012（平成24）年1月末に権利が確定した。出願前の準備期間を入れれば、4年以上かかった。これまでに登録された、多くの立体商標はそのような経過を経て登録されている。

日本法人の活動実績が、
Yチェアの立体商標取得に貢献

　商標権や意匠権は、海外からも他国への出願はできるが、模倣品対策となると話は別である。その国で何が起こっているのかを調査し、どのような対策が有効かを考えるためには、その国のことをよく知らなくてはならない。もちろん専門家の助けも必要不可欠だが、その会社や商品のことを知らなくては対応することが難しい。余計な費用もかかってしまう。現地法人が存在する意味は、その国の事情を的確に判断し、対処できる点にある。

　Yチェアの場合、模倣品が出回るタイミングもよかった。日本法人であるディー・サイン株式会社が設立されてから約20年後に模倣品が出現した。

　そのため、会社としての約20年間の活動実績が蓄積されており、その間の活動記録のほぼ全てが残されていた。販売数量や販売のために使った広告宣伝費など、立体商標の出願において必要な「自他商品識別力や周知著名性を証明するための資料」をそろえることができた。

　立体商標出願の準備をしながら、模倣品販売業者へ警告書も送り続けていた。警告書の内容は、「商標権の侵害があった場合は、その使用の差し止め」「椅子の形態に模倣がある場合は、不正競争防止法に基づいて模倣品販売の差し止め」を要求するというものだった。それらの模倣品排除活動の実例も、企業努力の証として立体商標の登録でも役立った。

立体商標出願の際に、
雑誌掲載記事や販売数などを提出

　立体商標出願において証明しなくてはならない事柄は、まず「自他商品識別力」である。また、「周知著名性」も明確にする必要がある。そのために、具体的にどのような証拠を提出したかというと、おおよそ以下のようなものになる。

1.雑誌や書籍に掲載された記事
2.展示会に参加した時の写真やその費用を示すもの、また、展示会来場者数など
3.販売数や地域を示す伝票類

　Yチェアはどのような椅子で、どのように世の中に広まっていったのか。世の中に広めるために、企業としてどのようなことをしてきたのか。その結果、世の中にどのように評価されてきたのか。それらを示す資料が立体商標の出願では必要になる。Yチェアの立体商標出願においては、本書に記したこと（雑誌掲載記事など）が、その証拠の一部になっている。
　立体商標出願において提出する資料の種類は、出願する商品によってそれほど変わるものではない。特許庁のホームページを見れば、登録例や審査について詳しく書かれているので、興味のある方は参考にしてもらいたい。もっと詳しい裁判の判例についての情報は、裁判所のホームページからダウンロードできる。Yチェアの審決取消訴訟の判決や、他の立体商標の審決取消訴訟の判決も、同様に誰もが閲覧できる。
　また、Yチェアなどの立体商標判決については、インターネット上で専門家が解説しているので、それも大変参考になる。もし、模倣品の対策をしなくてはならない場合は、法律の専門家の意見を聞いて対策を練ることが必須である。裁判の判例は社会状況によって変化している。間違った対策をした場合、なんの成果も

出ないばかりか、逆に営業妨害で訴えられるかもしれない。

日本での実績を評価した、Yチェアの立体商標登録理由

　結果として、Yチェアは、「使用により、自他商品識別力を獲得した」と判断され立体商標登録を受けることができた。登録の理由として判決に書かれた事柄を抜粋する。
◎1950年に発売されて以来、材質や色彩にバリエーションはあるものの、その形状の特徴的部分において変更を加えることなく、継続的に販売されている。
◎販売地域は全国に及んでおり、資料等により判明している限りでも、平成6年7月から平成22年6月までの間に、合計9万7548脚が販売されており、このような販売量は、食卓椅子の販売数量全体と比較すれば必ずしも多いとはいえないものの、1種類の椅子としては際だって多いといえる。
◎1960年代以降、日本国内において、頻繁に雑誌等の記事で紹介され、日本で最も売れている輸入椅子の一つとしての評価がされている。
◎インテリア用語辞典、インテリアコーディネーター試験問題集など家具業界関係者向けの書籍や、中学生向けの美術の教科書[*10]に掲載されるなどの実績を残している。
◎相当の費用を掛けて、多数の広告宣伝活動が行われている。
◎国内有数の家具展示会などに出展したり、自社ショールーム、百貨店などにおける展示会を開催したりするなど、原告製品の周知性を高める為の活動を継続して行った。こうした継続的な広告宣伝活動などにより、原告製品は、一部の家具愛好家に止まらず、広く一般需要者にも知られるものとなっている。

平成22(行ケ)10253等 審決取消請求事件 商標権 行政訴訟 平成23年6月29日 知的財産高等裁判所
(裁判所　裁判例情報　http://www.courts.go.jp/app/hanrei_jp/search1)

[*10] 『美術　表現と鑑賞(東京都版)』開隆堂出版
　　2009年

現在も中国で作られているYチェアの模倣品。
商標権を侵害した場合には、重い罰則がある

　Yチェアの立体商標の出願は日本国内を対象としており、海外にまでその権利は及ばない。そのため、Yチェアの模倣品は、今も中国の工場で作り続けられている。海外では著作権で応用美術を保護している国もあるので、必ずしも立体商標が登録されないと模倣品問題に対処できないわけではない。

　立体商標が登録されてから、日本国内でのYチェアに似せた模倣品の販売はできなくなった。もし販売されていたら、商標権の侵害にあたる。商標権を侵害した場合の罰則は、10年以下の懲役もしくは1000万円以下の罰金に処され、法人には3億円以下の罰金刑がある（商標法第78条、第82条）。

　立体商標登録後は、その商標権を基に税関での「輸入差止申立」をしている。模倣品が日本に入ってこないように、水際で防ぐためである。

　商標権は、営業上の信用を維持するための権利で、権利を更新すれば半永久的に維持できる。しかし、権利を持つ側にも社会的な責任がある。品質の管理は、その最も重い責任である。おろそかにすれば、自ら信用を失墜することになりかねない。また、儲かるからといって、不当に価格を釣り上げることは、模倣品がつけこむ隙を与えることになる。

知的財産権に関する法律と権利

知的財産権とは、人類の知的創造活動を促進し、不正な活動から創造者の創作意欲や営業上の信用を維持するためにある。

目的	法律	権利	保護内容	保護期間	管轄省庁
創作意欲を促進	著作権法	著作権	思想又は感情を創作的に表現したものであつて、文芸、学術、美術又は音楽の範囲に属するもの	創作者の死後50年（映画は70年）	文部科学省（文化庁）
	意匠法	意匠権	独創的な外観を有する物品（物品の部分を含む。）の形状、模様若しくは色彩又はこれらの結合。視覚を通じて美感を起こさせるもの	登録から20年	経済産業省（特許庁）
	特許法	特許権	自然法則を利用した技術的思想の創作で、技術水準が高度な発明	出願から20年	
	実用新案法	実用新案権	自然法則を利用した技術的思想の創作で、物品の形状や構造、組合せを工夫した考案	出願から10年	
営業上の信用の維持	商標法	商標権	人の知覚によって認識することができるもののうち、文字、図形、記号、立体的形状若しくは色彩又はこれらの結合、音、動などの商品やサービスに使用するもの	登録から10年（更新あり）	
	不正競争防止法		営業秘密侵害や原産地偽装、コピー商品の販売などを規制し、市場における経済活動が公正に発展するために、不正な競争行為を規制する		

＊その他に、回路配置利用権、著作隣接権、育成者権（種苗法・農林水産省）などがある

4 │ Yチェア模倣品問題は氷山の一角

戦後間もない時代の日本は、
模倣品を製造する側だった

　Yチェアのような模倣品の問題は、戦後の日本でも起こっていた模倣品や粗悪品の問題と根本的に同じである。模倣品製造を仕掛けるバイヤーが海外のバイヤーから日本のバイヤーに代わり、製造国が日本から中国などに移り、その製品を購入する国が外国から日本に移っただけである[*11]。

　1950年代に日本が海外から非難されていた模倣品は、商標権や意匠権に関わることよりも、不正競争や著作権的な問題の方が多かった。1959年に輸出品デザイン法[*12]が制定された頃に、海外から日本への模倣に対する苦情を当時の通産省が調査した資料によると、以下のように分類される。

1. 仕向地における工業所有権を侵害するもの。すなわち、意匠権、商標権など、権利化されている商品への権利侵害。24.2%
2. 不正競争行為に該当するもの。75.8%
　　＊『輸出品デザイン法　解釈と実務』（通商産業省通産局デザイン課発行）より

　1950年代以降、海外の製品が日本に紹介された時、どのくらいの海外メーカーが商標や意匠の出願をしていたのかは資料がないので不明である。おそらく、ほとんどのメーカーは出願していなかったであろう。その後、日本のメーカーとの製造提携や日本法人ができるまでは何の権利もなかったと推測する。Yチェアも、1990年にディー・サイン株式会社が設立されるまでは何もなかった。

　商標権や意匠権を出願しなかったのは様々な理由が考えられる。特に、応用

[*11] 1957（昭和32）年9月27日、藤山愛一郎外相が訪英した際、テレビインタビューで、日本のデザイン盗用問題についてITVの記者に詰め寄られた。9月28日付け日経新聞の記事によると、イギリスのボールベアリングの小さな箱と、それとそっくりな日本製の模倣品を記者に見せられ、意見を求められたとある。英国製ナイロン靴下のパッケージデザインの模倣についても質問されている。これらのパッケージは、英国のバイヤーから注文を受けて日本で製造されていた。

[*12] 輸出品デザイン法は、1959（昭和34）年に公布。1997（平成9）年に廃止。輸出品について、デザインの盗用、不正使用を防ぐために制定された。輸出品のデザインを登録させるなど、許可された商品だけが輸出できる仕組みがつくられた。外国商品のデザインや商標の模倣を防止することを目的とした。

美術の著作権の扱いが、ベルヌ条約[*13]に加盟した国によって異なることが大きな理由だと思われる。自国で応用美術が保護されている場合、輸出先国でも同様に保護されると考えたのかもしれない。

大使館などからの模倣・盗用クレーム対策で、「デザインを護る展示会」を開催

1964(昭和39)年に新宿伊勢丹で開催された『ハンス ウェグナー展』を特集した雑誌、『建築』(青銅社)1964年3月号には、このような記事がある。
「……今度の企画に対して、デンマーク大使館側は大変神経質だったとの話だ(もちろん、あっという間に現れるデザイン盗用のためである)。若い家具デザイナーたちが、もっと時間的にさかのぼって、洋家具そのものの大きな流れのスケールを把握した上でデザインしていけば、こんな問題も起こらないのではないだろうか。」

これらの展示のために、わざわざデンマークのメーカーやデザイナーが、日本で意匠権や商標権を出願したとは思えない。通産省が調べた海外デザイン等の模倣に対する苦情件数は、1959(昭和34)年9月末時点で112件。大した数ではないと思われるかもしれないが、国際的に信用を失うには十分すぎる数であった。

この伊勢丹での展示会の6年前の1958(昭和33)年に、日本橋白木屋で開催された「フィンランド・デンマーク展」の際に、同じフロアで「デザインを護る展示会」が行われた。特許庁発行の『意匠制度120年の歩み』には、この展示会について以下の記載がある。
「模倣問題で国際的に非難をあびていた日本の関係業界に対して、デザインの模倣・盗用に対しての反省を促し、一般にもデザインの模倣問題を訴え啓蒙する試みであった。」

「フィンランド・デンマーク展」を開催するにあたって、白木屋がフィンランド・デンマーク両国大使館に協力を申し入れたところ、デザイン盗用に対する何らかの

[*13] 正式名は、「文学的及び美術的著作物の保護に関するベルヌ条約」。著作権を国際的に保護し合うためにヨーロッパ諸国を中心に1886年創設。日本は1899(明治32)年に条約加盟。特徴は、無方式主義(著作物の創作時に著作権が発生)、内国民待遇(条約加盟国は、他の加盟国の著作物に対して、国内の著作物と同等以上の権利保護を与える)、応用美術の著作物及び意匠の保護(ただし、加盟国の国内法によって判断は異なる)など。
Yチェアの場合も、デンマーク国内では著作権を基に模倣対策をしていた。日本で立体商標の出願準備をするために、CHSジャパン社からデンマークのCHS社に資料の協力を依頼した際、なぜ著作権で対応できないのかという返答がきた。

規制措置をしなければ後援できないと回答された。そのため、急遽、「デザインを護る展示会」を通商産業省・特許庁が主催したのである。BMWのバイク、ウェグナーのザ・チェア、カイ・ボイセンの猿、カメラやレコード針のパッケージなど、国内外の著名なデザインとそれに似ている日本のデザイン約70点が展示された（必ずしも模倣とはいえないものも含まれており、メーカー名も伏せられ、製造国だけが書かれていた）。

　その展示内容は、当時、特許庁意匠課長であった高田忠の著書『デザイン盗用』（日本発明新聞社、1959年）や1958年8月発行『工芸ニュース』26-7に写真入りで紹介されている。

『工芸ニュース』26-7（丸善、1958年8月発行）掲載「デザインを護る展示会」ページ。

1965年12月発行の『室内』によると、有名デザイナーの作品が模倣品（真似作品）の中に数多く含まれており、その大半は「開催前夜に持ち去られてしまった」と書かれている。

デザインの尊重と
リ・デザインの考え方

　昔も今も、模倣品として問題になっている椅子などの商品は、デザイナー側に許可を得ずに商品化されているばかりではない。勝手に形や仕様など、デザイナーが指定したスペックを変えているにも関わらず、そのデザイナーのデザインであるとして販売されている。

　デザイナー側に無断で商品を製造・販売した場合は、デザインの監修を受けていない。オリジナルの図面は入手できないので、どこかから商品を購入し、採寸した後に図面を書いて作ったのだろう。そのため、微妙なサイズの違いなどが発生する。場合によっては、模倣品をさらに模倣しているのかもしれない。座り心地や機能を改良したとは思えないようなサイズの違いもある。椅子のサイズの違いは、座り心地を大きく左右してしまう。

模倣品は安価で商品が売買されるので、購入者にとってメリットがあるという意見もあるかもしれない。安く作りたいのなら、その要望に即したデザインを考えた方がよいと思うが、どうしても、その形の商品を販売したい理由がある。売りやすいからだ。しかし、それは、一般的に"Free ride"と言われる「ただ乗り行為」にあたる。よく知れ渡った商品の人気にあやかり、それに便乗する不正競争行為である。

　デンマークやスウェーデンのデザインスクールでは、学生が実際に販売されている商品を実測して自ら製作する授業をしている学校もある。その作品を見たことがあるが、それらはどれも本物と変わらないよい出来であった。もちろん、学生作品は売買を目的としておらず、法律を遵守して製作している。何かを習得する場合、最初は模倣することで学び、成長するにしたがってその模倣から離れようと努力する。模倣しているうちは、一人前とはみなされない。

　模倣とは異なり、リ・デザインという考え方がある。同じ考え方で作られた椅子でも、デザイナーがきちんと咀嚼したうえで表現されたものであれば、それぞれのフィルターを通した物として発表された時には、別の物と認識できるようなデザインになっているはずである。単なる模倣とは異なる。

　例えば、クリントがデザインしたプロペラツールからインスピレーションを受け、畳むと一本の棒になる形状をモチーフに、違う素材と技術で作られたスツールが良い例である。基本になるアイデアは同じであるが、その解決の仕方はそれぞれ違う。

　「あらゆる芸術におけるのと同様に、家具デザインにおいても、ひとつの主題が時間を経て何度も現れる場合がある。」

　これは、『SD』1981年11月号「デンマークのデザイン」における記事だ。あるデザインが他のデザイナーに与えた影響について解説される際に、よく取り上げられるのが前述のプロペラツールである。

コーア・クリント
「プロペラツール」
木製フレームで、畳むと脚が一本の丸棒になる(1930)。

ポール・ケアホルム
「メタル・プロペラツール PK91」
スチールのフラットバーをプロペラ状に捻った脚(1961)。

ヨルゲン・ガメルゴー(Jorgen Gammelgaard 1938〜91)
スチールロッドを溶接して、プロペラ形状をワイヤーフレームで作成(1970)。

Yチェアの模倣品を見分ける方法とコピー対策

ペーパーコード編みではない、
座が革や布張りの模倣品Yチェア

　模倣品の中には、オリジナルを忠実に真似ようとするのではなく、一部の仕様を変更しているタイプも見受けられる。例えば、Yチェアの模倣品には、椅子の座面の仕上げ方をアレンジしているものがある。また、名作椅子をそのままコピーした模倣品ではないが、二つの椅子を組み合わせてウェグナーがデザインした椅子と称して、販売されているケースもある。以下に例を示す。

座面の素材を変更しているタイプ
　ウェグナーがデザインしたYチェアの座面は、ペーパーコード編みであって、革や布張りの座面のYチェアは存在しない。個人使用者が、張ってあるペーパーコードを剥がして、革や布張りの座面にすることはその人の自由である。しかし、フレームの形を作り変えて布もしくは革を張った、座面以外はYチェアとそっくりな椅子を、ハンス J.ウェグナーのデザインとして販売している業者があった。「ハンス J.ウェグナー」や「Yチェア」に対しての「ただ乗り行為」であるばかりではなく、それは、詐欺、偽装表示、不適正表示と指摘されても言い訳はできない。たとえ販売している側が知らなかったとしても、かなり悪質である。

組み合わせタイプ
　ヨハネス・アンダーセン[*14]が、Chr.リネベア社（Christian Linneberg Møbelfabrik）のためにデザインした作品（No.94、1961年）とそっくりな椅子の笠木から下の部分に、ウェグナーがデザインしたCH20という椅子のアーム部分を取り付けて、「ハンス J.ウェグナーがデザインした椅子」として販売されている。

No.94

CH20

*14　ヨハネス・アンダーセン（Johannes Andersen 1903〜91）。デンマークの家具デザイナー。

また、中国の、模造品を製造している会社のホームページを見ると、正規品メーカーのカタログやホームページなどから写真を拝借し、自社のホームページに載せている場合もある。知らない人が見たら、その写真のものを製造・販売しているのだと誤認してしまう。これは、写真を無断使用した著作権侵害だけでなく、かなり悪質な行為だ。そのような商品が、日本に入ってきている可能性もある。

　模倣品Yチェアの場合、製造したメーカー名がわかるようなラベルなどは、商品には付いていなかった。正規品メーカーのブランド名を付けていたら、明らかに商標権侵害になる可能性がある。自社のブランド名も付けていないのには、付けたくない訳がある。後ろめたさというよりも、どこが製造しているのか追跡されないようにしているのだろう。法律に触れていない商品だと自信を持っていえるのであれば、製造したメーカーのブランドを明記すればいいのだ。

　ディー・サイン社の設立以前、複数の販売店がYチェアを輸入し国内販売していた時、輸入販売元は「Carl Hansen & Son」のラベルとは別に、自社のラベルをわざわざ貼って売っていた。それは、輸入販売元の責任の表れであり、自信を持って営業活動を行っている証拠である。模倣品には、輸入販売元のラベルも見つからない（P161参照）。

模倣品の製造販売は、グッド・デザインが生まれる循環を断つ行為

　通常、デザイナーが商品をメーカーから発売する時、メーカーとデザイナーが契約を交わし、同意した上で製造・販売する。デザイナーは、自分の意図したデザインかどうかをチェックする。商品化された後に仕様変更がある場合も、デザイナーに無断で変更することはありえない。

　昨今、北欧家具などの復刻が多いが、それらの場合、デザイナーが既に他界している場合がほとんどだ。デザイナーが他界していても、そのデザインの権利を

受け継いでいるデザイナーの家族や会社がある。すでに販売が中止されている商品でも、意匠権などの権利保護期間を過ぎた商品でも、了解を得た上で復刻するのが常識的な方法である。商売でデザインを使わせてもらう以上は、許可を得るのは当然のことである。だからこそ、商品にデザイナーの名前を掲載することができる資格が発生する。

応用美術が著作権で保護されるとすれば、デザイナーの死後一定期間、権利が有効になる[*15]。デザイナー名の表記に関しても、著作者人格権が発生し保護対象となる。

デザイナーは、試行錯誤して、世の中の役に立つものをデザインしようと努力する。その対価としてロイヤリティやデザイン料が発生する。メーカーはデザイナーの意図したものを、より効率的に、適正な価格で安定供給するために知恵を絞って製造し、販売数を増やす努力をする。販売店は、なぜその商品ができたのか、その商品があれば何ができるのか、生活がどう変わるのかを消費者に伝え、販売努力をする。需要者は商品を使って結果を判断する。デザイナーは、それらの意見を聞いてよりよいものを考える。

グッド・デザインと呼ばれるような物は、このような循環によって世の中に生まれてきた。模倣品を製造販売することは、その循環を断つ行為ともいえる。模倣品を買うということは、そこに加担していることになる。そのことに気付いてほしい。

[*15] 日本の場合、創作者の死後50年の間、権利が有効。
P148[*6]で既述したように、2015年4月、椅子(トリップ・トラップ)のデザインの一部に著作権を認める知的財産高裁の判決が出た。東京地裁の一審では、「実用椅子は著作物とは認められない」と原告(ノルウェーのSTOKKE社)の主張は認められなかった(2014年4月)。二審では、「作者のピーター・オプスヴィック氏の個性が発揮されており、著作物である」とし、「実用品だけに、高い基準を設けるのは適切ではない」との見解を示した。今後、家具だけではなく、自動車や家電などにも著作権を認めることになるのかなどの議論が出ると思われる。
なお、欧米では、実用品のデザインを著作権で手厚く保護している国が多い。フランスの著作権法では、芸術品と実用品を区別していない。創作性があれば、著作権を認めている。P148[*5]参照。

製造会社であるカール・ハンセン&サン社のラベル

バックサポートの裏に貼られ、年代によってデザインが異なる。

1950年代の椅子に押されている焼印。発売当時はラベルではなく、焼印だった。

現在のラベル。アルミ板製。

「DANISH FURNITUREMAKERS' CONTROL」（デンマーク製家具の品質保証）マークが貼られている。「DANISH FURNITUREMAKERS' QUALITY CONTROL」と書かれているラベルもある。メーカーのラベルの中に、一緒に印刷されている場合もある（下の写真）。

2007年に製造されたことを示すラベル。

左側3枚は、Carl Hansen & Son A/Sのラベル。右側上は、ディー・サイン（株）のラベル。右側下2枚は、カール・ハンセン&サン ジャパン社のラベル。

模倣品のバックサポートの裏

模倣品には社名ラベルが貼られていない。

第6章

Yチェアの修理とメンテナンス

―座編みの技を一挙公開―

　Yチェアの特徴として、座のペーパーコードの張り替えが可能で、部材が破損して交換が必要になった場合でも、比較的容易に新しい部材に交換することができる点が挙げられる。したがって、メンテナンスをしっかり行うことで、長い年月にわたって使用できる。この章では、ペーパーコードの編み方やメンテナンス方法について紹介する。

1　ペーパーコードの張り方

重要ポイントは、隙間が広がらないように編む

　ペーパーコードの張り方は、それほど特別なものではない。ただし、ペーパーコードを張った椅子自体が少なく、そのほとんどがデンマーク製であるために特別なイメージを持たれるのかもしれない。

　練習さえすれば、たいてい編めるようになるが、耐久性のある座面を編むことができるようになるまでには時間を要する。仕事として続けるためには、早く、かつ一定の品質で編み、それを継続していかなくてはならない。

　耐久性も重要である。一見きれいに編めていても、数年で緩んでしまうようでは欠陥品である。特にペーパーコードは、緩んでしまえば座り心地が悪くなるばかりではなく、腰痛や肩こりを引き起こす原因になりかねない。乱れた張りは、座り心地や耐久性に大きな影響が出る。

　また、いくらきれいに強く編んでも、ペーパーコードは確実に伸びてしまう。半年もすると、前後方向に少し隙間ができることがある。通常の場合、隙間が少し大きくなることはあっても、その後はほぼそのままの状態で経過する。隙間ができてしまうまでの時間をできるだけ長くして、その隙間が広がらないように編むことが最も重要である。

　ペーパーコードを編むコツは、なかなか文字や言葉では伝えられないが、紙製であるという特性を理解して作業することがポイントとなる。折り紙のように、曲がり角をきっちりと折ることが肝心だ。また、常に同じ張力を保つことで、ペーパーコードが交差した部分のラインを真っすぐにできる。

編み方の基本パターン

　座の編み方は、ペーパーコードを座枠の上下どちらの方向から巻くかなどにより、大きく分けて2タイプある。

A1タイプ

ペーパーコードを枠の下から、対面の枠の上へ回す編み方
▷Yチェア座面編みの基本形。現在、この方法が主流。坂本はこの編み方。

A2タイプ

ペーパーコードを前後の座枠では上から上、左右の座枠は下から下へとペーパーコードを回していく方法
▷20年ほど前まで、よく行われていた編み方。2003年にCHS社の新工場移転前までは、ほとんどがこの編み方だった。

これらのバリエーションとして、ペーパーコードを編み始める際の方法にも大きく分けて2タイプがある。A1、A2のどちらの編み方にも共通する以下の方法である。

B1タイプ

前座枠の左右別々にペーパーコードを巻き付けておく方法（釘4本使用）
▷前座枠の右端に3cm余りの幅にペーパーコードを巻いて、釘でペーパーコードを留める工程からスタート。反時計回りに編んでいく場合は、左側にペーパーコードを巻く。

B2タイプ

前座枠の右端3cm余りにペーパーコードを巻き付けてから、釘で固定せずにペーパーコードをそのまま左に渡して、左端を巻く方法（釘2本使用）。

現在、A1とB1の組み合わせのA1/B1タイプが、Yチェア座面の編み方の主流である。20年ほど前までは、A2/B2タイプが多かった。1950年代のYチェアもこの編み方が施されていたようだ。
これらのやり方以外にも、座の張り替えをする人によっては異なる方法が施されている場合もある。例えば、チャーチチェア（コーア・クリント）の編み方（P176参照）などがある。

身体を安定させて座れる、ペーパーコードが3層構造の座面

　前後の座枠と左右の座枠の高さがずれているのには理由がある。強度を高めるために、枠を組んでいるホゾの先がぶつからないようにしているだけではない。座を編むのにも都合のよい、フレームの構造である。

　ある程度、ペーパーコードを張り進んだ座面を見るとわかりやすいが、座面は、表面・裏面・中の3層構造になっている。その中の部分に並ぶペーパーコードは、前後の座枠の上面と、左右の座枠の下面を結ぶ同一平面上に並ぶ。座枠の高さがずれているため、無理なくペーパーコードを張ることができる。また、左右が高く前後が低い形に湾曲した座面形状は、身体をより安定させて座ることができる。

編んだペーパーコードの間に、詰め物はしない

　Yチェア1脚につき、およそ120mのペーパーコードを使用する。120mのペーパーコードを短く切ったものを何度も結び、継ぎ足しながら編んでいく。必ず3層構造の裏か中でコードを結び、結び目を表面にはつくらないようにする。

　天然素材のラッシュで編む場合、層の隙間にラッシュを詰め込んでクッション性を持たせる場合がある。ペーパーコード編みの場合、一般的にはそのようなことはしない。アメリカで発行されている解説書などでは、間にボール紙などを詰め込むように書かれている場合もある。しかし、ペーパーコードの隙間にホコリが溜まりやすいため、詰め物をしてしまうと掃除がしにくくなる。

　また、座面がへたってくると全体が落ち込むので、クッション性はあまり期待できない。日本の住環境を考慮した場合、通気性と掃除のしやすさを優先して詰め物はしない方がよいだろう。

編み方実演

作業実演：坂本茂

使用する道具

①ハンマー、②かき出し
③ニッパー、④はがし、⑤クリップ
⑥釘、⑦ペーパーコード

ペーパーコード編みのポイント

01　常に同じ力をかけてペーパーコードを巻いていく

力いっぱい巻いていく必要はない。一定の力を保ちながらペーパーコードにテンションをかけること。

02　ペーパーコードがたるまないように、コードを張り続ける

上記1と共通するが、ぐいぐいと引っ張らなくてもよい。ただし、ペーパーコードをたるませてはいけない。

03　ペーパーコードが重ならないようにする

ペーパーコードが重なったままにしておくと、後で直すことができない。完成後、重なった部分の出っ張りを無理やり直そうとすると、編みがたるんでしまう。

[1] 基本の編み方（A1/B1 タイプ）

　現在、Yチェア座面の主流の編み方。カール・ハンセン＆サン社では、2003年の新工場移転した頃から、この編み方を座に施して出荷している。坂本は30年ほど前からこの方法で編んできた。

　ここでは、ペーパーコードを留めるのに釘を4本使用した。10㎜くらいの長さで、頭の大きさが直径5㎜くらの釘を使うと外れにくい。現在ではエア・タッカーを使いステープルで留めている（昔は釘で留めていた）。タックス（キャンバス釘）を使うと、先端が尖っていて使いやすい。

椅子を固定

1 椅子が動かないように、台の上に固定する。椅子を動かしてペーパーコード（以下、コード）を編むのではなく、自分が椅子の周りを動きながら張っていく。

＊固定しなくてもできないことはない。ただし、力を入れて張ることができず、フレームにコードを巻き付けるだけになってしまう。

座にペーパーコードを編む際、ほとんどの職人はグローブをはめるが、坂本は素手で作業する。グローブを使う場合は、グローブの繊維が挟まったり、汚れが移ったりするのに注意しなくてはならない。

＊Yチェア1脚を編み上げる所要時間は、張り替え業者で1時間から1時間半ほど。1時間を切れば、かなり早い。初心者は丸1日かかることもある。

前座枠の両端に巻く

巻く　　　　巻く

2 前座枠（フロントサポート）の左右にコードを巻き付ける。この作業は、前座枠の方が後座枠（バックサポート）よりも6.5cmほど長いので、幅を揃えるために行う。コード直径が約3mmなので、およそ22本分の長さ（約6.6cm）の違いがある。前座枠の左右それぞれにコード11周分（約3.3cm）を、最初に巻き付けておく。

＊この写真は、P168の作業工程6を終えた時点。

3 2の写真になるように作業開始。最初に、ペーパーコードを1mほどに切って、写真のように前座枠右側の付け根に釘で留める。

＊ここの説明では、椅子の正面に向かって右側から始め、時計回りに張る方法を解説する。反対回りの方が楽な場合は、左右が逆になる。左利きの人は、その方がやりやすいかもしれない。

Yチェアの修理とメンテナンス

4　釘で留めた後、コードの先端の余りは、ニッパーで切り取ってしまう。

5　コードを前座枠に11周巻き付けてから、再び端を釘で留める。先端の余りはニッパーで切る。

6　今度は反対側。5～6mほどに切ったコードの先端を下向きにして、前座枠の上から回し、先端を脚との境目付近に釘で留める。先端の余りはニッパーで切る。11周巻き付けたところで、座面の前後の幅は同じになっている（P167の2の写真参照）。

座編みスタート

7　コードを、前座枠の下から後座枠の上に渡す。

8 後ろ座枠にコードを1周巻き、座枠の中を通して左座枠の上に持っていく。

9 左座枠にコードを1周巻き、反対側の右座枠の上にコードを渡す。

10 右座枠にコードを1周巻き、先に張ったコードの上から後座枠の上側を通し、後座枠に1周巻く。この時、先に張ったコードを押し下げる。

11 コードを前座枠の上側に渡して1周巻く。右座枠の上側を通して1周巻く。左座枠の上側に渡す。これで1周完了。

12 この作業を繰り返していく。

13 ペーパーコードの回し方は、4カ所とも同じだが、向かって左前脚と右後脚のところが難しいかもしれない。同一平面上にコードを持っていくことを、常に意識して編んでいく。

14 コードが足りなくなったら、結んで継ぎ足していく。余分なコードはニッパーで切る。

15 時々、コードを詰めることも忘れずに。

16 写真のようにコードが重なってはいけない。常に、コードが重ならないように注意を払う。

18 背板にかからない部分までコードを巻いた状態。

バックサポートの穴にコードを通す

19 背板がある部分はコードを後ろ側に回せないので、背板の手前にある穴(バックサポートの穴)の中を通していく。

20 横の座枠がコードでいっぱいになった段階。均等な力で張られている場合、縦方向に編み終えていない部分が3cmほど残っている。

17 一定の力をかけながら、コードがたるまないように気を配って作業を進めていく。

Yチェアの修理とメンテナンス

171

21 編み終えていない部分に、ペーパーコードを8の字に通していく。

24 先端に結び目を作って座面の中に差し込む。

22 縦にペーパーコードが入らなくなったら、裏側でペーパーコードの端を釘で留める。

25 最後に、表面を整える。

完了

23 10cmほどペーパーコードを残して、こま結びをしてから端を切る。

[2] 釘を打つ回数が2回だけの編み方（A1/B2タイプ）

編み方は[1]と基本的に同じ。前座枠（フロントサポート）の右側にコードを11周巻いた後、コードを切らずに左側も11周巻く。コードの最初と最後の2回だけ釘で留める（釘2本使用）。

1 　右座枠の上側から、コードを前座枠の下へ回す。前座枠の右端に、コードを11周巻き付ける。

2 　コード巻き11周目を釘で留める。余ったコードの先端をニッパーで切る。

3 　切った箇所と反対側のコードの先を、左座枠の上側に渡す。

4 　前脚の頭の部分にコードを巻く。

5 　左座枠の上側に渡したコードも一緒に巻き込んで、前座枠の左端に11周巻く。

6 　ここから先は基本的な編み方と同じで、[1]の7へ続く。

［3］ 20年ほど前までに多かった編み方（A2/B2タイプ）

　このやり方が編みやすいかどうかは別として、古いYチェアにはこの編み方が多い。最初は、［2］「釘を打つ回数が2回だけの編み方」と同じように編み始める。

1　前座枠右側にコードを11周巻き付けた後、左座枠の下側からコードを渡して1周巻く。その後、前座枠の下側から前方にコードを回す。

2　前座枠の左端にコードを巻き付けていく。

3　コードを11周巻いたら、前座枠の上側から後座枠の上側にコードを回し、左座枠の上側から1周巻く。右座枠の下側からコードを1周回して、後座枠の下側へ。

4　コードを、後座枠の上側から前座枠の上側に渡す。

　これの繰り返しで、前後にコードを渡す時は座枠の上端から上端、左右に渡す時は下端から下端にペーパーコードを渡していく。向かって左前脚と右後脚の部分は、A1/B1タイプの編み方よりも簡単かもしれない。

[4] その他の方法

前座枠の左右にコードを巻き付けずに編む方法

前座枠の左右にコードを巻き付けずに編むというやり方もある。ただし、販売しているYチェアでは、このような編み方はしない。あくまでも参考として載せておく。
左：A1/B1タイプ。右：前座枠の左右に巻き付けずに編む方法。

上写真の右側の座面の右座枠に巻かれたコードを切って、中を見たところ。11回分、その都度コードを釘留めして、前後の座枠の幅が違う分だけ先に編んでいる。かなり手間がかかっている。

チャーチチェア（コーア・クリント、フリッツ・ハンセン社）の編み方

チャーチチェア

この編み方をする場合、Yチェアのような横座枠の形状では、やや無理がある（チャーチチェアとYチェアの座枠の形が異なる）。編めないことはないが、Yチェア向きではない。

この他にも、ペーパーコードを2本一度に編んでいく方法もあるが、強く編むには適しておらず、緩むのも早い。

2 | ペーパーコードのメンテナンス

　手入れは、掃除機でペーパーコードの隙間に入ったほこりを吸い取ることくらいで、他には何もしない方がよい。紙なので、摩擦や水分には弱い。水気のあるものをこぼしてしまったら、こすらないように水分を吸い取り、シミがあったら、濡れタオルで叩くようにしてシミを除去する。その後は、完全に乾くまで触らないようにすることが肝心である。

　デンマークでは、ペーパーコードを石鹸溶液で洗うことを説明している場合があるが、日本では向かないと思う。デンマークは湿度が低いため乾燥が早い。日本は湿度が高く、ペーパーコードがなかなか乾かない。

　洗う時にこすってしまうと、乾燥してから表面が毛羽立ってしまう。それが、汚れや切れやすくなる原因にもなる。また、障子のように乾燥後にピンと張ることは期待できない。手間ばかりかかって、結果は大してよくならないばかりか、悪くなってしまう可能性の方が高い。

メンテナンス方法
①木部

日常の手入れ

　通常は、きれいな柔らかい布で乾拭きをするだけでよい。食べ物などの汚れがついてしまった場合、水か石鹸溶液に浸けて固く絞った布で、汚れを木部に擦り込まないように除去する。汚れが取れたら乾拭きして、木部に水分を残さないようにする。必要ならば、その後、オイルやワックスを塗る。

入念な手入れ
―石鹸溶液で洗う―

　お湯1リットルに対して、石鹸大さじ1杯程度を溶かして、石鹸溶液をつくる。石鹸の分量は厳密でなくて構わないが、あまり濃くしすぎると、木材に浸み込んだときに乾燥が遅くなり、木部が濃く変色することがある。

　石鹸溶液をつけた布や食器洗用のスポンジで洗うのが早いが、ひどい汚れの場合、ゴシゴシ洗っても構わない。脚先などの木口から水分が染み込みやすいので注意する。過剰に水分を吸収すると割れの原因になる。また、木口から、汚れた水分などが染み込まないように注意し、汚れた泡などは必ず洗い流すか拭き取る。

　必要ならば何度か繰り返し洗う。その場合は、都度乾燥させて汚れの落ち具合を確認してから、再度洗うようにする。

一度洗ったら、乾いた布で水分を拭き取り乾燥させる。

　木部は、急激な乾燥に対して割れる可能性があるので、ドライヤーや温風機を使わず直射日光も避け、自然乾燥させる。なるべく天気のよい、乾燥した日を選んで作業することを勧める。作業する場所はできれば風呂場で、温水シャワーを使ってスノコの上で作業するのがよい。

　石鹸の泡が木部に残るとシミの原因になるので、あまり泡立てずに洗う方が作業しやすい。木部が完全に乾燥してから、#240〜400くらいのサンドペーパーで研磨する。その後、オイル仕上げする場合はオイルを塗る。

　ラッカー仕上げの場合は、塗膜を傷める可能性があるので、石鹸溶液を染み込ませた布で拭く程度にした方が安全である。石鹸溶液で拭いた後は、ぬるま湯につけて固く絞った布で石鹸分を拭き取るようにし、最後は乾拭きをする。

　また、食器洗い用のスポンジ（固い面の方）で洗うと、つや消しになってしまう場合があるので注意が必要である。

②ペーパーコード

日常の手入れ

　先端にブラシをつけた掃除機で、ペーパーコードの隙間のほこりを吸い取る。常に、乾燥した状態を保ち、濡れてしまったら乾くまで座らないようにする。

食べ物などをこぼしてしまった場合

　表面をこすらないようにして、汚れをタオルなどで叩くようにして吸い取る。その後、シミが残りそうな場合は、固く絞った濡れタオルで表面を叩くようにして汚れを取り除く。

　カレーなどをこぼしてしまった時は、思い切って温水シャワーで洗い流す。その後に、表面をこすらないようにタオルなどで水分を吸い取る。この場合、濡れたところと乾いたままのところの境目が出てしまうかもしれないが、全体を湿らすとぼかすことができる。

　ペーパーコードは、水で柔らかくなるので、完全に乾くまでは座らないようにする。

2年間のデンマークでの研究と
ウェグナーの椅子

島崎信（武蔵野美術大学名誉教授）

日本製模倣品について、
デンマークの諮問委員会で
意見を求められる

　1958（昭和33）年8月から、JETROより産業意匠改善調査員としてデンマークに派遣された。1960年秋に帰国するまで、デンマーク王立芸術アカデミーで家具デザイナーのオーレ・ヴァンシャー教授、コペンハーゲン・インスチチュート・オブ・テクノロジーで木工技術の権威であるボーエ・イエンセン教授などに師事した。その2年間で、ハンス J. ウェグナーやポール・ケアホルムなど数多くのデザイナーや家具メーカー関係者と交流することができたのは、今となっては何よりの大きな財産である。
　当時のデンマークは、ウェグナーをはじめ、フィン・ユール、アルネ・ヤコブセン、ボーエ・モーエンセンなどのデザイナーが活躍し、デンマーク家具が国内だけではなく海外でも高い評価を得ていた。デンマーク家具が非常に勢いのある時代だった。
　その頃、ヨーロッパでは日本製模倣品が問題になっていた。家具をはじめ、サラダボウルなどの食器類からナイフやフォークに至るまで、様々な海外ブランドの模倣品が日本で作られ輸出されていた。現在は、中国でのコピー商品製造と輸出が多いと指摘されるが、本書の第5章でも触れられているように、当時は日本が模倣品輸出国だったのだ。JETROから派遣されていたこともあって、何度もデンマーク議会の諮問委員会に招致されて日本製模倣品についての意見を求められた。

製作方法などの違いにより大別できる、
デンマークの家具メーカー

　デンマーク1年目はオーレ・ヴァンシャー教授の研究室に在籍していたが、2年目はボーエ・イエンセン教授に同行して各地の家具メーカーを訪問する機会を得た。デンマークには数多くの家具メーカーがあり、製作方法やポリシーが各社で異なる。メーカーは製作方法などによって、キャビネットメーカーとファニチャーメーカーに大別されていた。前者は、マイスター資格を持つ家具職人たちが中心となり、手仕事で仕上げていくような家具を製作するメーカー。デンマーク家具の主流だといえる。キャビネットメーカーズ・ギルドに加入しているメーカーが多く、当時の代表格の一つがヨハネス・ハンセンである。
　後者のファニチャーメーカーは、機械化された工場で量産家具を製造する。フリッツ・ハンセンやカール・ハンセン＆サンはこのタイプにあたる。どちらかといえば、キャビネットメーカーよりも格下に見られる傾向にあった。ただし、家具を輸

出する場合は数が必要となるので、50年代からは量産できる強みを生かして、こちらのタイプが次第に力をつけていく。

　ウェグナーは家具メーカーの使い分けが上手だった。設備や職人の技術力を見て、そのメーカーに適した家具デザインをしている。ザ・チェアはヨハネス・ハンセン、Yチェアはカール・ハンセン&サンといったように、メーカーとの付き合い方に柔軟性がある。その点、ポール・ケアホルムはピュアで一途なところがあり、臨機応変に対応しない面があった。

**木工機械の開発が進み、
家具製作のコストダウンが図られた**

　ウェグナーがYチェアをデザインする前に、親友のモーエンセンがデザインを手掛けたシェーカーチェアJ39がかなり評判になっていた。ウェグナーとしては、J39のようなポピュラーな椅子を作りたいと思っていたようだ。J39は、今でもデンマークではYチェア以上に普及している国民椅子である。ちょうどそういう時期に（J39発売2年後の1949年）、カール・ハンセン&サンから機械で量産できる椅子のデザインの依頼がきたのである。

　第二次世界大戦後、新しい木工機械が海外からデンマークに入り始めた。デンマークの家具メーカーでは、ハンディクラフトから機械加工へ移行する転換期を迎えていた。ウェグナーは、手仕事に固執していたわけではない。「できるだけ機械化して価格を安くする必要がある」という考え方だった。ただし、「機械に使われてしまって、品質が落ちてしまうのは止めてほしい」という条件を付けている。あくまで、手仕事の延長線上に機械があるのだと。

　1949年に発売された最初のザ・チェアは、背の材はホゾ組みにして接いでいた。接いだ部分を籐で巻いて隠している。翌年からは、背の材はフィンガージョイントで接がれるようになる。それは、イタリア製の木工機械が導入されたことで可能になった。イタリアは伝統的に革製品や木製品を作り出してきた土壌があり、機械の開発が進んでいたのだ。また、この時期にコピーイングマシン（倣い加工をする機械）が開発されている。イタリアの主要産業の一つである靴の生産には、同じ木型を大量に作る必要があったので、同形のものを素早く加工する機械が必要だった。カール・ハンセン&サンにもコピーイングマシンが導入され、1950年に発売されたYチェアの後脚の製造に活用されて量産化可能になったと推測できる。

**Yチェアの源である圏椅の実物を、
ウェグナーは見ていない**

　Yチェアは、ウェグナーが中国・明代の椅子「圏椅」からインスピレーションを得て生まれた。ウェグナーに直接聞いた話だが、オーレ・ヴァンシャーが著した『MØBELTYPER』に載っていた圏椅の写真を見ているが、実物の椅子は見ていないそうだ。写真からイメージを膨らませてチャイニーズチェアFH4283が生まれ、さらにYチェアにリ・デザインされていく。

　Yチェアは、シンプリシティの完成品になっている。うまいのは、後脚の組み込

みひねり。2次元のものが3次元のような立体感が出て柔らかみがある。デンマークの人たちには、なぜ日本でJ39よりもYチェアの人気が高いのか理解できないようだ。様々な要因はあるが、直線的な前脚、座面と柔らかな曲線を持つ後脚と背やアームとのバランスが、日本人のテイストにも合っている。そういう点が、日本での人気につながっているのだろう。

50年を経た、私の仕上げたYチェア

　オーレ・ヴァンシャー研究室でデンマークの家具と建築の研究を始めて気が付いたことは、優れた家具デザイナーの多くが家具職人としての修業を積み、一流の木工技術を持った上でデザインを学んでいる姿だった。
　そこで、デンマークの家具デザインと並行して家具製造技術を学べないかと思い、ヴァンシャー教授に私の希望を伝えてみた。すると、インスティチュート・オブ・テクノロジーのボーエ・イエンセン教授に木工技術の講座、ヨーゲン・レスレ教授に塗装の講座というように、二つの講座を特別に週1日アレンジしてくださった。
　1959年秋、デンマーク家具品質委員長を兼ねているイエンセン教授から、オーデンセのカール・ハンセン&サンの工場へ一緒に行こうと誘われて私の車で向かった。工場にはハンス・ウェグナーが来ており、イエンセン教授とウェグナーが30分ほど打ち合わせをし、私も雑談の場に加わった。その後、イエンセン教授が組み上がった塗装前のYチェアを手に、「レスレ教授に、今習っているオーク家具のワックス仕上げをこれでやってみたら?」と、私に手渡してくれた。
　そのYチェアをテクノロジーの塗装工房に持ち帰り、私自身の手でアンモニアスモークした後、カルナバワックスとクインビーワックスで摺り込むワックス仕上げを実習してみた。ペーパーコードの座を張ってもらうために、ワックス仕上げしたYチェアを車に積んで再度オーデンセの工場に運んだ。1時間ほど待っている間に、シートが張られてYチェアが完成した。
　デンマークの生活ではそのYチェアを使い、帰国の際には日本に送り、20年ほど私が毎日愛用していた。自分の手で仕上げたオーク材のYチェアは白木の木肌とは異なり、今では50年以上の年月が生み出す落ち着きのある色つやに変わっている。この椅子は、おそらく日本へ最初に持ち込まれたYチェアだろう。

1959年秋に島崎が塗装したYチェア
（撮影：2016年3月）

「ウェグナー、Yチェア関連」年表

年	ハンス J. ウェグナー関係	ウェグナーの椅子
1900	14　ウェグナー誕生（4月2日）。デンマークのユトランド半島南西部に位置するトゥナーにて。	
1920	28　家具職人のH.F. ストールベアに弟子入り。 29　15歳の時に、初めて椅子を製作。	
1930	31　17歳で木工マイスター資格を取得。 34　兵役に就く。 36　兵役解除後、デンマーク技術研究所・家具コースで学ぶ。その後、コペンハーゲン美術工芸学校で学ぶ（～38）。ボーエ・モーエンセンと知り合う。 38　キャビネットメーカーズ・ギルド初出展。アルネ・ヤコブセンとエリック・モラーのスタジオでオーフス市庁舎の家具デザインを手掛ける（～43）。同時期にモラーとフレミング・ラーセンが設計するNyborgの図書館の家具デザインを担当。	37　イージーチェア（Ove Lander製作） 38　ダイニングルームセット（Ove Lander製作） 39　ダイニングルームセット（P. Nielsen）
1940	40　インガと結婚。ヨハネス・ハンセンと出会う。 43　オーフスに事務所を開設（～46）。オーフスの図書館で『Møbeltyper』を閲覧し、中国・明代の椅子「圏椅」などの写真を見る。フリッツ・ハンセン社との仕事で、チャイニーズチェアのデザインを始める。 46　コペンハーゲンに拠点を移し、ゲントフテにスタジオ開設。美術工芸学校で教師を務める（～51）。 47　長女マリアネ誕生。 48　MoMAのローコストファニチャーコンペで入選。 49　カール・ハンセン＆サン社との仕事が始まる。CH24（Yチェア）をはじめ椅子4脚とカップボードなどをデザイン。アンドレアス・ツック社にはテーブルをデザイン。	41,42　リビングルームの家具（ヨハネス・ハンセン） 44　チャイニーズチェアFH4283、ロッキングチェアJ16、ピーターズチェア＆テーブル 45　チャイニーズチェアFH1783 47　ピーコックチェア 49　ラウンドチェア（ザ・チェア）
1950	50　次女エヴァ誕生。 51　第1回ルニング賞受賞。ミラノトリエンナーレでグランプリ受賞。SALESCO設立（CHS社など、5社によるウェグナー作品を販売する共同事業体。事業は50年からスタート）。 53　ウェグナーの家具の輸出が急増。PPモブラーと仕事の付き合いが始まる。妻のインガとアメリカ、メキシコへ3か月間の研修旅行。 54　ミラノトリエンナーレでゴールドメダル受賞。 58　パリのユネスコで使用する、ランプと会議用テーブルをデザイン。 59　キャビネットメーカーズ・ギルド展でannual prize受賞。	50　CH22、CH23、CH24（Yチェア）、CH25、ベアチェア 51　CH27、CH29（ソーホースチェア） 52　カウホーンチェア 53　ヴァレットチェア 55　スウィヴェルチェア 59　カストラップ・イージーチェア

デンマーク、世界の出来事、Yチェア関連など	日本の出来事、Yチェア関連など
08 家具職人カール・ハンセンがカール・ハンセン社創業。 14 第一次世界大戦勃発（〜18）。	12 大正時代始まる。
24 王立芸術アカデミーに家具コース新設（コーア・クリントが指導）。 27 コペンハーゲンでキャビネットメーカーズ・ギルド展開催（〜66）。 29 ニューヨーク市場の株価暴落	26 昭和時代始まる。森谷延雄らが「木のめ舎」結成。 28 商工省工芸指導所、仙台に開設。「型而工房」発足。文化椅子セット（日本楽器）
30 プロペラスツール（クリント） 31 デン・パーマネンテ設立。 32 『Møbeltyper』（オーレ・ヴァンシャー）出版。MKチェア（モーエンス・コッホ） 33 サファリチェア（クリント） 36 チャーチチェア（クリント） 39 第二次世界大戦勃発（〜45）。	30頃 型而工房の標準家具（蔵田周忠など） 32 『工芸ニュース』（工芸指導所）創刊。 33 ブルーノ・タウト来日。工芸指導所でデザイン指導。 36 二・二六事件。ラッシスツール（柳宗悦）
40 デンマークがドイツの占領下に入る（〜45）。ペリカンチェア（フィン・ユール） 42 F.D.B.家具部門設立。 43 カール・ハンセン社がカール・ハンセン＆サン（CHS）社に社名変更。 47 シェーカーチェアJ39（ボーエ・モーエンセン）。CHS社の2代目社長に、カール・ハンセンの次男ホルガーが就任。 49 チーフティンチェア（フィン・ユール）、コロニアルチェア（オーレ・ヴァンシャー）	40 シャルロット・ペリアン来日。 41 太平洋戦争勃発（〜45）。「ペリアン女史 日本創作品展覧会」（高島屋） 46 工芸指導所が進駐軍用家具を設計製作。折りたたみ椅子（秋岡芳夫） 48 竹かご座低座椅子（坂倉準三）
50 米国の『interiors』誌にキャビネットメーカーズ・ギルド展の記事が掲載。ウェグナーやフィン・ユールの椅子などが評判に。 52 『BYGGE OG BO』春号にYチェア記事と広告掲載。 54 北米で「Design in Scandinavia展」（〜57）。コーア・クリント逝去。 55 セブンチェア（アルネ・ヤコブセン）。デザイン誌『mobilia』創刊（〜84）。同誌No.12の表紙にYチェア掲載。 58 エッグチェア（アルネ・ヤコブセン） 59 カール・ハンセン逝去。	51 サンフランシスコ講和条約 54 バタフライスツール（柳宗理）。「グロピウスとバウハウス展」（国立近代美術館） 55 「ル・コルビュジエ、レジェ、ペリアン三人展」（日本橋高島屋） 56 戦後初の海外百貨店との交換即売会が高島屋で開催（イタリアンフェア）。 57 「20世紀のデザイン：ヨーロパとアメリカ展」（国立近代美術館） 58 「デザインを護る展示会」（日本橋白木屋）『new interior 新しい室内』No.84にYチェアの写真掲載。日本の雑誌に初めて掲載されたと思われる。

年	ハンス J. ウェグナー関係	ウェグナーの椅子
1960	60 米国大統領選挙候補者のテレビ討論で、ケネディとニクソンがザ・チェアに座る。 62〜65 コペンハーゲン郊外のゲントフテに自ら設計した自邸を建てる。 69 PPモブラーに初めて家具製作を依頼。	60 OXチェア 61 ブルチェア 62 CH36 63 スリーレッグド・シェルチェア 65 PP701、CH44 67 ハンモックチェア 69 PP201、PP203
1970	72 ウェグナーの親友ボーエ・モーエンセンが逝去。 79 ウェグナーの生い立ちや功績などが記された『Tema med variationer Hans J. Wegner's møbler』(Henrik Sten Møller)が出版。	75 PP63 77 GE460（バタフライチェア） 78 PP112 79 PP105
1980	82 C. F. Hansen Medal 受賞。	84 PP124 86 PP130（サークルチェア） 87 PP58、PP68 88 PP51/3（Vチェア） 89 PP56
1990	92 CHS社との共同作業が復活し、CH29復刻。 93 現役引退。 95 故郷トゥナーにウェグナーミュージアム開館。ウェグナー夫妻が37脚の椅子を寄贈。 97 第8回International Design Award受賞（大阪での授賞式には出席せず）。ロンドン王立美術大学の栄誉学位を授与される。	90 PP240、PP114 93 PP193
2000	07 ウェグナー逝去（1月26日）。享年92歳。	
2010	14 コペンハーゲンのデザインミュージアムで、生誕100年記念展「WEGNER just one good chair」開催。同名の図録が出版。	

	デンマーク、世界の出来事、Yチェア関連など		日本の出来事、Yチェア関連など
61	折りたたみスツールPK91（ポール・ケアホルム）	60	ラウンジチェア（剣持勇）
62	CHS社のホルガー社長逝去。ニューゴードが3代目社長就任。	61	デンマークからボーエ・イエンセンが来日し工芸指導。
65	大規模なコンベンションセンターであるベラ・センターがオープンし、フレデリシア家具見本市が場所を移して開催。	62	デンマーク展（銀座松屋）。日本の店舗で、初めてYチェアが展示されたと思われる。Yチェアの価格は15,000円。
66	キャビネットメーカーズ・ギルド展終了。	63	スポークチェア（豊口克平）
		64	東京オリンピック開催。「ハンス ウェグナー作品展」（新宿伊勢丹）
		65	「ハンス ウェグナー展」（新宿伊勢丹）

70	プロペラスツール（ヨルゲン・ガメルゴー）	70	大阪万博開催。ニーチェア（新居猛）
71	アルネ・ヤコブセン逝去。	77	NTチェア、ブリッツ（川上元美）
73	デンマークがEC加盟（93年、EU加盟）。	79	第1回国際家具見本市（IFFT、晴海）開催。
76	AP Stolen、Ry Møbler廃業。		

80	ポール・ケアホルム逝去。	80頃	Yチェアという呼び名が一般的に。
88	CHS社のニューゴード社長が逝去。ヨルゲン・ゲアナ・ハンセンが社長就任。	84	リキウィンザー（渡辺力）
89	フィン・ユール逝去。デンマークの家具輸出額が7600万クローネに。	86頃	バブル景気始まる（～91頃）。
		89	平成時代始まる。

90	ヨハネス・ハンセン社廃業。同社製作の家具の多くが、PPモブラーに引き継がれる。この頃、Yチェア生産数が年間1万脚以上に。	90	CHS社の日本法人としてディー・サイン（株）設立（日本でのYチェアの独占販売権を所有）。家具デザイナーの新居猛がニーチェアの著作権侵害を訴えた裁判で敗訴。ジョージ・ナカシマ逝去。
95	ソープフィニッシュとオイル仕上げのYチェア発売。	95	阪神淡路大震災。この頃、Yチェアの価格は58,000円。
99	チェリー材のYチェア発売。		

03	CHS社がオーロップに移転。欧米向けに、座高45cmのYチェア発売。	03	ディー・サイン（株）が、カール・ハンセン＆サン ジャパン（株）に社名変更。
06	ウォルナット材のYチェア発売。	07	日本国内でYチェア年間9,018脚を販売。Yチェアの模倣品が出回り始める。
08	メープル材のYチェア発売（～13）。		

11	スモークド・オイルのYチェア発売。CHS社が、ルド・ラスムッセン社を買収。	11	東日本大震災。知財高裁で、Yチェアを立体商標と認める判決が出る。
		12	Yチェアが立体商標登録される。
		15	知財高裁で、子供椅子トリップトラップの著作性を一部認める判決が出る。
		16	日本でも座高45cmのYチェアが発売（座高43cmタイプは受注生産）。

1970年代以降発行の雑誌などに掲載された、Yチェア関連記事の一部抜粋　＊P114参照

──東洋的なフォルムと伝統的な持ち味は、日本でも数多く使われ、日本人の心をとらえるものを持っている。現代社会が失いつつある、素朴な人間性をもったイスとして、都市化現象で急速に変化している日本の住まいに、ぜひ定着させたいものの一つだと思う。
『室内』No.199 工作社「デザイナーが選んだ椅子」選者：原好輝　1971年7月

──僧侶が用いる曲彔からヒントを得て作られたものである。
『室内』No.221 工作社「世界のイス100選」光藤俊夫　1973年5月

── 形態的にも、機能的にも、このクラスの椅子の中では、白眉の存在である。きわめて入念にデザインされ、削り出された木製椅子の代表である。西洋家具の中にあって、何かしら、東洋の心を感じさせる椅子でもある。右下の椅子は中国の椅子から明らかに影響を受けたものである。東洋が西洋を学ぶ、まさに持ちつ持たれつである。
『モダンリビング』93集 婦人画報社　家具とインテリア第2集「ロングセラーの家具」1975年2月

──Vチェア。ハンス・ウェグナーのデザイン。木部はビーチ材、座はペーパーコード張り。背中がV型になっているのでこの名称が付けられている。
『モダンリビング』No.8 婦人画報社「インテリアの主役に世界の家具を」　1980年9月

──Y-チェアは、1950年にカール・ハンセン親子の家具会社で制作され、彼の作品のなかでは最も工業化されているために価格も低く、現在まですでに25万脚も生産されている。
『SD』鹿島出版会「デンマークのデザイン」　1981年10月

── ビーチ材を使い座面はペーパーコード。1950年ウェグナーがデザインした代表的名作のYチェア。
『モダンリビング』No.15 婦人画報社「ダイニングは椅子から選ぶ」　1981年11月

── この機械時代に素晴らしい椅子がある。コルビジェの椅子、アアルトーの椅子、サーリネンの椅子、ウェグナーの椅子等々。これらの椅子こそ、此の『民藝』に出てくる最もプリミティブな椅子の美しさに勝るとも劣らざる美しさを発揮しているのである。
『民藝』No.338 日本民藝協会　1981年2月

──北欧の素朴な優しさが伝わる素材を生かした自然派チェア　Yチェアと呼ばれるハンス・J・ウェグナーのこの椅子は、自然素材の暖かさが伝わる北欧ならではのデザイン。空間を選ばない優しいフォルムが魅力です。
『モダンリビング』No.60 婦人画報社「絶対欲しい！定番家具」　1989年1月

── このような木材の扱い方や、単純でしかも緻密な印象を与えるウェグナーの椅子には、日本人の感性に同調しやすい要素が多いようだ。製作が始められて40年を経ているのに、今でも愛用する人は多い。Yチェアのデザインは、中国の椅子に発想があるというから、その点でも親しみ易さがあるのかもしれない。
『コンフォルト』No.8 建築資料研究社　1992年

── 巻末のカタログ請求葉書で「ぜひ欲しい名作椅子」をアンケートしたところ、9月30日までに181人から回答が寄せられました。…(中略)… 男女年齢を問わず幅広い層の人気を得て、堂々1位に輝いたのは、ハンス・J・ウェグナーのYチェアーでした。獲得総数58人で、2位を大きく引き離し、なんと回答者の3人に1人は、この椅子をあげた勘定になり人気のほどがうかがえます。
『室内』No.479 工作社　1994年11月

―― からだが吸い込まれるようにピタッと決まる、とても座り心地のよいひじ掛け椅子です。…(中略)…人を優しく包み込むように湾曲している背もたれは、そのまま水平に延びてひじ掛けになっています。この高さがちょうど食卓の高さと同じくらいになるので、ダイニングチェアとして使う場合、食卓の下にこの椅子は押し込むことができません。したがって、食卓周りには少し余裕の空間が必要です。
『モダンリビング』No.108 婦人画報社「定番椅子図鑑」解説：山崎健一　1996年9月

―― 日本でもっとも多く売れた輸入椅子といわれる「Yチェア」。家具に少しでも興味のある人なら、その姿を一度は目にしたことがあるはずだ。
『ラピタ』小学館　1998年3月

―― 実際にこの2脚はダイニングチェアのベストセラーとして、圧倒的に他者をリードして売れ続けています。いわばダイニングチェアにおける「勝ち組」ともいえるセブンチェアとワイチェアとは、どんな背景を持つ椅子なのか？…(中略)…ワイチェアですが、そんなウェグナーの作品の中にあっては比較的リーズナブルであるというのも、ベストセラーの秘密の一端であるように思えます。
『モダンリビング』No.129 アシェット婦人画報社　2000年3月

―― Yチェアは1950年にデンマークで産声を上げて以来、今日までそのデザインを変えることなく世界中で愛用され、日本でもダイニングチェアとして絶大な人気を誇っています。その理由としてまずあげられるのが座り心地のよさ。
『モダンリビング』No.141 アシェット婦人画報社　2002年3月

―― このYチェアはウィッシュボーンチェアとも呼ばれ、ウェグナーの中で最もよく売れた椅子のひとつ。特に日本で人気が高い。…(中略)…柔らかな曲線やビーチ材の素材感はどんなインテリアにも馴染み、どの方向から見てもフォトジェニック。日本の住宅建築雑誌では竣工時の住宅の写真にしばしばYチェアが使われた。建築を引き立てるたぐいまれな力を持った椅子だ。
『CASA BRUTUS』vol.35 マガジンハウス　2003年2月

―― たとえば、現在、建築家がデザインした日本の住宅の室内写真を、建築雑誌でながめてみると、そこに置かれている椅子の、これはわたしの印象なのだが、おそらく50％以上が、同じ椅子である。ハンス・ウェグナーがデザインしたYチェア（1949年）だ。
『装苑』文化出版局　2004年12月

―― 日本人にもっとも馴染み深いウェグナーの椅子といえば、Yチェア（1949年）。
『Scanorama』スカンジナビアエアライン　2006年

―― 全体から発せられる温かみが、我々日本人の心をグッととらえてすでに半世紀。Yチェア愛好者はなおも増殖中である。
『CASA BRUTUS 超・椅子大全』マガジンハウス　2009年5月

―― ナチュラルな素材だけど野暮ったさがない北欧デザインの逸品。
日本でも定着した感のある北欧家具。とりわけ有名なのがウェグナーのYチェアです。
『クロワッサン Premium』マガジンハウス　2009年8月

―― コストを下げる工夫を随所に盛り込みながらも、木の持ち味を生かし切るという点では一切妥協のないデザインだ。
『BRUTUS』マガジンハウス　2014年11月1日号

参考文献

書名	著者・編者	出版社（発行年）
40 Years of Danish Furniture Design	Grete Jalk	Teknologisk Instituts Forlag (1987)
Carl Hansen & Son 100 Years of Craftmanship	Frank C. Motzkus	Carl Hansen & Son A/S (2008)
Contemporary Danish Furniture Design	Frederik Sieck	NYT (1990)
Dansk mobelguide	Per Hansen、Klaus Petersen	Aschehoug (2003)
DANSK DESIGN	Henrik Sten Møller	Rhodos (1975)
DANSK BRUGSKUNST	Arne Karlsen、Anker Tiedemann	Gjellerup (1960)
Encyclopedia of Interior Design	Joanna Banham	Routledge (1998)
HANS J. WEGNER A Nordic Design Icon from Tønder	Anne Blond	Kunstmuseet i Tønder (2014)
Håndværket viser vejen	Hakon Stephensen など	Københavns Snedkerlaugs Møbeludstilling (1966)
HANS J WEGNER om Design	Jens Bernson	Dansk design center (1994)
MØBELKUNSTEN	Ole Wanscher	THANING OG APPELS FORLAG (1966)
MØBELTYPER	Ole Wanscher	Nyt Nordisk Forlag Arnold Busck (1932)
Modern Swedish Design: Three Founding Texts	Lucy Creagh、Helena Kåberg	MoMA (2008)
SVENSKA MÖBLER 1890-1990	Monica Boman	Signum (1991)
Swedish Design : An Ethnography	Keith M.Murphy	Cornell University Press (2015)
Tema med variationer Hans J. Wegner's møbler	Henrik Sten Møller	Sønderjyllands Kunstmuseum (1979)
The Lunning Prize		Stockholm : Nationalmuseum (1986)
WEGNER just one good chair	Christian Holmsted Olesen	Hatje Cantz (2014)
WEGNER EN DANSK MØBELKUNSTNER	Johan Møller Nielsen	Gyldendal (1965)
意匠制度120年の歩み	特許庁意匠課　編	特許庁 (2009)
椅子の世界	光藤俊夫	グラフィック社 (1977)
椅子のデザイン小史	大廣保行	鹿島出版会 (1986)
一脚の椅子・その背景	島崎信	建築資料研究社 (2002)
インテリアの時代へ	日本インテリア・デザイナー協会	鹿島研究所出版会 (1971)
日本のインテリア・デザイン②		
美しい椅子　北欧4人の名匠のデザイン	島崎信＋東京・生活デザイン ミュージアム	枻出版社 (2003)
ARCレポート（デンマーク編　2013/14年度版）		ARC国別情勢研究会 (2013)
家具の事典	剣持仁、垂水健三、川上信二など 編	朝倉書店 (1986)
木の家具		読売新聞社 (1981)
近代椅子学事始	島崎信、野呂影勇、織田憲嗣	ワールドフォトプレス (2002)
現代家具の歴史	カール・マング	A.D.A.EDITA Tokyo (1979)
原色 木材加工面がわかる樹種事典	河村寿昌、西川栄明	誠文堂新光社 (2014)
現代のインテリア	島崎信	集英社 (1966)
建築家の自邸	都市住宅 編集部	鹿島出版会 (1982)
建築家の自邸		枻出版社 (2003)
建築家の自邸 2		枻出版社 (2005)
シャルロット・ペリアンと日本	「シャルロット・ペリアンと日本」研究会	鹿島出版会 (2011)
スカンジナビア　デザイン	エリック・ザーレ	彰国社 (1964)
世界デザイン史	阿部公正 など	美術出版社 (1995)
増補改訂 名作椅子の由来図典	西川栄明	誠文堂新光社 (2015)
知的財産法最高裁判例評釈大系		青林書院 (2009)
デザインの軌跡		商店建築社 (1977)
デザイン盗用	髙田忠	日本発明新聞社 (1959)
デンマークの歴史・文化・社会	浅野仁、牧野正憲、平林孝裕　編	創元社 (2006)
デンマークの椅子	織田憲嗣	光琳社出版 (1996)

ハンス・ウェグナーの椅子100	織田憲嗣	平凡社 (2002)
ハンス・J・ウェグナー完全読本		枻出版社 (2009)
ファニチャー大図鑑		講談社 (1982)
別冊太陽　デンマーク家具		平凡社 (2014)
北欧のデザイン	Ulf Hard Segerstad	チャールズ・E・タトル出版 (1962)
マダム Deluxe　北欧の暮らしとインテリア		鎌倉書房 (1976)
輸出品デザイン法　解釈と実務	通商産業省通商局デザイン課	新日本法規出版 (1960)
図録　DESIGN IN SCANDINAVIA		北米巡回展図録 (1954)
図録　DESIGN IN SCANDINAVIA		オーストラリア巡回展図録 (1968)
図録　20世紀の椅子－生活の中のデザイン		富山県立近代美術館 (1994)
図録　20世紀のデザイン		国立近代美術館 (1957)
図録　イスのかたち		国立国際美術館 (1978)
図録　現代アメリカのリビングアート		京都国立近代美術館 (1966)
図録　現代ヨーロッパのリビングアート		京都国立近代美術館 (1965)
図録　スカンディナヴィアの工芸		東京国立近代美術館 (1978)
図録　バウハウス50年		東京国立近代美術館 (1971)
図録　フィンランド・デンマーク　デザイン		日本民藝協会 (1958)
図録　「北欧のデザインの今日 　　　 生活のなかの形」展		美術館連絡協議会 (1987)
図録　北欧モダン　デザイン&クラフト		アプトインターナショナル (2007)

主な参考雑誌

『室内』(工作社)、『工芸ニュース』(丸善)、『建築』(青銅社)、『デザイン』(美術出版社)、『モダンリビング』(婦人画報社、アシェット婦人画報社)、『SD』(鹿島出版会)、『new interior 新しい室内』(日本木材工芸学会)、『家具産業』(家具産業)、『芸術新潮』(新潮社)、『ジャパン インテリア』(丸善)、『新建築』(新建築社)、『政経時潮』(政経時潮社)、『DESIGN PROTECT』(日本デザイン保護協会)、『ジュリスト』(有斐閣)、『貿易実務ダイジェスト』(日本関税協会)、『BYGGE OG BO』、『mobilia』、『BO BEDRE』、『interiors』など
＊このほかにも、数多くの雑誌バックナンバー、カタログ、インターネットサイトなどを参考にしました。

協力 (＊敬称略、五十音順)

飯田眞実、石井義則、伊藤進吾、井上昇、榎本文夫、織田憲嗣、川上元美、小室隆、島崎信、菅村大全、スカンジナビアン リビング、十時啓悦、中川功、西川純一、西川晴子、仁禮琴、羽柴健、平野良和、桧皮泰庸、福田徹男、武蔵野美術大学工芸工業デザイン学科木工研究室、武蔵野美術大学図書館、モノ・モノ、森優子、山極博史、山下健司、山本剛史
＊このほかにも、デンマークでお会いした方々をはじめ、数多くの皆様から情報提供や取材の折にご協力をいただきました。改めて御礼申し上げます。

撮影協力 (＊敬称略、五十音順)

上松技術専門校、キリスト品川教会、サロン・ド・テ ロンド、スカンジナビアン リビング、たなか、ちひろ美術館・東京、HOMEGROWN、武蔵野美術大学美術館、森優子、渡部あずさ、渡部美時

「いろいろな場所で使われているYチェア」(P8~11) に掲載した店舗の連絡先

サロン・ド・テ ロンド
東京都港区六本木7-22-2　国立新美術館2F
TEL 03-5770-8162

たなか
東京都西東京市ひばりが丘1-15-9
TEL 042-424-1882

ちひろ美術館・東京「絵本カフェ」
東京都練馬区下石神井4-7-2
TEL 03-3995-0612

HOMEGROWN
東京都国立市富士見台1-1-6-1
TEL 070-4007-7263

あとがき

　Yチェアを製造販売しているCarl Hansen & Son A/Sの日本法人であるディー・サイン（現、カール・ハンセン＆サン ジャパン）に入社して数年後、ウェグナーさんの自宅に行く機会に恵まれました。この本の原稿を書きながら、あの時もっといろいろな質問をしておけば、もっと身のあることを書くことができたのにと悔やんでも後の祭りです。当時、ウェグナーさんは体調がすぐれず、お会いできるかどうかも直前までわかりませんでしたが、幸いその日は体調もよく、ゲントフテの自宅に着くとすぐに地階の作業場を案内していただきました。「日本でもこのような作業台を使っているのか」とか、お土産に持参したCH25の模型を見て、「ペーパーコードを張るのに何時間かかったのか」など、逆に質問されたことばかりが執筆中に頭に浮かんできました。

　それから15年ほど経った2007年、2月2日付けのデンマークのPOLITIKENという新聞に、ウェグナーさんが亡くなられたという記事とともに1枚の写真が載りました。それは、ウェグナーさんが椅子の模型を前に何かを説明している写真です。ウェグナーさんの前には、あの時私が持参したCH25の模型が置かれていました。記念写真を撮ることすら忘れていたあの日を思い出し、辞書を片手に大変感慨深く記事を読みました。

　ところが、その数カ月後、日本でYチェアの模倣品が現れたのです。もしそのことをウェグナーさんが知ったらどう思ったであろうかと考えながら、模倣品対策と立体商標登録のために資料を集め始めました。自身がデザインしていない椅子や、とんでもない形になってしまった椅子にまで、自分の名前をデザイナーとして付けられてしまっているのですから、どれだけ憤慨したでしょう。残念ながら、ウェグナーさんの功績に「ただ乗り」した椅子は、未だに市場に存在しています。学習する途上での模倣は一概に悪いことだとは言えませんが、商売が絡んだ途端にその意味合いが大きく変わります。この本ができたからといって、模倣品に関する状況が変わるとは思えませんが、少しでも過去の出来事と現在の状況を知るきっかけとなれば幸いです。

　本書を上梓する上で、多くの方々にご協力いただきました。この場を借りてお礼申し上げます。また、そもそも、私がYチェアに関わるきっかけをつくっていただいたフーバ・インターナショナル（株）の創業者ニルス・フーバーさん。ウェグナーさんの自宅まで連れて行ってくださり、コペンハーゲンでもお世話になったカレン・フーバーさん。家具のデザインに関わるきっかけの一人となったウェグナーさん。感謝の気持ちが天国にまで届いてほしいと願っています。

　　2016年6月

<div style="text-align: right;">
sim design

坂本　茂
</div>

本書の執筆にあたって、Yチェアに関係する多くの方々にお話をうかがった。デザイナー、木工家、販売店の社長や営業担当者、何十年も使い続けている愛用者、最近になって購入した一家…。立場は違っても、Yチェアに対して熱く語る様子は変わらない。一つの椅子について、デザイン、構造、座面の張り方、座り心地、使い方、塗装方法など、これほど様々な観点から語られることもめずらしい。何か語りたくなってしまう椅子なのだろう。

　語りたいといえば、デンマークでもいろいろな人たちがウェグナーやYチェアについて話してくれた。2015年秋にデンマークへ行った折に、ウェグナーの生誕地であるトゥナーの町へ足を延ばした。ドイツ国境に近い小さな町の人たちにとって、ウェグナーはどのような存在なのか気になったので、何人かに尋ねてみた。すると、異口同音に「ウェグナーはこの町の誇り。こんな小さな町から世界的なデザイナーが生まれたことはとても誇らしい」と言う。Yチェアの本を執筆編集する前に、ウェグナーが生まれ育った地の空気に触れたのは有意義なことだった。

　この本はYチェアをテーマにしているが、Yチェア単品のみに絞って書いているわけではない。Yチェアのことを掘り下げていこうとすると、デンマーク家具の当時の状況や家具メーカーの設備や得意分野などにも触れざるを得ない。販売数が増えていった要因を知るためには、営業活動はどうなっていたのか、どのようなメディア展開をしたのかも押えておかねばならない。それらを調べるに際して、洋書も含めてデザインやインテリア系の古い雑誌などを丹念にあたっていった。

　共著者の坂本さんは国会図書館に足しげく通い、私はコペンハーゲンの古本屋巡りや図書館通いをしながらデンマークで1950年代に発行されたデザイン雑誌のバックナンバーを探した。苦労はしたが、なかなか楽しい時間でもあった。特に50年代のデザイン誌を見ていると、当時の家具業界やデザイナーたちの活気が伝わってくる。Yチェアが目的だったが、それ以外の勉強ができたのも大きな収穫となった。

　出版にあたっては、数多くの皆様にご協力いただきました。改めて、情報提供や写真撮影の際にお世話になった方々、寄稿してくださった島崎信・武蔵野美術大学名誉教授、カメラマンの渡部健五さん、デザイナーの髙橋克治さんに感謝の意を表します。

2016年6月

西川栄明

坂本茂（さかもと しげる）

1961年、長野県生まれ。木工デザイナー。五反田製作所などで家具製作に携わった後、90年にディー・サイン（現、カール・ハンセン＆サン ジャパン）入社。Yチェアなどの販促・商品管理（検品・修理・輸入業務）などに携わる。Yチェアの立体商標登録に尽力する。2014年に退社後、sim design設立。デザイナーとして活動するほか、Yチェアなどのペーパーコードの張り替えや修理も受けている。会社在籍時からコンペに参加し、入賞入選を重ねる。1990年、第1回「国際家具デザインフェア旭川（IFDA）」コンペ入選。98年、第1回「暮らしの中の木の椅子展」最優秀賞。2015年、工芸都市高岡クラフトコンペでファクトリークラフト部門グランプリ受賞。

西川栄明（にしかわ たかあき）

1955年、神戸市生まれ。編集者、ライター、椅子研究者。椅子や家具のほか、森林や木材から木工芸に至るまで、木に関することを主なテーマにして編集・執筆活動を行っている。著書に、『増補改訂 名作椅子の由来図典』『一生ものの木の家具と器』『手づくりする木の器』『増補改訂 手づくりする木のカトラリー』『木の匠たち』（以上、誠文堂新光社）、『日本の森と木の職人』（ダイヤモンド社）、『樹木と木材の図鑑－日本の有用種101』（創元社）など。共著に『ウィンザーチェア大全』『原色 木材加工面がわかる樹種事典』『漆塗りの技法書』（以上、誠文堂新光社）、『木育の本』（北海道新聞社）など。

人気の理由、デザイン・構造、誕生の経緯…、ウェグナー不朽の名作椅子を徹底解剖

Yチェアの秘密

NDC754

2016年7月15日　発　行

撮影	渡部健五
	坂本茂
	西川栄明
イラスト	坂口和歌子
	坂本茂
装丁・デザイン	髙橋克治

著　者　坂本茂、西川栄明
発行者　小川雄一
発行所　株式会社 誠文堂新光社
　　　　〒113-0033　東京都文京区本郷3-3-11
　　　　（編集）電話03-5805-7285
　　　　（販売）電話03-5800-5780
　　　　http://www.seibundo-shinkosha.net/
印刷所　株式会社 大熊整美堂
製本所　和光堂 株式会社

© 2016,Shigeru Sakamoto, Takaaki Nishikawa.
Printed in Japan
検印省略　禁・無断転載

落丁・乱丁本はお取り替え致します。
本書のコピー、スキャン、デジタル化等の無断複製は、著作権法上での例外を除き、禁じられています。本書を代行業者等の第三者に依頼してスキャンやデジタル化することは、たとえ個人や家庭内での利用であっても著作権法上認められません。

R〈日本複製権センター委託出版物〉本書を無断で複写複製（コピー）することは、著作権法上での例外を除き、禁じられています。本書をコピーされる場合は、事前に日本複製権センター（JRRC）の許諾を受けてください。
JRRC（http://www.jrrc.or.jp/　E-mail: jrrc_info@jrrc.or.jp　電話03-3401-2382）

ISBN978-4-416-51627-0